U0009915

雪莉的
午后水彩時光

黃靚棋（Sherry 雪莉）・著

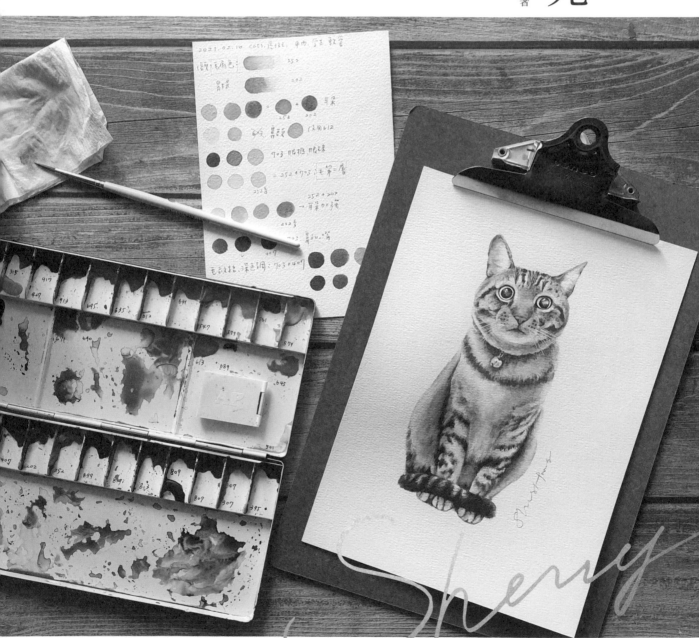

Preface \ 作者序

about 雪莉

還記得在我小時候很喜歡亂塗鴉，在老師鼓勵之下，建議報考國小、國中美術班，雖然喜歡上畫畫課，但是繪畫天分、成績其實都普通，尤其到國中時期，因為升學的風氣，老師、家長都希望學生好好唸書、考上名校，所以美術課開始用來考試、自習，讓我很抗拒，也對未來很茫然。

後來在家人建議與支持下，我選擇往設計科系發展，經過廣告設計、工藝、工業設計的洗禮，開始過著好幾年平面設計師的上班族生活，「我應該這輩子都會做設計師吧！」，熱愛設計的我一直是這麼想的。

2011 年時，因為工作上長期使用滑鼠，造成右手手腕長時間發炎，導致大拇指關節鬆脫受傷而離職。歷經開刀、復健、休養長達三年，是我人生最低潮時期，很沮喪和挫折，心想右手會不會從此毀了，我再也無法當設計師了？

雖然經過長時間的復健，但是右手不如以往健康，深刻地體會到身體健康的重要，所以從 freelancer 身分從新開始接案工作。

about 水彩

「因為歷經過最低潮，卻讓我發現生命有很多的無限可能，也找到手繪插畫是我真正的興趣。」

2014 年深受重視吃又重視視覺美感的朋友影響，讓我重新拾起畫筆，這是「很美麗的意外」，隨著朋友的鼓勵，開始在 Instagram 分享、成立粉絲團，讓我多了一個插畫家身分。

我還在公司擔任平面設計師的時候，就喜歡利用週末待在咖啡店喝咖啡、吃甜點，對我而言是續航的補給品。很多人利用網路平台分享咖啡店心得、照片，我則可以透過手繪紀錄分享我喜愛及療癒的美食。

水彩其實在就學時期是我害怕與最差的科目，會選擇水彩是因為與素描、色鉛筆相比，畫水彩手會比較省力，適合受過傷的我，加上繪畫心境已經不同，不再是為了交作業、成績而畫，而是抱著喜愛的心情、享受色彩與水分的變化去繪畫。

about 這本書

從接案邀約、實體課程、線上課程到現在的水彩教學書籍，我很感謝家人一直的支持，還有插畫這條道路上協助的朋友、夥伴們，以及很包容我的出版社與編輯。

準備這本書，我經歷好幾次陣痛期，當情緒不愉快、焦慮是會反應在作品上，導致需要重畫或先停下腳步，重整心情，再來一次……但是每項主題完成後，都非常喜愛。

小時候學畫時期很辛苦、壓力很大，畫不好會一直被退作業，所以現在教學上我一直把自己當作引導與陪伴者的角色，少一點壓力，卻更多的同理與耐性，所以在這本書出現許多貼心提醒小「TIP」。同時閱讀這本書籍的你，水彩學習過程中，對自己多些耐心與時間，也相信自己一定會越來越好，不要輕易放棄！

Sherry

PAINTING DIARY

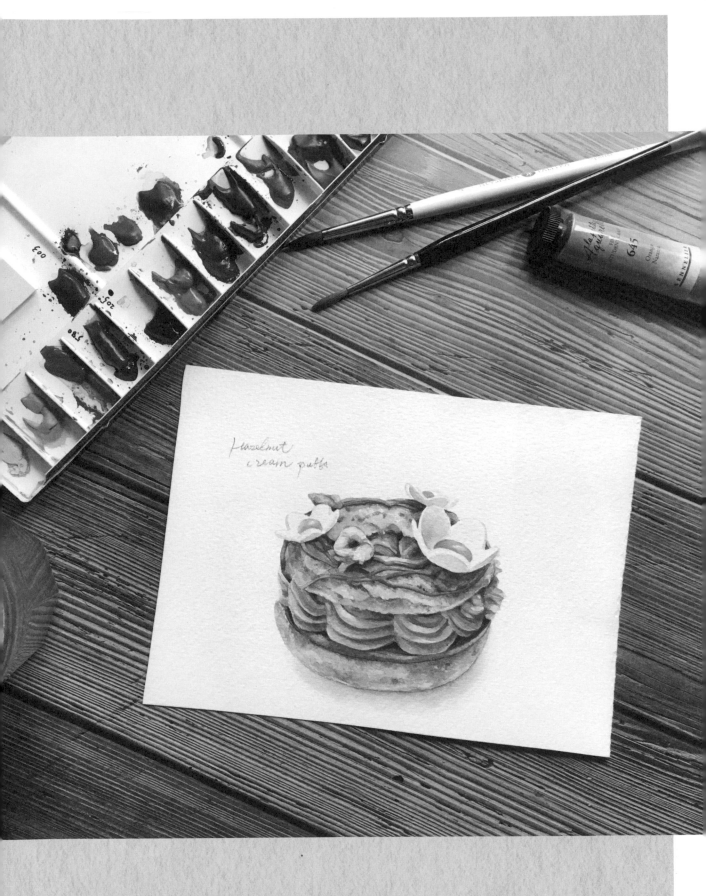

Hazelnut
cream puffs

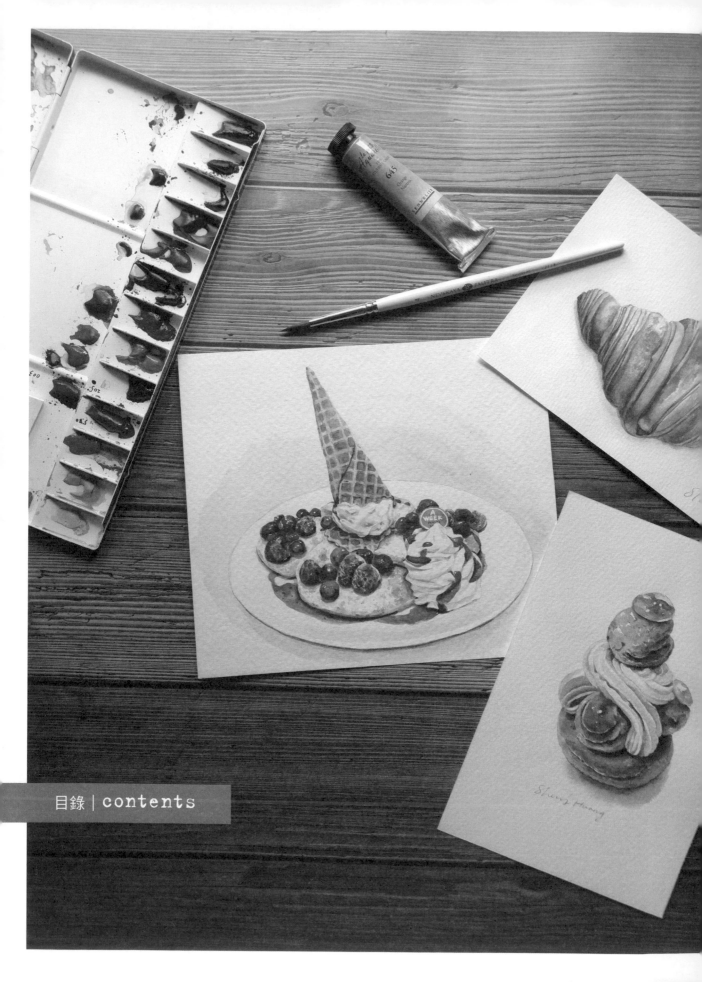

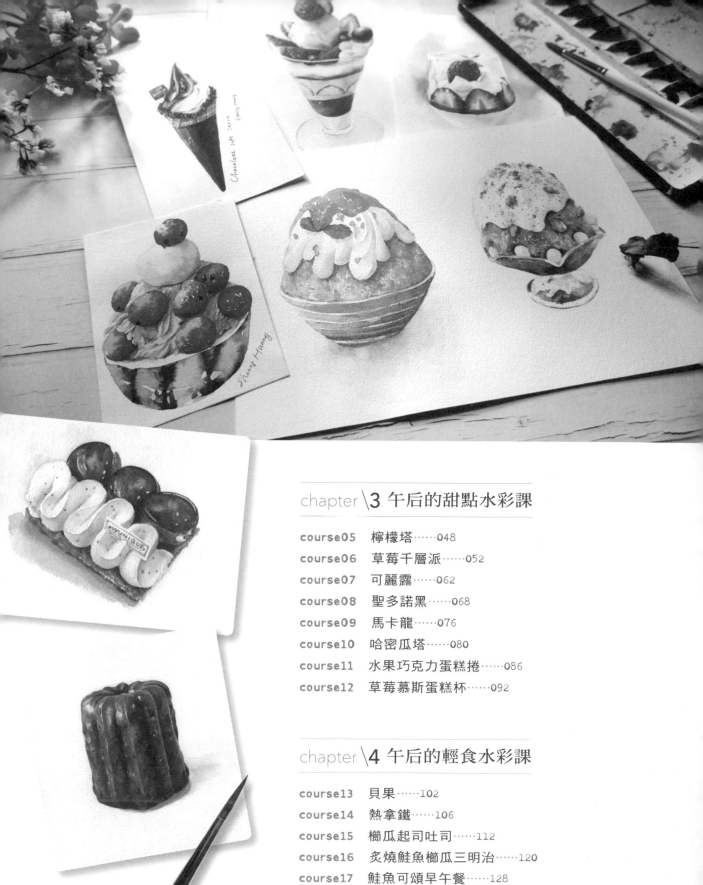

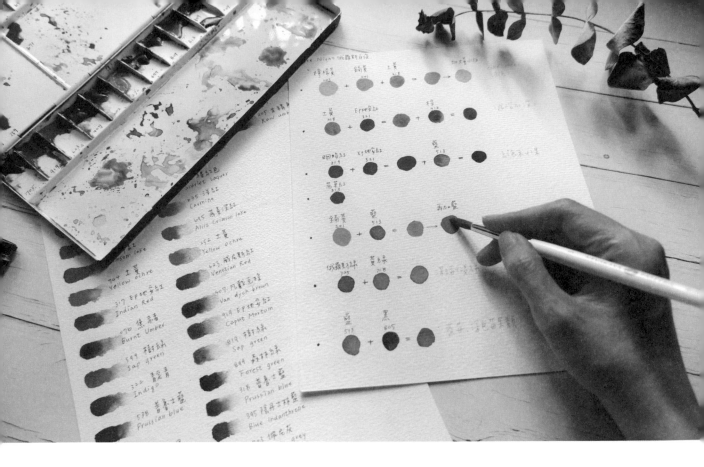

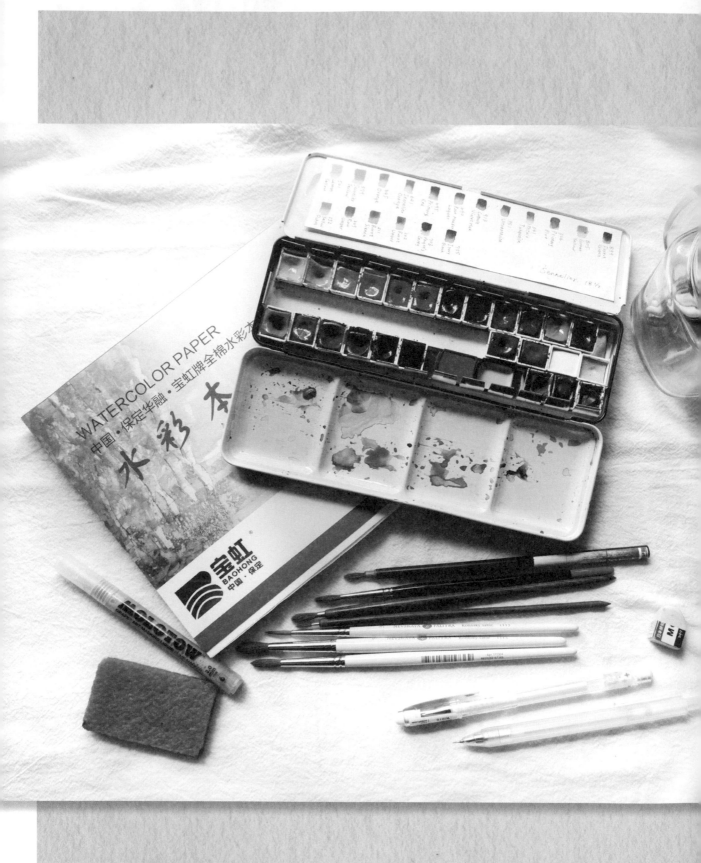

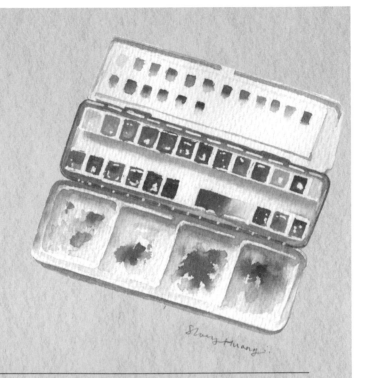

chapter \ 1　水彩用具介紹

水彩品牌眾多，美術社選擇也越來越多，
我推薦近年最常使用、實用的用具，以下介紹僅供參考，
可以依自己的喜好、預算和便利性做考量。
無論用具等級，都有它的特性與優缺點，
與它們多花點時間培養感情、練習，
才能找出適合自己的專屬用具。

水彩顏料

美術班時期，老師都指定英國牛頓學生級，軟管狀，色號選擇非常多。除了牛頓學生級，近年也常使用牛頓專家級、白夜專家級、申內利爾學生級…等等，軟管狀與塊狀皆有使用。

專家級顏料色粉的比例較高，顯色又飽和、保濕度會比學生級來得高及優異，所以價格落差大。初學者入門可以先從學生級，約 12 色左右開始使用即可。

請購買「透明水彩」，不是「不透明水彩」，顏色呈現的乾淨、清透性還是有差異。

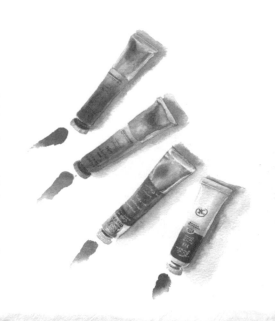

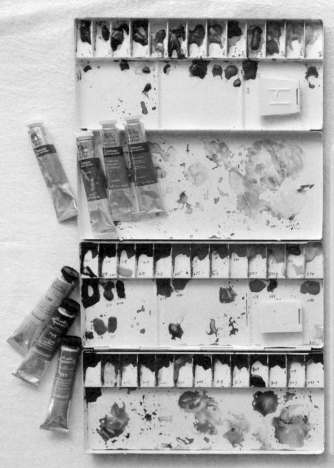

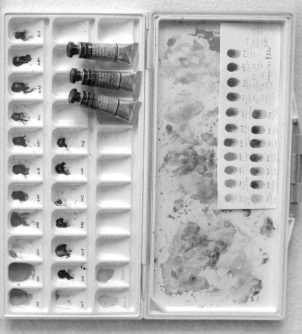

軟管狀水彩

適合繪畫面積較大、滿版，或是
紙張尺寸較大，需要快速及大量
調色，會比塊狀適合。留意不要
讓瓶口乾掉，以致於打不開，適
宜的保存，也是可以使用非常久。

塊狀水彩

外出寫生以塊狀水彩攜帶最方便
輕巧，容量小、好收納與保存。
塊狀水彩可以保存數十年，只要
注意不要放置太潮濕的地方，以
致發霉，也不要放置高溫或太陽
直射處，以免顏料融化流出。

調色盤

鋁製折疊式 AP 調色盤，有分大小
尺寸，我更喜歡小尺寸，輕巧、
不占空間，容易收納與保存。

水彩筆

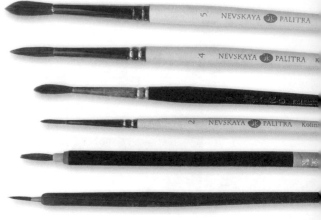

慣用水彩筆

建議號數

a **第一層底色**：可視面積範圍，選擇約 3 或 4 號
 圓頭水彩筆。

b **第二層**：開始疊色、繪製細節選用 2、3 號水彩
 筆，或是筆頭偏尖的圭筆類。

c **背景、陰影**：選擇 4、5 號大號數水彩筆。

貂毛水彩筆

我偏好彈性與吸水力適中，筆
尖較好控制的貂毛水彩筆。

松鼠水彩筆

大面積暈染會選用吸水更為飽
滿，毛偏軟的松鼠毛水彩筆。松
鼠毛很豐厚，吸水力強，初學入
門建議先以貂毛為優先。

推薦品牌

低價位的台灣愛丁堡圭筆，非常適合剛入門的初學者或是一般價位的白夜貂毛水彩筆。
拉斐爾貂毛水彩筆價位較高，但是彈性適中，吸水力佳，大面積暈染或著小細節繪製，一
支就能完成。

拉斐爾貂毛水彩筆 8404 系列

拉斐爾貂毛水彩筆
1793 系列

愛丁堡圭筆

白夜貂毛水彩筆

水彩紙

最常使用美術社零售的寶虹水彩紙，300 磅，中粗紋（Cold press 冷壓）、英國山度士（Saunders），300 磅。同時也有販售各種尺寸、磅數的整本水彩本。

初學者建議選擇「中粗紋」為主，耐水性佳，暈染效果自然，乾的速度也不會太快，較好掌控，細節繪製也沒問題，是款任何主題類型都適合的水彩紙。「細紋」水分乾掉速度較快，因為表面幾乎沒有紋路，暈染流動性較低，容易留下過多筆觸，對初學者來說容易手忙腳亂。

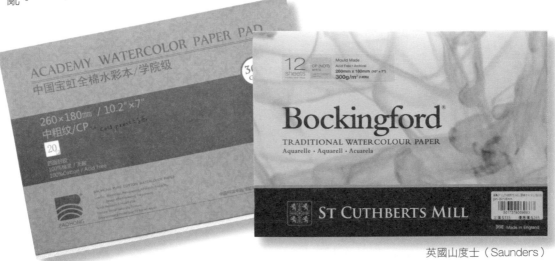

寶虹水彩紙

英國山度士（Saunders）

筆洗

塑膠或玻璃的任何容器即可。

自動鉛筆

鉛筆線條只是輔助，上色前盡量把鉛筆線擦淡，建議一般自動鉛筆 HB 輕輕打稿即可。

軟橡皮或橡皮

軟橡皮較不傷紙張，一般橡皮輕輕擦拭也可以。

留白膠筆＋豬皮膠

Molotow 留白膠筆，2.0mm，粉藍色液體，留白膠就是遮蓋液（Masking Fluid），是先遮蓋需要留白的地方，或是背景需要大面積盡情的暈染，但是主題瑣碎、細節較多狀況下，先使用留白膠筆遮蓋保護主題。留白膠筆比以往傳統整罐的白色留白膠方便許多，一支筆直接就能遮蓋大小面積。

使用注意事項

1 留白膠筆乾掉後，才能開始上色。

2 上色顏料全乾之後，再用橡皮或豬皮膠把膠擦拭乾淨。

3 建議使用豬皮膠最佳，輕輕使用就能擦乾淨，比較不傷害紙張。

4 留白膠不要停留太久，曾經停留約一週時間才擦拭，造成殘膠無法完全擦拭乾淨。

Dr.Ph.Martin's 馬丁博士超白
防暈墨水 PROOF WHITE

白色廣告顏料或防水墨水、白色中性筆

搭配1或2號的小號數的水彩筆，加強小面積的反光亮點，快速及方便，覆蓋力佳。

隨身型手帳繪本

TRAVELER'S notebook
旅人手帳，活頁本設計，
主要使用「003 空白本」，
非水彩紙但是水分控制得
宜，也適合畫水彩。

Column 基礎概念

自己的專屬色表／推薦色

每當我買一套水彩顏料，至少 12 色起跳，以色系分類排好固定位置，再以水彩紙對照色號位置完成色表紀錄。上色時會縮短找顏色時間，也會減少找錯顏色的狀況。

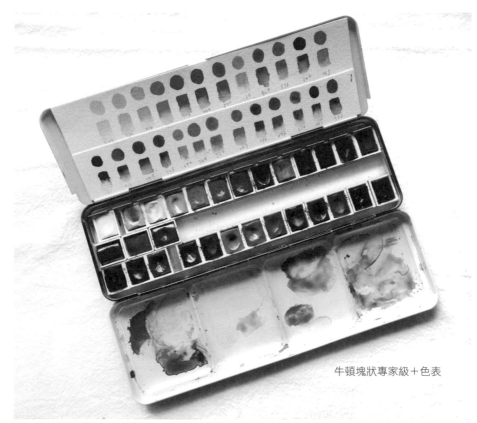

牛頓塊狀專家級＋色表

a 色調的深淺變化是以水分做變化，不加白色顏料，所以不需特別添購白色水彩顏料。

b **本書使用的顏料**：申內利爾學生級、專家級，牛頓學生級、專家級，貓頭鷹專家級。

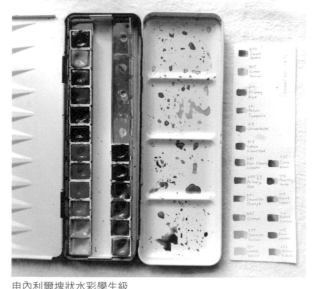

申內利爾塊狀水彩學生級

A.SENNELIER 申內利爾，學生級軟管狀，色表／推薦色參考

	
574	原色黃 Primary yellow
579	申內利爾深黃 Yellow deep
612	猩紅 Scarlet laquer
635	洋紅 Carmine
252	土黃 Yellow ochre
623	威尼斯紅 Venetian red
407	凡戴克棕 Van dyck brown
919	印地安紅 Caput mortum
819	樹綠 Sap green
899	森林綠 Forest green
318	普魯士藍 Prussian blue
395	陰丹士林藍 Blue indanthrene
703	佩尼灰 Payne's grey
813	橄欖綠 Olive green
913	深鈷紫 Cobalt violet deep hue
205	生褐 Raw umber
501	檸檬黃 Lemon yellow
645	橙色 Chinese orange
695	原色紅 Primary red
690	茜素玫瑰紅 Rose madder lake
917	藍紫 Dioxazine purple
307	鈷藍 Cobalt blue Hue
202	焦茶 Burnt umber

特殊色

	
807	深綠 Phthalo. green deep
843	土耳其綠 Turquoise green

B.Winsor & Newton 牛頓學生級軟管狀，色表／推薦色參考

	346	檸檬黃 Lemon yellow hue
	109	鎘黃 Cadmium yellow hue
	098	鎘紅 Cadimium red deep hue
	580	玫瑰紅 Rose madder
	744	土黃 Yellow ochre
	317	印地安紅 Indian red
	076	焦茶 Burnt umber
	599	樹綠 Sap green
	322	靛青 Indigo
	538	普魯士藍 Prussian blue
	337	煤黑 Lamp black
	544	紫紅 Purple lake
	003	暗紅／茜草深紅 Aiizarin crimson hue

色彩三原色

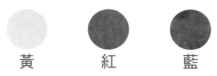

黃　　　紅　　　藍

黃＋紅＋藍,等量混和會呈現灰黑色調。

黃　　　紅　　　藍　　　灰黑

色環概念

黃、紅、藍為三大主色系,任兩色等量混和,譬如:黃＋紅混和,會呈現橙色;藍＋紅混和,會呈現紫色,以此類推。

而色環上直徑兩端的顏色互為補色,譬如:黃的對面為紫,此為補色關係,以此類推。

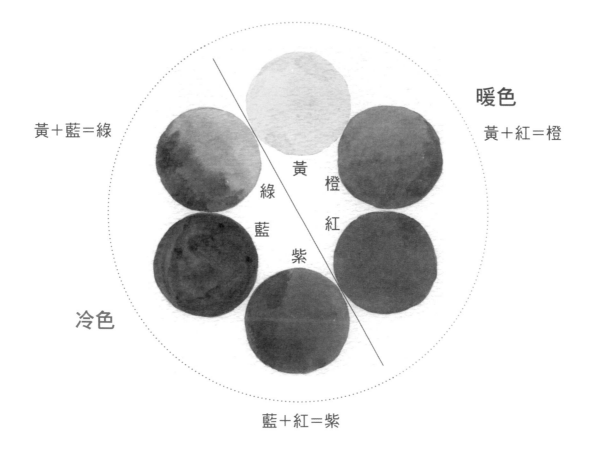

黃＋藍＝綠　　　　　　　　　　　　　暖色

黃＋紅＝橙

綠

黃

橙

藍

紅

紫

冷色

藍＋紅＝紫

常用調色概念參考

示範顏料：SENNELIER 申內利爾學生級，軟管狀水彩。

在進入主題開始上色之前，看這些調色表很茫然不要慌張，後面的教學示範也會再度提到調色説明。這邊是常用的調色統整，對之後上色參考也非常有幫助。

A. 黃色系：蛋糕、麵包類

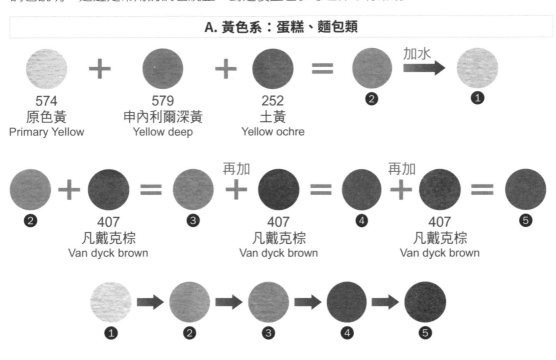

B. 紅色系：草莓、番茄、火腿生肉類

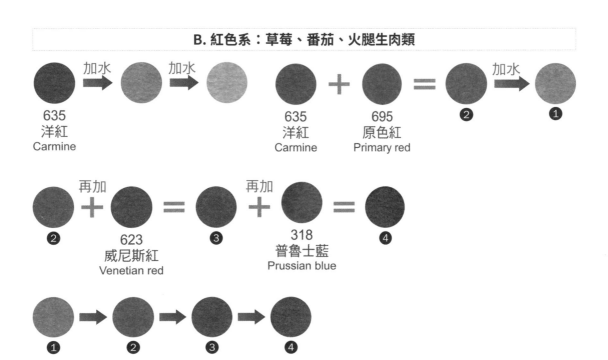

C. 綠色系：生菜、抹茶、植物綠葉

813 橄欖綠
Olive green

 + **=** 再加 **+** **=**

813
橄欖綠
Olive green

574
原色黃
Primary Yellow

318
普魯士藍
Prussian blue

 + **=** 再加 **+** **=**

899
森林綠
Forest green

574
原色黃
Primary Yellow

318
普魯士藍
Prussian blue

D. 深黃色系：蛋黃、柳橙

 + **=**

579
申內利爾深黃
Yellow deep

612
猩紅
Scarlet laquer

E. 棕色、褐色系：咖啡拿鐵、巧克力口味

 + **+** **=**

252
土黃
Yellow ochre

623
威尼斯紅
Venetian red

919
印地安紅
Caput mortum

 + **=**

919
印地安紅
Caput mortum

205
生褐
Raw umber

F. 濁色調：白色物體的暗面、奶油、卡士達、陰影

 + **=** **+** **=**

703
佩尼灰
Payne's grey

藍色系

冷調的濁色

703
佩尼灰
Payne's grey

棕色系

暖調的濁色

打稿前先觀察

我習慣看照片畫圖，沒有時間壓力，外在光影變化、場所干擾也比較少。靜態畫面之下可以多花些時間觀察：主題外型結構、材質特性、光源的明暗變化、陰影變化⋯⋯等等。

鉛筆打稿重點

1 主題整體在紙張的比例大小，先以線條在紙張上定位，記得四周適度留白。譬如大略畫十字線、方框線輔助定位。

2 先畫大元素外部形狀輪廓，再畫小元素外部輪廓，接著再畫每個元素的細部。

3 除非刻意留下鉛筆線的效果，打稿過程中鉛筆線只是輔助，淡淡即可或是上色前盡量擦淡，否則水彩上色後，鉛筆線就擦不掉了。

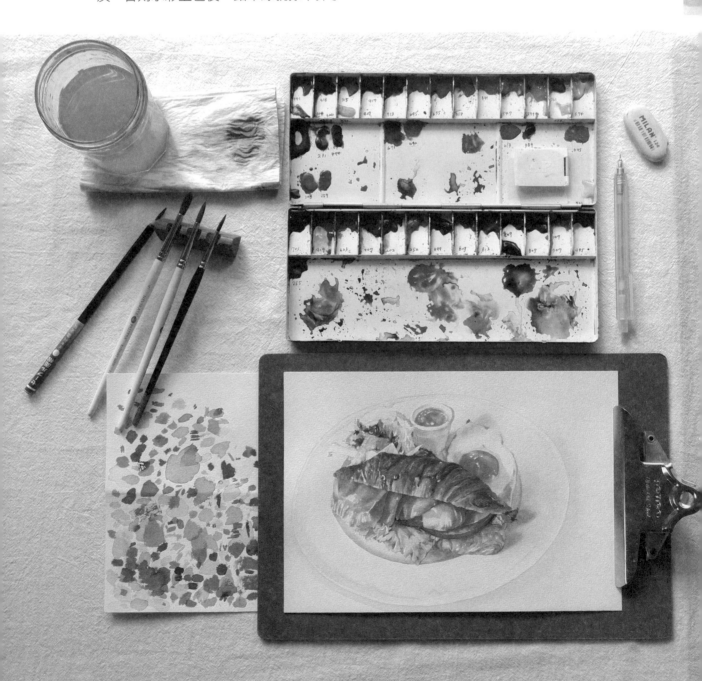

新手快速上手的
基本技法入門

Basic technique
Watercolor class

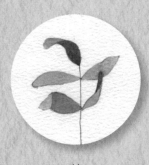

葉子的繪製及上色技巧

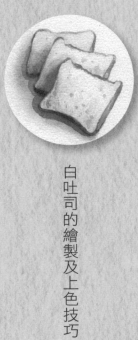

白吐司的繪製及上色技巧

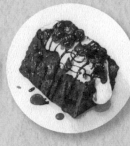

黑櫻桃巧克力戚風蛋糕繪製及上色技巧

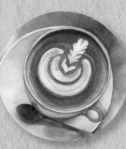

拿鐵拉花的繪製及上色技巧

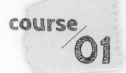

葉子的繪製及上色技巧

水彩用具就定位後，我會再準備一張水彩紙確認顏色，
通常準備廢紙（畫壞的作品、上課示範剩餘的紙）。
在調色盤調色完成之後，先在紙張上畫幾筆，
確認色調、濃度、水分正確後，再正式上色，這方式可以降低失誤。

平塗

1 葉子鉛筆稿。

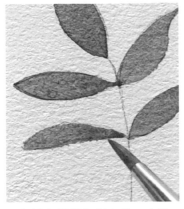

2 在調色盤調色好之後，直接於紙張上均勻鋪色，沒有留下水痕筆觸。

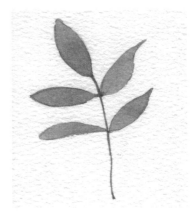

3 完成。

重疊上色

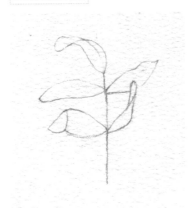

1 葉子鉛筆稿。

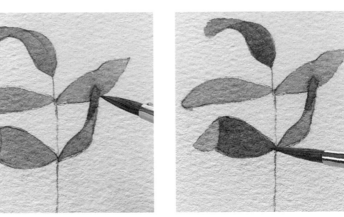

2 每片葉子都均勻上色。底色或每一層乾掉之後，再疊色的方法。上色程序是從淺到深色調。

3 等待底色都乾掉之後，再以更深色調上色。

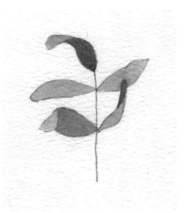

4 完成。

渲染

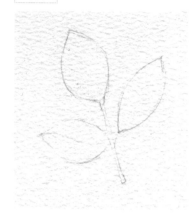

1 葉子鉛筆稿。

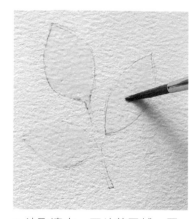

2 沾取清水，三片葉子鋪一層水。

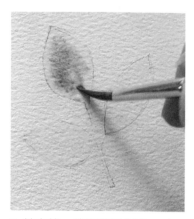

3 趁未乾，沾取顏料鋪色，水分會自動流動。

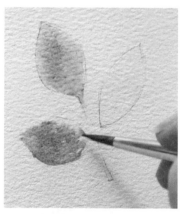

4 已經開始乾燥，沾取同樣的顏料上色，色調濃度也會有變化。

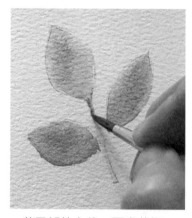

5 葉子都乾之後，再畫葉梗，避免與葉子暈染在一起。

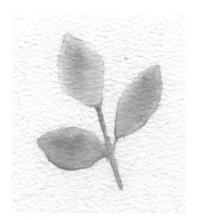

6 完成。

渲染：濕中濕疊色

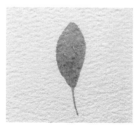

1 以平塗法畫一片葉子。

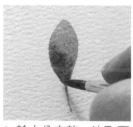

2 趁水分未乾，沾取更飽和濃郁的顏料，接著疊色。

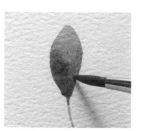

3 因為第一層底色未乾，水分會自動流動而自然渲染在一起。

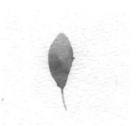

4 完成。

暈染修飾

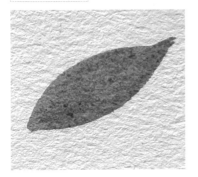

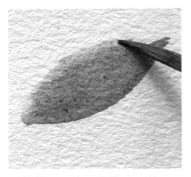

1 以平塗法畫一片葉子。

2 趁第一層水分未乾時,使用
另外一支乾淨及微濕的水彩
筆,利用筆尖把不要的邊界
筆觸輕輕推開,就會有暈染
的效果。

3 完成。

TIP

1 乾淨的這支水彩筆,整支下水,然後水使用紙巾吸掉,筆呈現微濕即可。

2 運用水的特性,記得一定要在未乾情形下趕快推開,否則全乾之後就無法做此效果。

乾刷:飛白技法

1 筆桿向右傾斜,筆毛
幾乎是平躺的狀態。

2 水彩筆含水量不能太多,利用紙張表面凹凸的
特性,畫出乾刷飛白的效果。

3 完成。

粉狀

1 握筆角度很像寫書法,筆桿挺直,盡量與紙張垂直,利用筆尖力
量,輕輕點出圓形的粉狀。握筆角度傾斜,反而會點出橢圓型、
長條型。

2 完成。

白吐司的繪製及上色技巧

示範顏料：SENNELIER 申內利爾學生級，軟管狀水彩

step1

a 畫方框線決定主題在紙張上的大小和位置。
b 再以線框畫出三片吐司的位置。

step2

接著畫吐司的輪廓，吐司是鬆軟的質感，線條較柔軟，四角微圓角，並且注意透視角度。

step3

a 圖完成後，把輔助線擦掉。
b 先確定光源位置，後續上色才不會混亂。此主題光源位置在右後上。

step4

白吐司表面是很淺的米黃色，先以
原色黃＋深黃色＋土黃色，大量清
水調淺，然後以乾刷方式上色，筆
桿傾斜，接近平躺，運用中粗紋水
彩紙的凹凸紋路，側刷就會得到粗
糙凹凸的效果。

吐司色調

 ＋ ＋ ＝

574	579	252	淺色調
原色黃	申內利爾深黃	土黃	
Primary Yellow	Yellow deep	Yellow ochre	

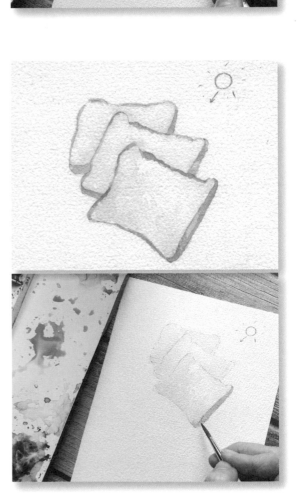

step5

以深黃＋土黃色加強吐司邊。

吐司邊色調

 ＋ ＝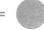

579	252	淺色調
申內利爾深黃	土黃	
Yellow deep	Yellow ochre	

step6

接著進階以土黃色＋很少量的凡戴克棕，加強靠左下的吐司邊。

吐司邊色調

 + =

252
土黃
Yellow ochre

407
凡戴克棕
Van dyck brown

淺色調　中間色調

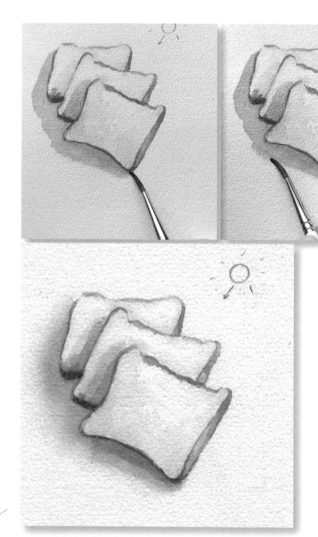

step7

a 以土黃色＋凡戴克棕＋少量的陰丹士林藍（深藍色）呈現暖灰的濁色調，畫左側的陰影，接著以暈染方式，使用另外乾淨的水彩筆暈開柔化邊緣。

b 趁未乾時，同色調但是稍增加飽和度（顏料比例增加，只運用調色盤上的水，不再另外加水），再疊深一層增加層次。

陰影色調

 + + =

252
土黃
Yellow ochre

407
凡戴克棕
Van dyck brown

395
陰丹士林藍
Blue indanthrene

淺色調　中間色調

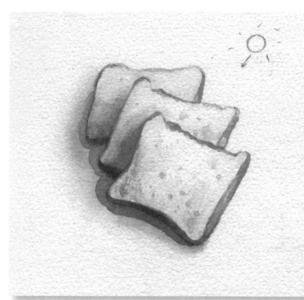

step8

a 土黃色＋凡戴克棕＋陰丹士林藍（深藍色）再以更深的色
　調，以重疊方式加強暗面。

陰影色調

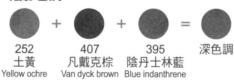

| 252
土黃
Yellow ochre | + | 407
凡戴克棕
Van dyck brown | + | 395
陰丹士林藍
Blue indanthrene | = | 深色調 |

b 修飾左邊的吐司邊。

c 白吐司的表面，土黃色＋凡戴克棕的淺色調，以乾刷方式加
　強左下方區域即可，呈現凹凸氣孔坑洞的質感。再以小號數
　水彩筆，以更淺色調加強小坑洞。

氣孔坑洞色調

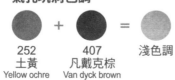

| 252
土黃
Yellow ochre | + | 407
凡戴克棕
Van dyck brown | = | 淺色調 |

course /03

黑櫻桃巧克力戚風蛋糕 繪製及上色技巧

示範顏料：SENNELIER 申內利爾 學生級，軟管狀水彩

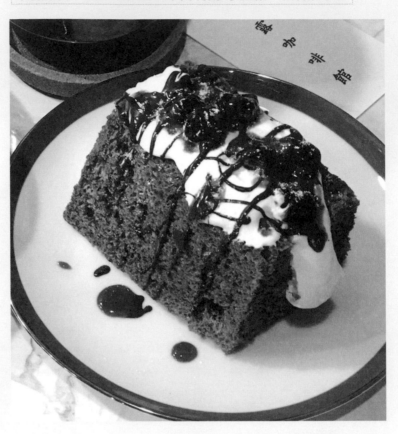

step 1~1

畫方框線決定主題在紙張上的大小
和位置（圖片中的紅色虛線）。

step1-2

接著畫蛋糕的外輪廓輔助線，注意
透視角度（圖片中的綠色虛線）。

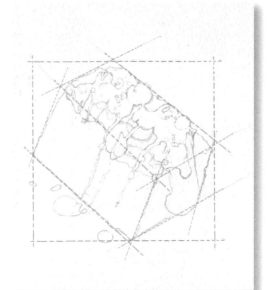

step1-3

a **先畫大元素**：開始仔細畫出巧克
　力蛋糕輪廓。
b 接著畫白色奶油輪廓。
c **最後畫小元素**：黑櫻桃、巧克力
　醬。明顯的反光亮點，也可以同
　時標示。

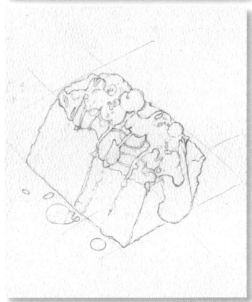

step2

上留白膠。此篇使用SENNELIER
申內利爾留白膠筆，乾掉之後呈現
很淺的綠色。

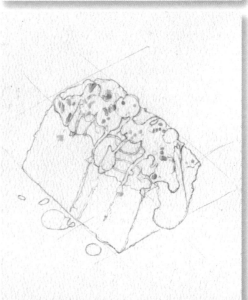

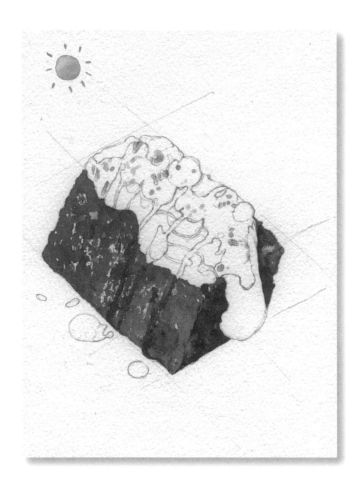

step3

a 先確定光源位置，後續上色才不會混亂。此主題光源位置在左上。

b **巧克力蛋糕色調**：以凡戴克棕色畫第一層，以飛白技法上色。不需要整片都飛白留白效果，右處偏暗，可以直接鋪色。

巧克力醬色調

407凡戴克棕
Van dyck brown

深色調 中間色調 淺色調

TIP 飛白技法

水彩筆略濕（不會滴水的狀態），沾取顏料，握筆稍微向右傾斜，力量集中在筆尖及壓筆，輕輕畫，就會有蛋糕氣孔的自然呈現，加上中粗紋水彩紙本身的紋路，效果更是加分。若下筆後水分太多、面積形狀不理想的失誤，拿另一支乾淨的筆馬上把顏料吸掉或推開。

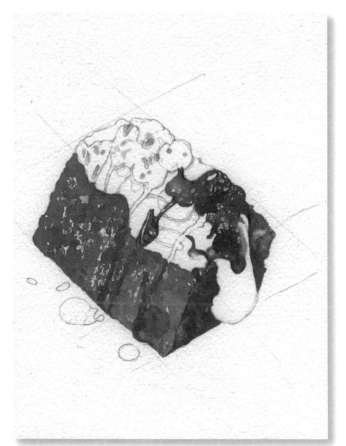

step4

黑櫻桃、巧克力醬：洋紅＋陰丹士林藍呈現很深的紫色，重點是以濃郁的色調強調黑櫻桃的圓型，剩下的顏色可以畫櫻桃周圍的巧克力醬。

黑櫻桃色調

635
洋紅
Carmine

＋

395
陰丹士林藍
Blue indanthrene

＝ 偏紅

偏藍

深～淺色調

step5

接著把剩下的黑櫻桃完成。

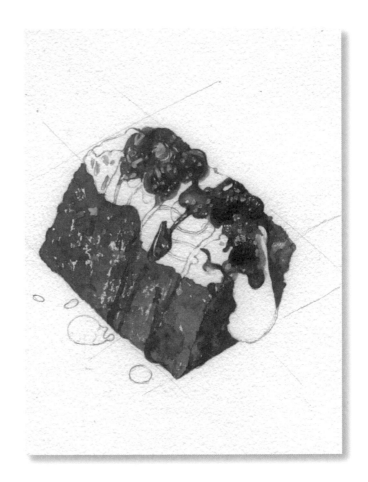

step6

a 紙張全乾之下，使用豬皮膠去除留白膠。

b 若留白亮點太大顆或太多，以黑櫻桃色修
　飾，同時加強黑櫻桃圓球形狀。

c 以凡戴克棕，使用小號數水彩筆，把剩下
　的巧克力醬完成，記得反光處直接留白。

巧克力醬色調
407凡戴克棕
Van dyck brown

深色調 中間色調 淺色調

d **紅色果醬**：猩紅加水調淡，以小筆鋪
　色，再以猩紅＋洋紅更濃郁的色調，加
　強左邊面積較大的果醬。

紅色果醬色調
612猩紅
Scarlet laquer

深色調 中間色調 淺色調

 ＋ ＝

612猩紅　　635洋紅　　深色調
Scarlet laquer　Carmine

step7

巧克力蛋糕：開始以深色調加強蛋糕立體感，暗面集中於右邊區域、奶油與蛋糕的交接處，並修飾過多的留白。

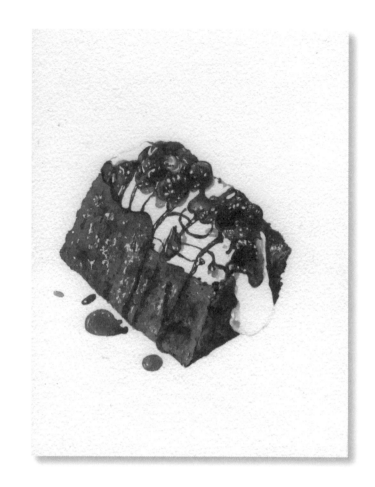

step8

a **陰影**：佩尼灰＋凡戴克棕色，先大量清水調淡，畫第一層，再使用另一支筆，沾清水把邊緣推開，就會有暈染效果。等待約半乾時，再以中間色調直接再疊一層。

陰影色調

 + =

703	407	淺色調	中間色調
佩尼灰	凡戴克棕		
Payne's grey	Van dyck brown		

TIP

1 初學者也很容易失誤在陰影，所以第一層濁色調淡，先試試手感吧！減少失誤。

2 當水彩紙上仍有水分，需要再疊色時，水彩筆上的水分至少減半（稍微以衛生紙吸掉顏料），避免水分過多而失控。

b **奶油上的陰影**：佩尼灰＋凡戴克棕色，先大量清水調淡，加強於凹陷處，以及黑櫻桃的右邊陰影，小面積即可。

奶油陰影色調

 + = 淺色調

703	407	淺色調
佩尼灰	凡戴克棕	
Payne's grey	Van dyck brown	

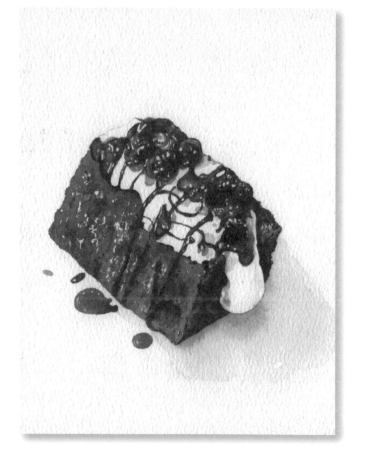

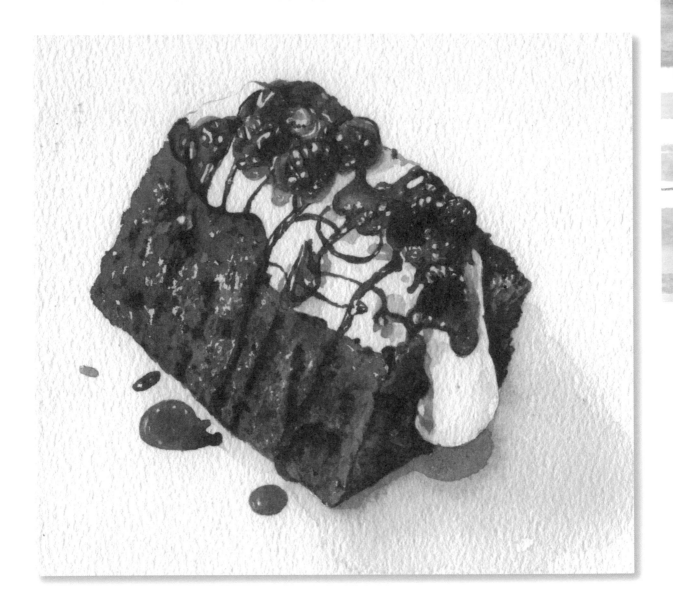

step9

a **巧克力蛋糕**：右側這面的暗面加強，以及使用小號數水彩筆加強小凹洞。

b **巧克力醬**：以更濃郁的凡戴克棕，加強巧克力醬於蛋糕上的紋路。

巧克力醬色調
407凡戴克棕
Van dyck brown

　　　　　　深色調 中間色調 淺色調

c **陰影**：以深色調加強右處陰影。

奶油陰影色調

 + =

703 　　　 407 　　　 深色調
佩尼灰 　 凡戴克棕
Payne's grey　Van dyck brown

TIP 立體感概念：先確定光源位置之後，上色主要分成→淺色調（蛋糕上方）、中間色調（蛋糕左側面）、深色調（蛋糕右側面），三種最基本明暗變化。

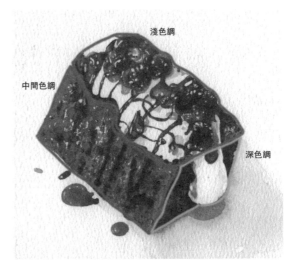

拿鐵拉花的繪製及上色技巧

示範顏料：Winsor & Newton cotman ／牛頓學生級，軟管狀水彩

step 1

方框線先畫出主題的大小位置。

step 2

杯盤幾乎是平視，先畫出圓盤、咖啡杯的外輪廓。

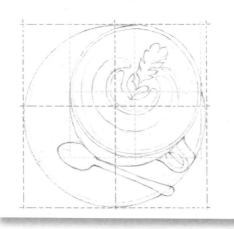

step 3

開始畫裡面的細節，把手、湯匙、杯緣厚度、拉花輪廓。再次檢查整體鉛筆稿，並且把不要的鉛筆線擦掉。

step4

a **光源處**：於前方，等於是主題背光的位置。

b **咖啡拉花**：鎘黃＋土黃色先以大量清水調淡，選用淺色調畫咖啡液第一層底色，拉花處先直接留白。

咖啡拉花色調

 + = 淺色調 中間色調 深色調

109 鎘黃 Cadmium yellow hue	744 土黃 Yellow ochre

1 第一層底色色調寧可淡，也不要太深，避免後續疊色、加強立體感，而越畫越深。
2 底色一氣呵成，盡量避免留下太多筆觸，顯得瑣碎，所以沿著咖啡杯的圓型上色，而留下的筆觸痕跡，也會很自然、乾淨。

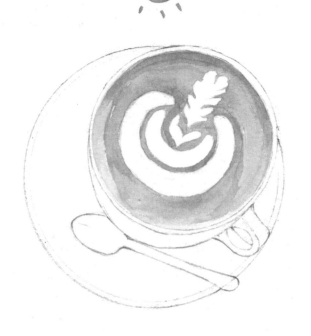

step5

a **咖啡拉花**：繼續以鎘黃＋土黃色疊色，增加層次。這時紙張上的顏料開始乾，疊色已經無法自然暈開時，拿另外一支乾淨的水彩筆，整支下水，然後水使用紙巾吸掉，筆微濕即可，再利用筆尖把不要的邊界筆觸推開，就會有暈染的效果（暈染技法請見 p.42）。

b **杯緣**：以靛青＋焦茶的濁色，大量清水調淡，局部即可，目的是稍稍帶出杯緣的形狀輪廓。

c **咖啡杯**：同樣以濁色畫杯身的暗面。

咖啡拉花色調

 + = 淺色調 中間色調 深色調

322 靛青 Indigo	076 焦茶 Burnt umber

 上色注意不要留下太多筆觸。

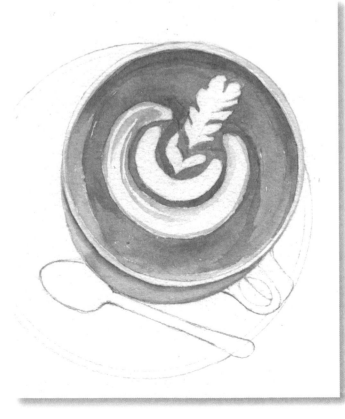

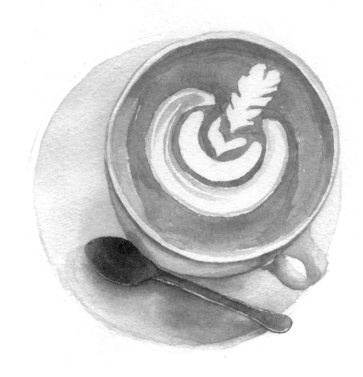

step6

a **盤子**：濁色調淡畫暗面，靠近杯子與湯匙處暗面加深，濁色中也可以部分帶紅、綠或藍色調，比較不單調。

b **湯匙**：靛青或是深藍色＋一點點黑色（或濁色），記得留邊緣的反光面。

> TIP 白色杯盤是平滑質感，注意不要留下太多明顯筆觸。

c **咖啡拉花**：土黃色＋印地安紅＋焦茶在拉花的邊緣、靠近杯緣的位置，增加層次感。白色拉花以土黃色調淡，增加一點點層次，局部即可。

咖啡拉花色調

 ＋ ＋ ＝

| 744
土黃
Yellow ochre | 317
印地安紅
Indian red | 076
焦茶
Burnt umber | 淺色調 | 中間色調 | 深色調 |

白色拉花色調 744 土黃
Yellow ochre

> TIP 除了白色拉花紋路，咖啡液體色調以淺色調、中間色調、深色調的層次變化呈現，深色調切記不要太深，畢竟咖啡拉花是平面的，若太深視覺上拉花會變成凸起來，反而不自然。

暈染技法

A 第一筆銳利的筆觸。

B 在第一筆筆觸未乾的狀況下，使用另外一支乾淨及微濕的水彩筆，把銳利明顯的邊界推開，就會有暈染漸層的效果。

> 小祕訣 運用水的特性，記得一定要在未乾情形下趕快推開，否則全乾之後就無法做此效果。

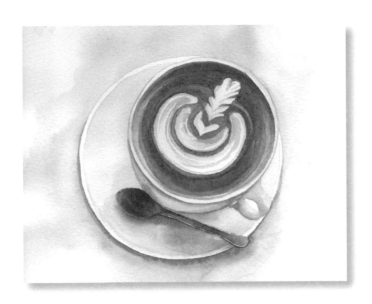

step7

a 盤子以濁色加上陰影。

b 若要凸顯白色主題的立體感，進階畫
背景色襯托，背景暈染第一層，使用
杯盤的濁色調，或是咖啡液的同色調
也可以。若沒有把握，第一層色調淡
淡即可，觀察效果如何，再一層層加
深。

step8

背景繼續加深暈染，更
能突顯咖啡杯盤。

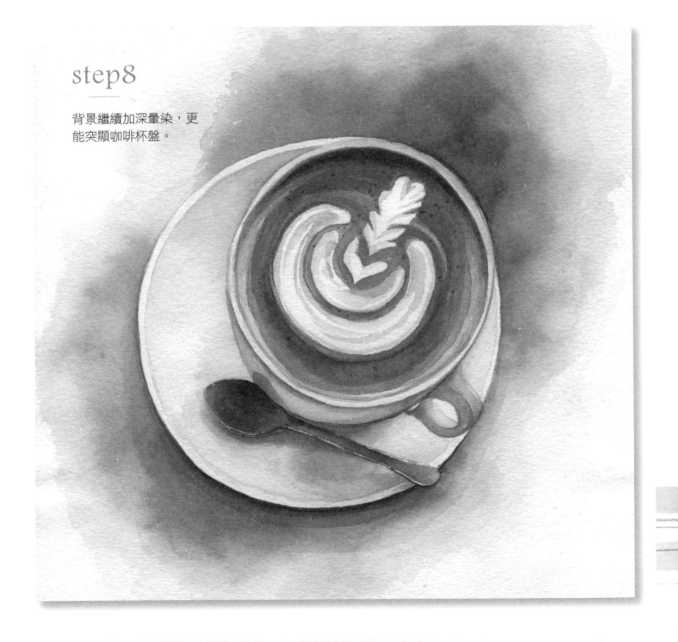

chapter \3

午后的甜點水彩課

dessert
Watercolor class

偷空享受一盤療癒美味甜點的同時自在畫出，
蛋糕輕柔綿密的質感、
麵包不規則的粗糙紋路技法、
奶油、卡士達的柔滑表現……

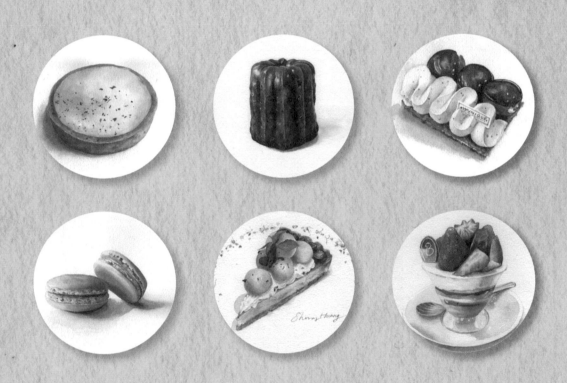

| 手帳故事 |

位於捷運松江南京站的Fika Fika Cafe，
是我喜歡的咖啡店之一，
明亮寬敞，環境很舒服，
北歐系的咖啡是我喜歡的偏果酸與清爽的口感，
它的檸檬塔跟咖啡一樣，很酸又爽口！
愛吃甜食的我，
檸檬塔是我最喜歡的甜點之一，
雖外型、食材樸實，卻富有層次的酸甜口感，
而且越酸我越喜愛！

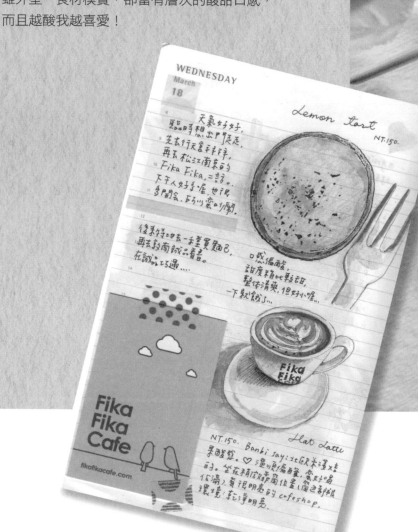

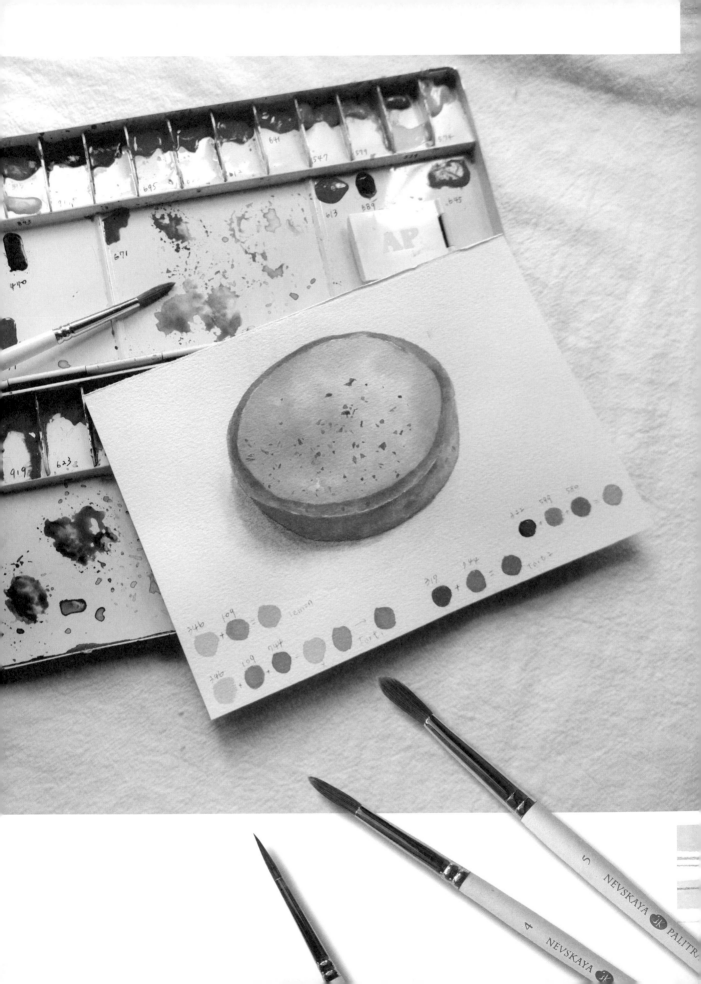

檸檬塔

示範顏料：Winsor & Newton cotman ／牛頓學生級，軟管狀水彩

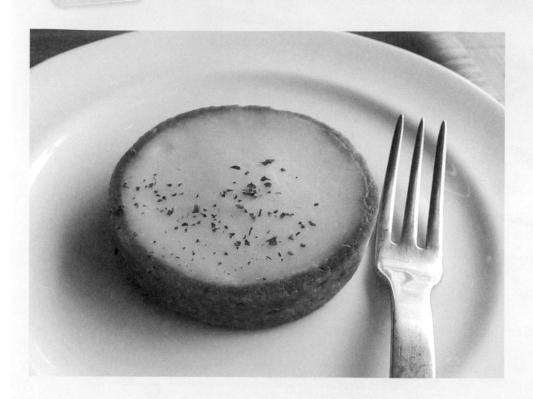

step1

a 畫方框線，先決定主題的大小和位置。

b 因為透視與角度關係，檸檬塔是橢圓形狀，可以先畫十字線輔助定位，再畫出左、上下對稱的橢圓形。

c 再畫出檸檬塔的厚度（高度）。

d 確認整體鉛筆稿，比例和透視是否正確，再把不要的鉛筆線擦掉。

step2

a 上色前先確定光線、暗處位置。

b **檸檬卡士達**：檸檬黃＋鍋黃，大量水分調
　淡整片畫底色。

檸檬卡士達色調

 ＋ ＝

346　　　　　109　　　　　淺色調
檸檬黃　　　　鍋黃
Lemon yellow hue　Cadmium yellow hue

c 趁底色未乾，馬上再沾取檸檬黃＋鍋黃讓
　顏色更濃郁，疊在與塔皮的交界位置、右
　半部局部，自然暈染，增加層次。

d 趁未乾繼續沾取鍋黃，加強於塔皮的交界
　處，局部即可。此處面積小，可改用小號
　數筆，約2號水彩筆或圭筆繪製。

TIP 底色水分較多，c.步驟雖然是同樣檸檬黃＋鍋
黃疊色，但是顏料的比例要增加，水分需減少，才
能順利的疊色，不然會造成水分過多，過度暈開鬧
水災，暈染效果也不明顯，乾掉之後反而有水漬痕
跡。

step3

a **塔皮**：檸檬黃＋鍋黃＋土黃，大量水分調
　淡畫底色。

塔皮色調

 ＋ ＋ ＝

501　　　　109　　　　744　　淺色調 中間色調
檸檬黃　　　鍋黃　　　土黃
Lemon yellow　Cadmium yellow hue　Yellow ochre

b 趁底色未乾，檸檬黃＋鍋黃＋土黃顏料比
　例增加，水分減少，疊在與檸檬卡士達交
　界處、塔皮的右側面。

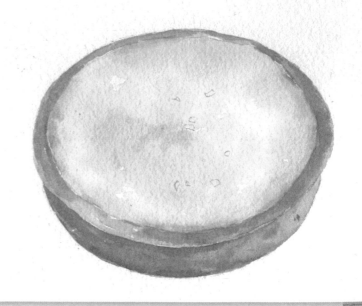

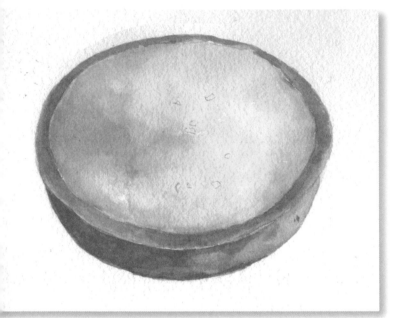

step4

a **檸檬卡士達**：鎘黃加強左半部層次。因為底色已經乾掉，難有暈染效果，再疊色後未乾的狀況下，使用另一支乾淨及微濕的水彩筆把銳利的邊界推開，就會有暈染漸層的效果。
（此技法可參考基本技法指引→葉子示範→暈染修飾）

b **塔皮**：印地安紅＋土黃繼續加強暗面。

塔皮色調

| 317
印地安紅
Indian red | + | 744
土黃
Yellow ochre | = | 中間色調 |

step5

a **檸檬皮屑**：形狀不規則變化呈現，以及有深淺變化會比較自然。建議使用小支水彩筆繪製。

b 回頭觀察整個檸檬塔立體感還不夠，可以使用約2號的小號數水彩筆，繼續加強塔皮暗面、坑洞效果。

TIP 塔皮細部加強依然使用印地安紅＋土黃，留意加強面積不要太大、太深，否則整個塔皮越畫越焦黑。

step6

濁色先加大量水分調淡，畫陰影的第一層，
再使用另一支筆，沾清水把邊緣推開，就會
有暈染效果。趁半乾時，同樣色調繼續加
深，增加層次。

濁色色調

 + + =

538	599	098	中間色調
普魯士藍	樹綠	鎘紅	
Prussian blue	Sap green	Cadimium red deep hue	
（深藍色系）			

也可以直接使用黑色＋任一色調。

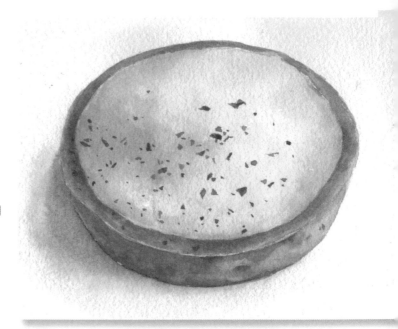

step7

觀察整體的立體感，同時參考原圖照片。
再加強塔皮側面的右半部暗面，陰影也小範
圍加深，整體會更有立體感。

草莓千層派

示範顏料：SENNELIER ／申內利爾學生級，塊狀水彩

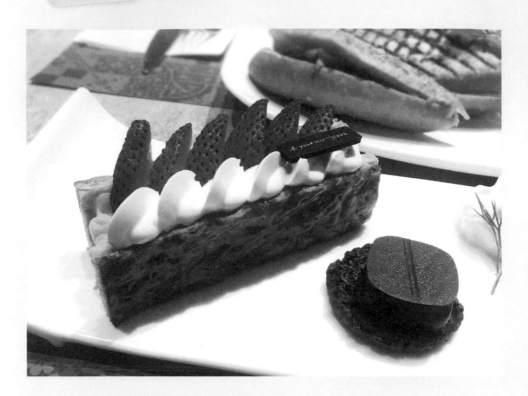

step1

a 畫方框線，先決定主題的大小和位置。

b 先把最外輪廓的長方柱位置確認，再開始畫裡面元素。

TIP 元素3～4樣以上時，先畫大元素，再畫小元素。

step2

a 每個元素位置確認後,再細畫每個元素輪廓。

b 確認整體鉛筆稿,比例和透視是否正確,再把不要的鉛筆線擦掉。

c 上色前先確定光線、暗處位置。此主題光線在偏右以及稍稍背光的位置。

TIP 照片若明暗不明顯,自己統一設定光線、暗面的位置,避免後續疊色錯亂。

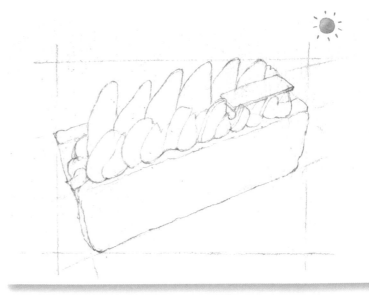

step3

a 千層派派皮:檸檬黃+深黃+土黃,派皮會比蛋糕色調較深,所以土黃色比例可以稍多一點,並且大量水分調淡畫底色。派皮表面是凹凸不平,可以以飛白技法呈現,適度自然留白。

b 派皮的底色同時也幫卡士達畫底色。

派皮色調

 + + =

| 501
檸檬黃
Lemon yellow | 579
申內利爾深黃
Yellow deep | 252
土黃
Yellow ochre | 淺色調 |

TIP **飛白技法**:畫底色可以使用中號數水彩筆(約3~4號),整支筆沾取顏料,下筆筆桿稍傾斜,大面積上底色,加上水彩紙本身有紋路,就會有自然留白的效果。

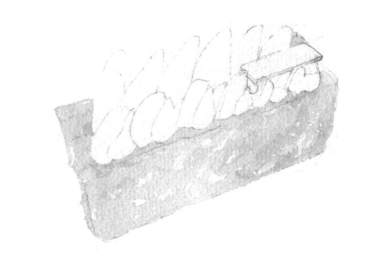

step4

派皮再繼續加土黃色,增加後方的派皮、卡士達層次。

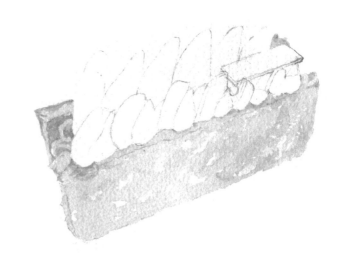

step5

a 因為光線是稍微背光，所以最前方的派皮整片是偏深的，接下來派皮疊色色調都可以大膽偏深一些。以土黃＋焦赭，疊色開始水分少一點，整片疊一層。

派皮暗面色調

252 土黃 Yellow ochre	211 焦赭 Burnt sienna （偏紅的咖啡色調）	中間色調

b 趁未乾，繼續加焦赭調色，加強重點放於派皮和奶油交接處、派皮底部、中間區域比較凹陷的地方。

step6

再繼續加入焦赭調色，加強暗面。顏色還是要乾淨為主。

派皮色調

252 土黃 Yellow ochre	211 焦赭 Burnt sienna （偏紅的咖啡色調）	中間色調

TIP 為了增加層次繼續疊色時，調色的水分要更少，顏料比例要提高，上色時才不會有水分過多暈開的問題。

step7

草莓側面先上薄薄一層清水，以原色紅先加水調淡，再上底色與清水自然暈染。

草莓色調

 =

695
原色紅
Primary red

淺色調　中間色調

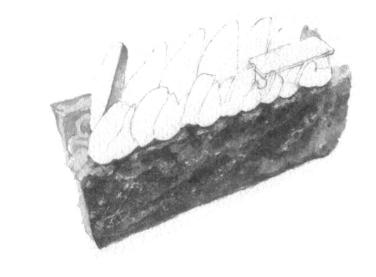

step8

草莓表面也是原色紅先加水調淡畫底色，反光亮點自然留白，趁顏料未乾，濃郁的紅色直接再疊一層，增加層次。

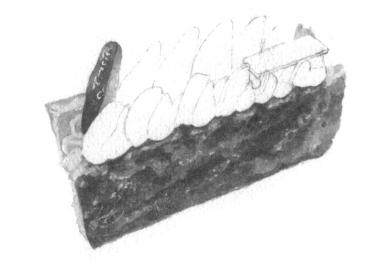

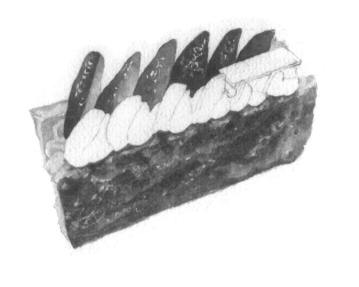

step9

其餘的草莓也是同樣方式上色。如果怕忘記留下反光亮點，可以先用鉛筆淡淡的畫記號。

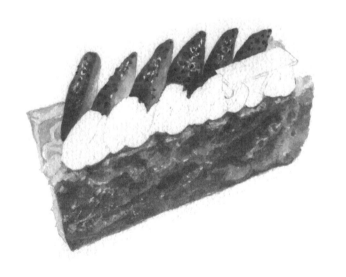

step10

a 繼續以原色紅，加強草莓的暗面。
b 草莓的紅色＋焦赭（偏紅的咖啡色調，少量即可），使用細筆畫草莓表面的籽。

草莓色調

 + =

695	211	深色調
原色紅	焦赭	
Primary red	Burnt sienna	

step11

以焦赭＋深鈷紫，加強草莓籽的暗面。

草莓籽色調

 + =

211
焦赭
Burnt sienna

913
深鈷紫
Cobalt violet deep hue

中間色調

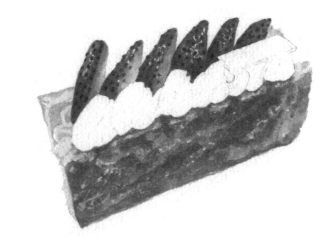

step12

奶油以土黃＋佩尼灰的濁色畫於暗面即可，
整片乾淨暈染，盡量不留筆觸，才有奶油光
滑綿密的質感。

奶油暗面色調

 + = 淺色調　深色調

252
土黃
Yellow ochre

703
佩尼灰
Payne's grey

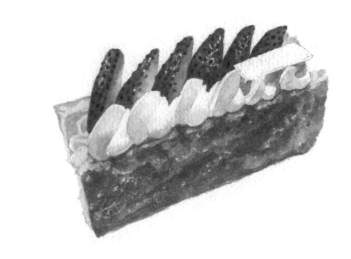

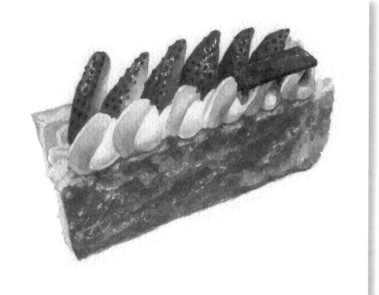

step13

以生褐色畫巧克力片，下面的奶油
加強暗面。

巧克力片色調 205生褐
Raw umber

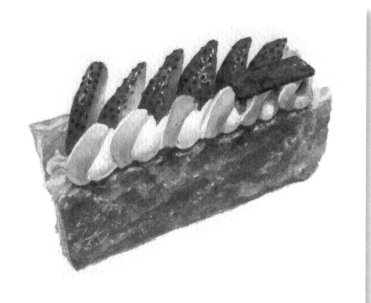

step14

全部元素都上色之後，檢視整體的
立體感還不足，繼續使用焦赭加強
派皮與奶油的交接處。

step15

先以濁色畫左方陰影第一層。

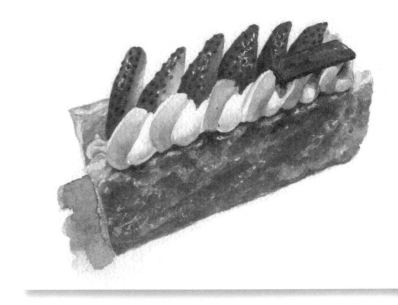

step16

繼續以濁色畫另一邊的陰影，色調
可以深一點。

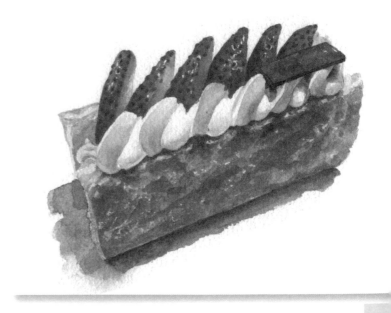

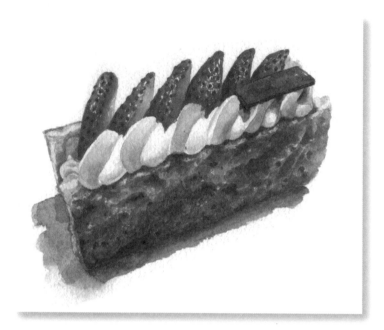

step17

最後再以焦赭加強派皮底部的暗面、派皮表面的坑洞。

┈┈┈┈┈┈┈┈┈┈┈┈┈┈┈┈┈┈

TIP 若派皮已經偏深了，最後步驟
step17也可以省略不再加強。以整體色
調乾淨為原則。

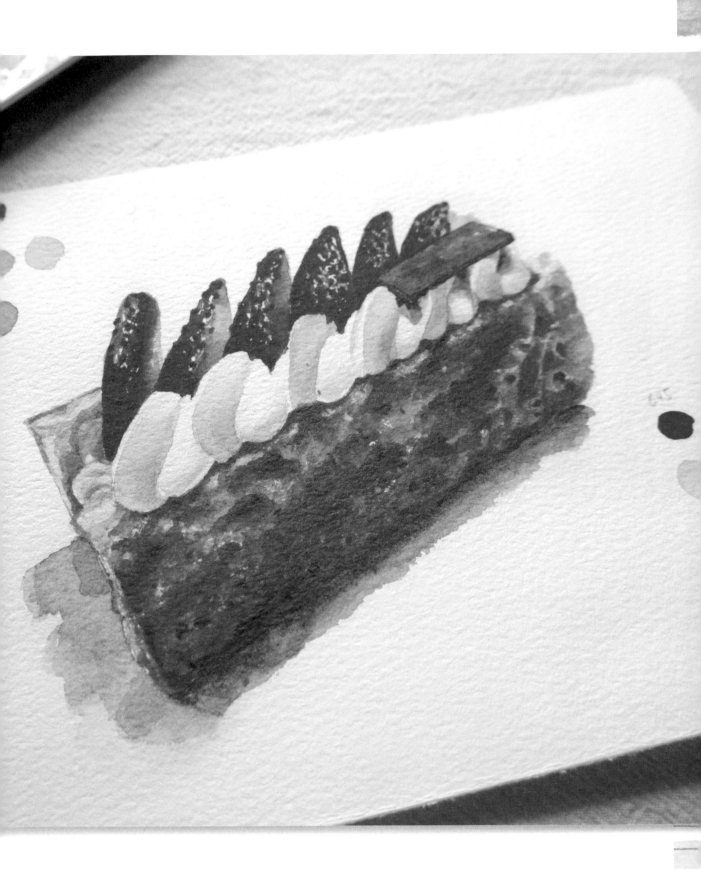

可麗露

示範顏料：德國 Schmincke-HORADAM AQUARELL/ 貓頭鷹專家級，塊狀水彩

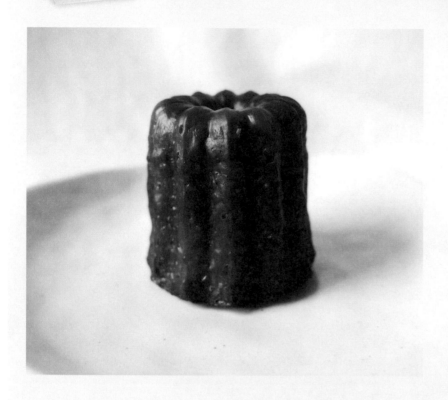

step1

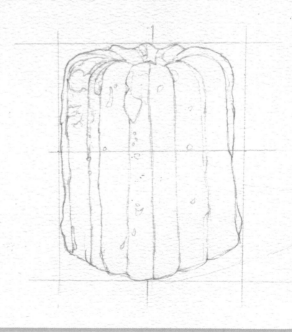

a 畫方框線、十字線，大略決定主題
 的大小和位置。

b 接著畫外輪廓，注意透視角度。反
 光亮點可以先以鉛筆畫記號。

c 確認整體鉛筆稿，比例和透視是否
 正確，再把不要的鉛筆線擦掉。

step2

a 上色先確定光源、暗處的位置。此主題光線在左邊位置。

b 第一層底色以土黃色＋焦赭（較偏紅的茶色），大量水分調淡，一塊塊區域鋪底色，反光亮點處自然留白。

可麗露第一層色調

 + = =

655
土黃
Yellow ochre

661
焦赭
Burnt sienna

淺色調

中間色調

c 趁第一層未乾，繼續以土黃色＋焦赭的中間色調（水分減少，顏料比例提高，色調就會更濃郁），加強凹處。

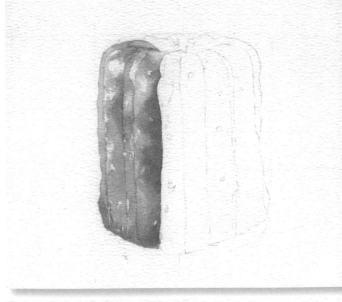

step3

可麗露的中間和右邊區域，色調較深，以土黃色＋焦赭（比例多一點）鋪底色。

可麗露中間、右邊區域色調

 + =

655
土黃
Yellow ochre

661
焦赭
Burnt sienna
（比例多一點）

中間色調

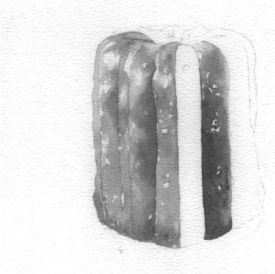

step4

前面的底色都乾掉之後，以土黃色＋焦赭＋深褐色，從右邊區域開始加深，及同時加強凹處的暗面。

可麗露深色調

 + + =

655
土黃
Yellow ochre

661
焦赭
Burnt sienna

663
深褐色
Sepia brown

深色調

TIP 貓頭鷹的深褐色非常深，若自己的色盤深褐色不夠深，再加一點黑色或灰黑色也可以。

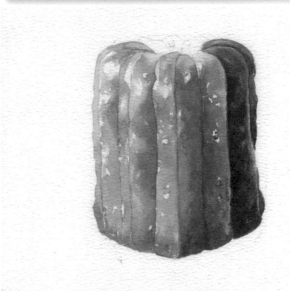

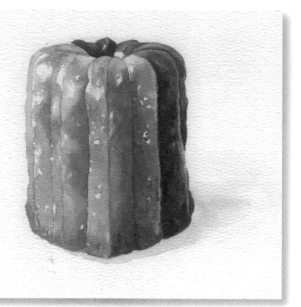

step5

a 剩下的區域上色。
b 群青＋深褐色畫第一層陰影。

陰影色調

494　　　　　663
群青　　　　深褐色　　淺色調　深色調
Ultramaarine finest　Sepia brown

TIP 陰影色調以濁色為主，不侷限以群青＋深褐色調色。

step6

a 中間區域以威尼斯紅（比例多）＋焦赭再刷一層層次。
b 接著以土黃色＋焦赭＋深褐色畫深色調，凹處加強。

可麗露色調

649　　　　　661
威尼斯紅　　　焦赭　　　淺色調 中間色調 深色調
English venetian red　Burnt sienna
（比例多）

TIP 上面兩個步驟，趁未乾緊接著加深，或是乾掉之後再上深色調皆可。

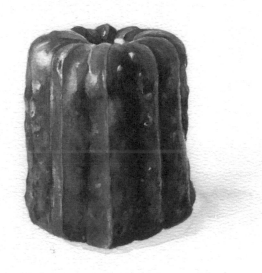

step7

a 左邊區域也是以威尼斯紅（比例多）＋焦赭再刷一層層次。
b 接著以土黃色＋焦赭＋深褐色畫深色調，凹處加強。

step8

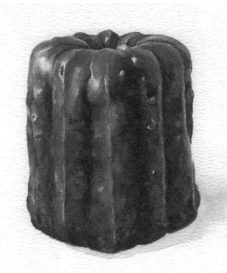

繼續加深左邊區域凹處、底部的暗面，
畫上陰影之後，會更明確地看出是否需要
再加強整體立體感。

step9

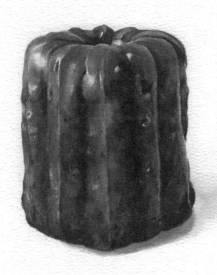

a 整體底部加深，加強小凹洞細節。
b 陰影再加深一層。

step10

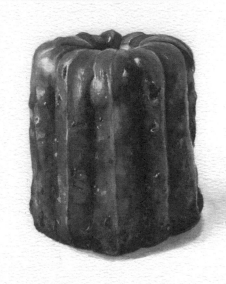

以白色的中性筆或是白色廣告顏料，以細
筆加強反光處。小面積加強即可，才會自
然。

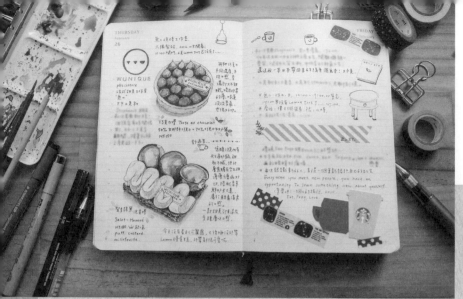

| 手帳故事 |

位於台北小巷子裡；

低調的WUNIQUE無二法式甜點工作室，

一進門就會看到很大及明亮的蛋糕展示櫃，

玲瑯滿目各式口味，

每次都會陷入難以選擇的困境。

巧克力塔一向是我的最愛甜點之一，

精緻小巧的造型塔，

使用兩種不同濃度、不同口感的巧克力，

濃郁卻不甜膩。

聖多諾黑泡芙塔，

泡芙塔外層較甜的焦糖加上香濃不膩的香草卡士達內餡，

卻是輕盈溫柔的口感，

搭配得剛剛好，

是款甜美卻有層次的甜品。

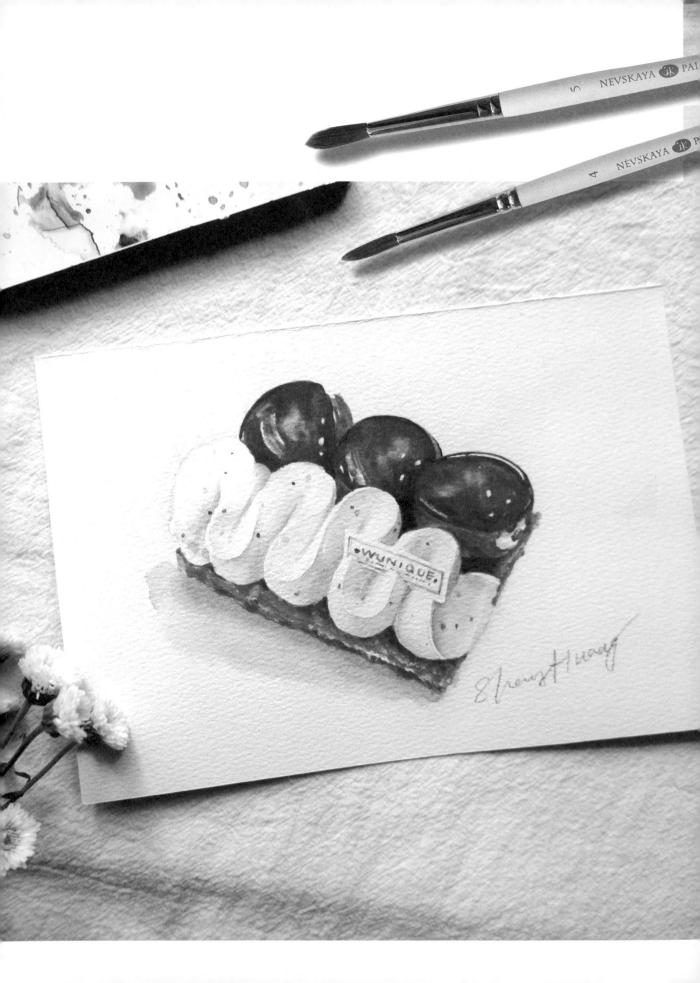

course /08

聖多諾黑 Saint-Honoré

示範顏料：SENNELIER/ 申內利爾學生級，塊狀水彩

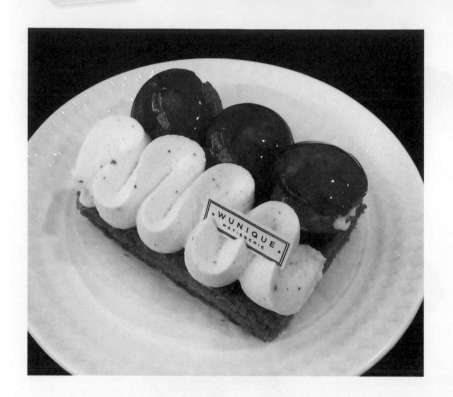

step 1

a 畫方框線，大略決定主題的大小
和位置。

b 先把最外輪廓的長方刑位置確
認，再開始畫裡面的元素。

TIP 先畫大元素，再畫小元素。

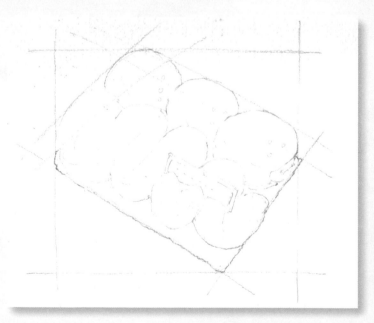

step2

a 每個元素位置確認後，再細畫每個元素
輪廓細節。
b 確認整體鉛筆稿，比例和透視是否正
確，再把不要的鉛筆線擦掉。
c 上色前先確定光線、暗處位置。此主題
光線右上。

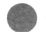 照片若明暗不明顯，自己先統一設定光線、
暗面的位置，避免後續疊色明暗錯亂。

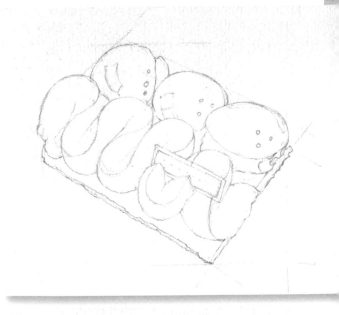

step3

派皮：土黃色，大量水分先調淡畫底色。
派皮表面是凹凸不平酥脆感，可以適度自
然留白。

派皮色調

252
土黃
Yellow ochre

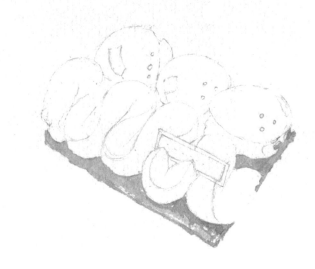

step4

泡芙：以土黃色＋焦赭（偏紅的咖啡色
調）畫底色，反光面記得留白。

泡芙色調

 ＋ ＝

252
土黃
Yellow ochre

211
焦赭
Burnt sienna

中間色調

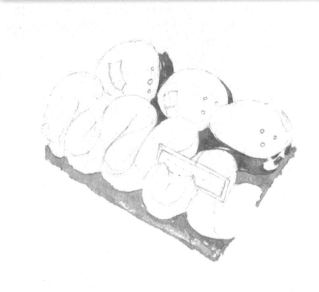

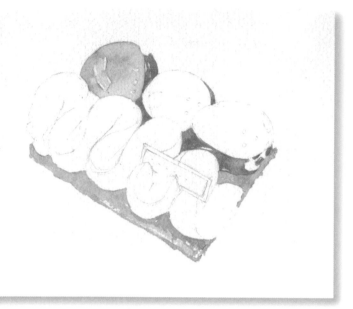

step5

泡芙表面的焦糖糖霜先以土黃色大量清水調淡，直接鋪一層底色，反光亮點直接留白。

焦糖糖霜色調

 =

252
土黃
Yellow ochre

淺色調
加水調淡

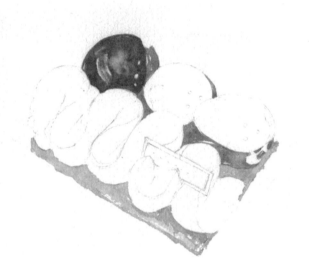

step6

趁step5焦糖糖霜未乾，馬上以焦赭疊色暈染，適度留下第一層的底色。

焦糖糖霜色調　 211 焦赭
　　　　　　　　　　　　 Burnt sienna

TIP 此步驟焦糖糖霜因為第一層底色水分多，疊色時顏料的水分要少，顏料比例提高，上色時才不會有水分過多而暈開的問題。

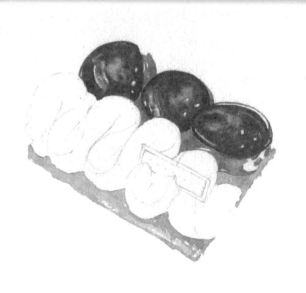

step7

以步驟step5、step6完成第二、三顆焦糖糖霜。

step8

以焦赭＋土黃先增加奶油與派皮交界的暗面，建議可以使用小號數水彩筆，水分避免過多，以不規則的面積加強，部分趁顏料未乾把邊緣推開，會顯得更自然。

派皮暗面色調

 + =

| 211
焦赭
Burnt sienna | 252
土黃
Yellow ochre | |

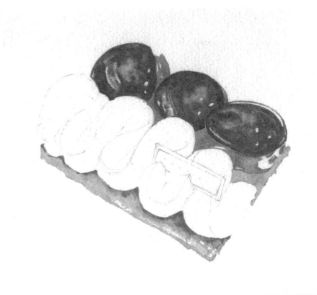

step9

觀察照片，繼續加強派皮的暗面，適度留下第一層底色。

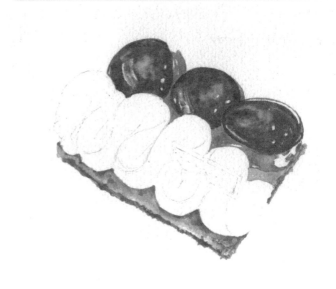

step10

觀察照片，繼續加強派皮的暗面。

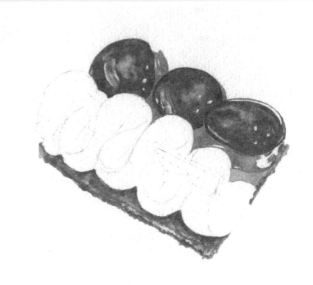

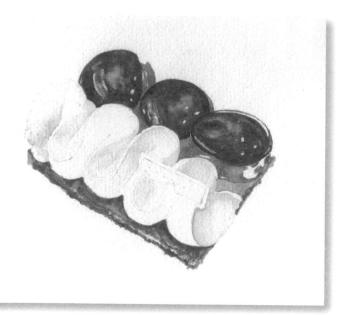

step11

奶油上色前把鉛筆線擦更淡，以土黃加少量佩尼灰（黑色或深藍也可以），黃色調比例多一些，大量清水調很淡，局部上第一層暗面，馬上把筆觸推開，就會有奶油柔軟和滑順的質感。

奶油暗面色調

 + =

| 252
土黃
Yellow ochre | 703
佩尼灰
Payne's grey | 淺色調 |

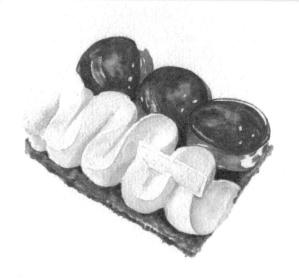

step12

以佩尼灰（黑色或深藍也可以），大量清水調很淡，局部上第一層暗面，馬上把筆觸推開。

奶油暗面色調

703
佩尼灰 =
Payne's grey

淺色調　中間色調　深色調

TIP 白色奶油以整體乾淨為主，暗面避免一開始太深，不夠深再一層層疊色處理，以免髒掉。

step13

焦赭＋焦茶（偏黃棕色調），以小號數的水彩筆，水分少、顏料濃郁，加強派皮與奶油、泡芙的更暗面，也是同時修飾細節、輪廓。

派皮暗面色調

 + =

| 211
焦赭
Burnt sienna | 202
焦茶
Burnt umber | 深色調 |

step14

佩尼灰加土黃色，以偏黃的濁色畫陰影。
以黃色調調淡，刷一點點背景，凸顯白色
奶油的形狀。

陰影

 + =

252	703	淺色調
土黃	佩尼灰	
Yellow ochre	Payne's grey	

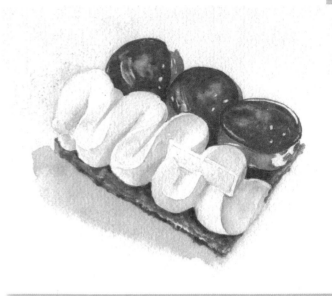

step15

a 加強陰影的暗面。

陰影色調變化

 + =

252	703	淺色調	中間色調
土黃	佩尼灰		
Yellow ochre	Payne's grey		

b 加強焦糖糖霜局部暗面，更有立體感。

焦糖糖霜暗面

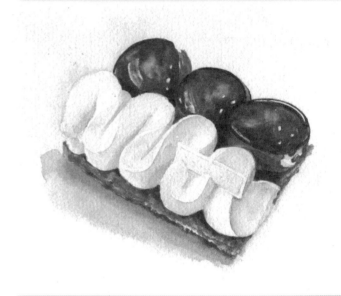

211	202	深色調
焦赭	焦茶	
Burnt sienna	Burnt umber	

c 繼續以焦茶＋佩尼灰加強派皮更暗面，
　增加立體感。

派皮色調暗面

 + =

202	703	深色調
焦茶	佩尼灰	
Burnt umber	Payne's grey	

step16

a 加強奶油暗面，增加立體感，記得色調
　保持乾淨，多餘的筆觸推開。
b 奶油上的立牌，以濁色調淡疊一層暗
　面，局部即可。

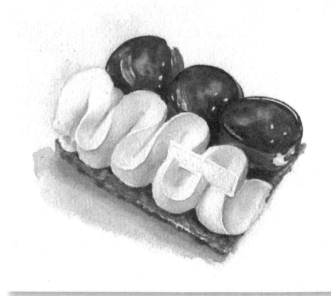

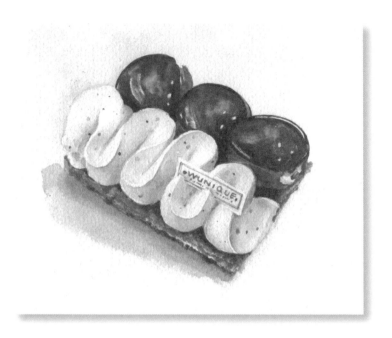

step17

a 奶油上的香草籽，使用細筆以灰黑色點
上，有深淺變化才會顯得自然。

b 以灰黑色填上立牌上的圖案文字。

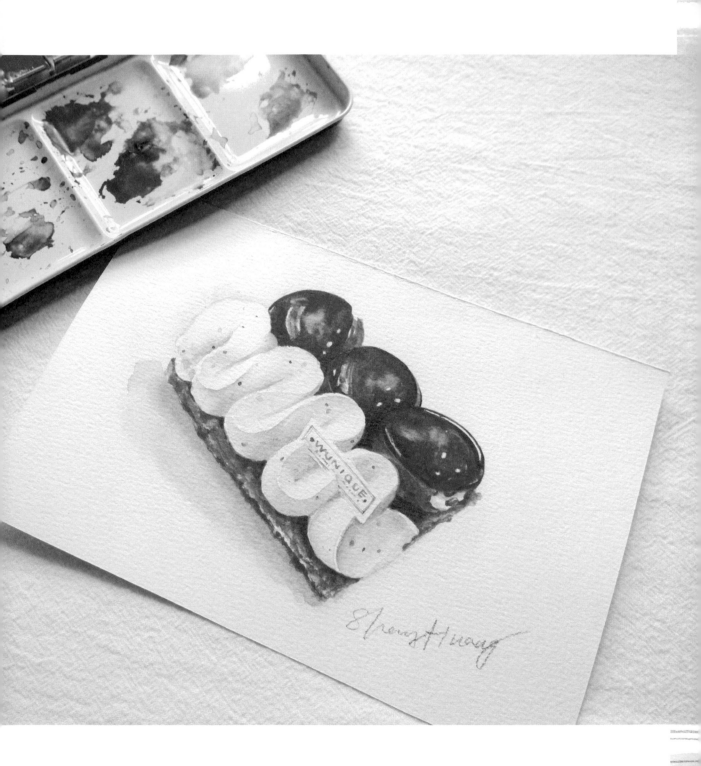

course/09

馬卡龍

示範顏料：SENNELIER/ 申內利爾學生級，軟管狀水彩

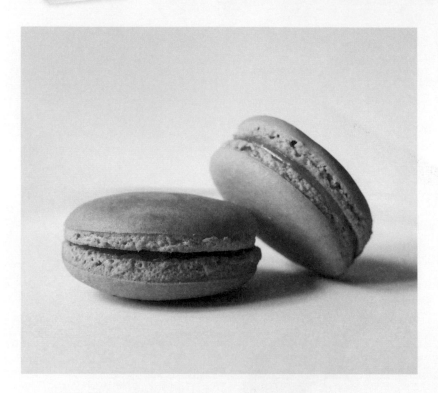

step1

a 畫方框線，決定主題的大小和位置。

b 馬卡龍是橢圓形狀，可以先畫十字線輔助定位，再畫出左右上下對稱的橢圓形以及厚度。

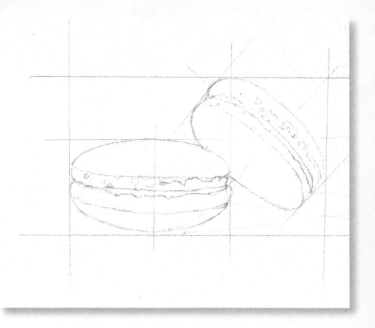

step2

a 原色黃大量水分調淺，整片馬卡龍畫底色，接著原色黃＋申內利爾深黃堆疊增加層次，加強於暗面，自然暈染（TIP1）。

b 也以原色黃＋申內利爾深黃，畫坑洞皺摺處（TIP2）。

TIP

1 馬卡龍表面質感很光滑，盡量不留筆觸。

2 底色水分較多並且未乾，堆疊的原色黃＋深黃的顏料比例要增加，水分要減少，才能順利的疊色，不然易造成水分過多，暈染效果不明顯，乾掉之後反而有許多水漬痕跡。

馬卡龍色調（黃色）底色

 =

574
原色黃
Primary Yellow　　淺色調

馬卡龍色調（黃色）

 + =

574　　　　　579
原色黃　　申內利爾深黃　　中間色調
Primary Yellow　Yellow deep

step3

a 接著畫另一片，亮黃畫底色，等待半乾時以原色黃＋深黃直接疊右處的暗面，邊界再推開，就有自然暈開的效果。

b 也以原色黃＋深黃畫坑洞皺摺處。

c 小號數水彩筆以深黃＋焦茶大量水分調淡畫底色，反光處留白。半乾時繼續以同色調增加層次。

泡芙色調

 + =

579　　　　　202
申內利爾深黃　　焦茶　　　淺色調　中間色調　深色調
Yellow deep　Burnt umber

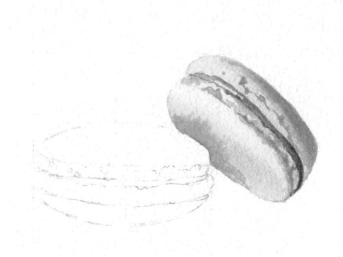

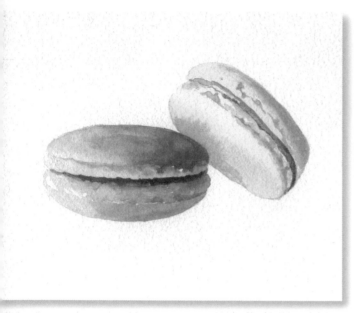

step4

a 以洋紅大量水分調淡，整個畫底色；趁未乾繼續以飽和的洋紅增加層次。

TIP 疊色都是同樣的顏色，但是記得疊第二層、第三層，顏料比例提高、少分減少，顏色才會飽和濃郁。

馬卡龍色調（粉紅色）

深 --------→ 淺

635 洋紅
Carmine

b 以濃郁的洋紅＋威尼斯紅，畫果醬內餡。

馬卡龍內餡色調（粉紅色）

| 635 洋紅 Carmine | 623 威尼斯紅 Venetian red | 中間色調 | 威尼斯紅比例多 |

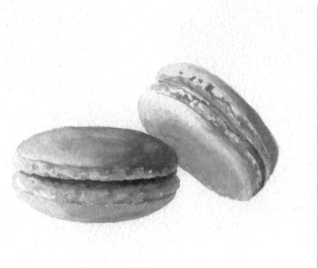

step5

a **黃馬卡龍**：使用小號數筆，以深黃繼續增加畫地底部暗面、右側的暗面、坑洞皺摺處，加強層次。

b **粉紅馬卡龍**：也是開始以洋紅，加強坑洞皺摺處。

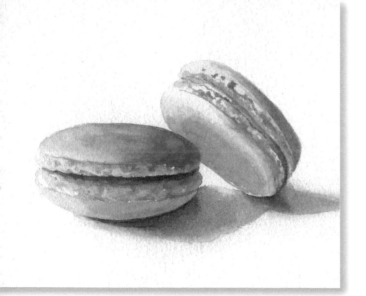

step6

佩尼灰（偏藍的灰黑色調）＋洋紅畫陰影。

陰影色調

 ＋ ＝

| 703 佩尼灰 Payne's grey | 635 洋紅 Carmine | 淺色調 | 深色調 |

step7

粉紅馬卡龍：以濃郁的洋紅，開始加強更
細部的凹洞。

TIP 馬卡龍的坑洞皺摺範圍，依然有淺、中間、
深色調的變化，最後的細部坑洞處理也會有淺與
深的變化才會自然（圖片放大框線處）。

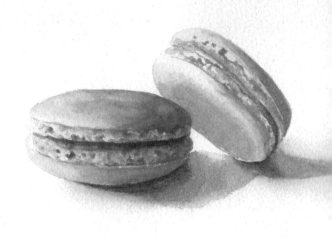

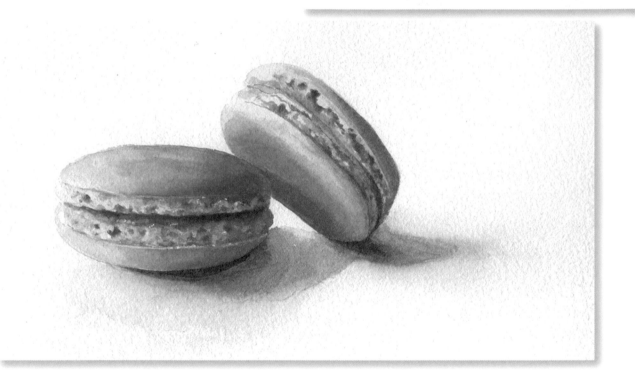

step8

a 整體都上色之後，觀察整體還能加強的暗面。
b **黃馬卡龍**：先以濃郁的深黃，加強粉紅馬卡龍與黃
　馬卡龍之間的最暗面，在紙張乾燥之下再疊一層深
　黃＋土黃。
c **粉紅馬卡龍**：濃郁的洋紅，加強右半部暗面。
d 陰影再深一層，小面積即可。
e 陰影全乾之後，以大量清水調淡的洋紅，鋪一層於
　粉紅馬卡龍的下方，示意馬卡龍的顏色反光於桌面
　上，同時讓陰影範圍多一點層次變化。

b **馬卡龍色調（黃色）**

579　　　　252　　　中間色調
申內利爾深黃　土黃
Yellow deep　Yellow ochre

哈密瓜塔

示範顏料：SENNELIER ／申內利爾學生級，軟管狀水彩

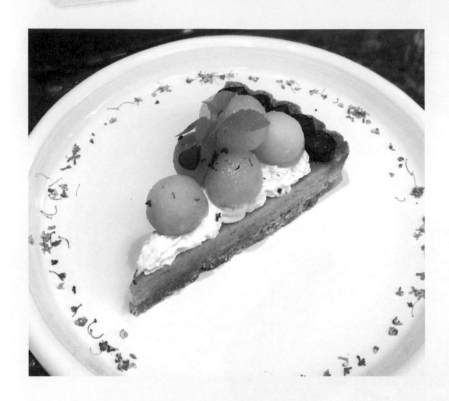

step1

a 畫方框線，先大略決定主題的大
小和位置。也要預留四周小花瓣
裝飾的位置。

b 先畫三角切片的位置、厚度。

c 再畫每一顆圓球狀的哈密瓜、切
片藍莓，以及其他的小元素

d 確認整體鉛筆稿，比例和透視是
否正確，再把不要的鉛筆線擦
掉。

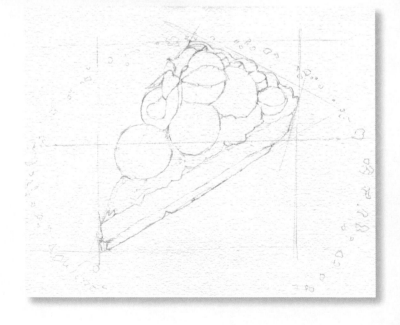

step2

a 上色前先觀察光線是右上方、右方位置，整
　體光線偏強，所以陰影的面積也較小。

b 哈密瓜球底色以橄欖綠＋松石藍，大量水分
　調淡整片畫底色，反光面自然留白。

哈密瓜球色調

 ＋ ＝

813　　　　　341　　　　　淺色調　中間色調　深色調
橄欖綠　　鈦菁松石藍
Olive green　Phthalocyanine turquoise
　　　　　　（明亮的藍色）

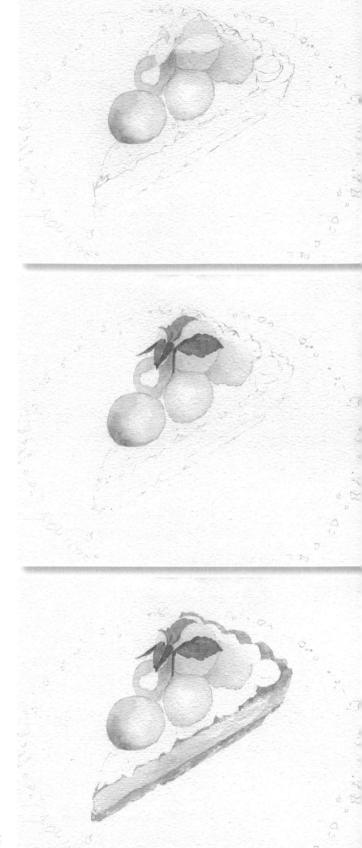

step3

原色黃＋森林綠畫綠葉。

綠葉色調

 ＋ ＝

574　　　　　899　　　　　淺色調　中間色調
原色黃　　　森林綠
Primary Yellow　Forest green

step4

a 起司內餡以原色黃＋深黃＋土黃，大量清水
　調淡，均勻上色。趁未乾再疊一層層次，色
　調一定要乾淨。

b 塔皮以原色黃＋深黃＋土黃，大量清水調
　淡，畫底色，趁未乾再疊中間色調。

起司色調

 ＋ ＋ ＝

574　　　　　579　　　　　252　　　　　淺色調
原色黃　　申內利爾深黃　　土黃
Primary Yellow　Yellow deep　Yellow ochre

塔皮色調

 ＋ ＋ ＝

574　　　　　579　　　　　252　　　　　淺色調　中間色調
原色黃　　申內利爾深黃　　土黃
Primary Yellow　Yellow deep　Yellow ochre

TIP 塔皮面積小，第二層疊色水分減少，小支筆處理，可
以留一些酥脆感的紋路筆觸。

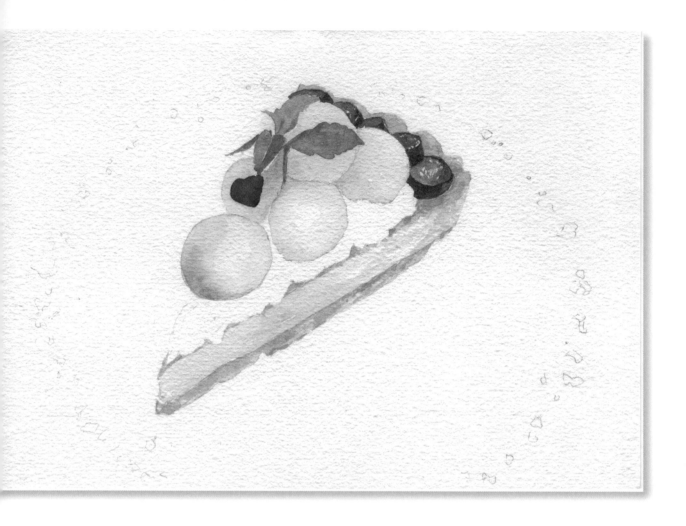

step5

a 以藍紫色畫哈密瓜球上的紫色小花瓣。

紫色花瓣色調

 917 藍紫
Dioxazine purple

b 切片藍莓以藍紫色＋陰丹士林藍，大量清水
　調淡，先畫果肉，反光處自然留白。果皮以
　濃郁的色調上色。

切片藍莓色調

 ＋ ＝

917　　　　　395　　　　　淺色調　中間色調
藍紫　　　　陰丹士林藍
Dioxazine purple　Blue indanthrene

藍莓果皮色調

 ＋ ＝

917　　　　　395　　　　　深色調
藍紫　　　　陰丹士林藍
Dioxazine purple　Blue indanthrene

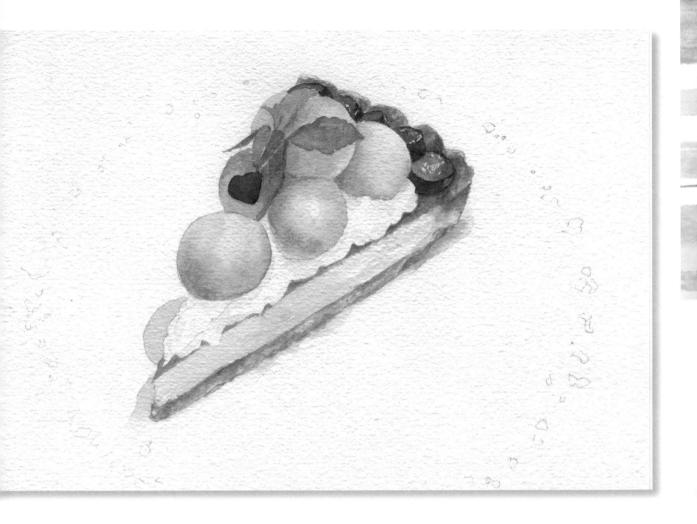

step6

a 奶油以原本的藍莓色調＋塔皮色調變成濁色，大量水分調淡，小面積的畫暗面。

奶油色調

 + =

藍莓色調　　塔皮色調　　　淺色調

b 哈密瓜塔的陰影以濁色，略深一點畫左邊、右邊一點點的陰影。

陰影色調

 + =

藍莓色調　　塔皮色調　　中間色調 深色調

c 哈密瓜球以中間色調加強層次。記得水分減少。

哈密瓜球色調

 + =

813　　　　　341　　　淺色調 中間色調 深色調
橄欖綠　　　鈦菁松石藍
Olive green　Phthalocyanine turquoise
　　　　　　（明亮的藍色）

d 塔皮以中間色調、深色調加強層次。若不夠深，可以提高土黃色的比例。

塔皮色調

 + + =

574　　　　　579　　　　　252　　　深色調 更深深色調
原色黃　　　申內利爾深黃　土黃
Primary Yellow　Yellow deep　Yellow ochre

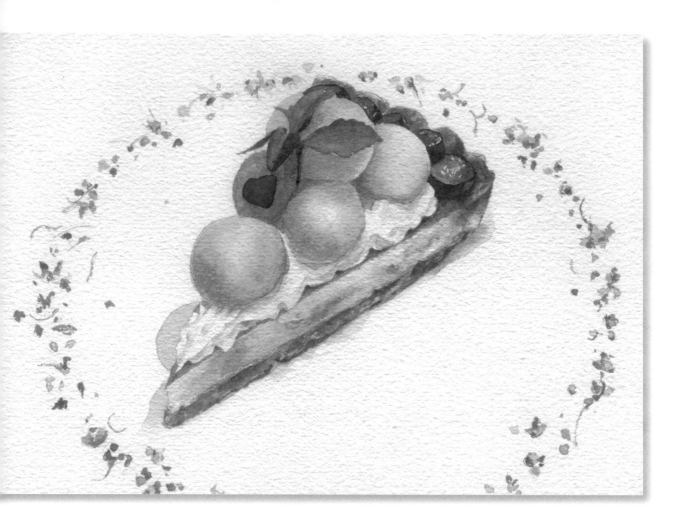

step7

a 奶油繼續以濁色調，用小支筆及小面積的加強暗面，強調奶油紋路的立體感。

奶油色調

 + =

藍莓色調　　塔皮色調　　中間色調　深色調

b 哈密瓜球以深色色調加強更暗面。

哈密瓜球色調

 + =

813　　　　341　　　　　深色調
橄欖綠　　鈦菁松石藍
Olive green　Phthalocyanine turquoise
　　　　　　（明亮的藍色）

c 塔皮以更深的色調，加強與奶油、起司的交界處，凹洞的暗面質感。小面積點綴即可。

塔皮色調

 + =

252　　　　407　　　　　深色調
土黃　　　凡戴克棕
Yellow ochre　Van dyck brown

d 以原色黃畫周圍的小花瓣，再以原色黃＋深黃增加層次。

小花瓣色調　　574 原色黃
　　　　　　　　　　　　Primary Yellow

e 以原色黃＋橙色加強黃色小花瓣層次。

小花瓣色調

 + =

574　　　　645　　　　　中間色調
原色黃　　橙色
Primary Yellow　Chinese orange

step8

a 最後畫上哈密瓜上的瑣碎小花瓣，紫色、棕色都可以。

b 以牛奶筆（或白色廣告顏料）加強反光亮點，少量與小面積使用就好。

水果巧克力蛋糕捲

示範顏料：SENNELIER/ 申內利爾學生級，軟管狀水彩

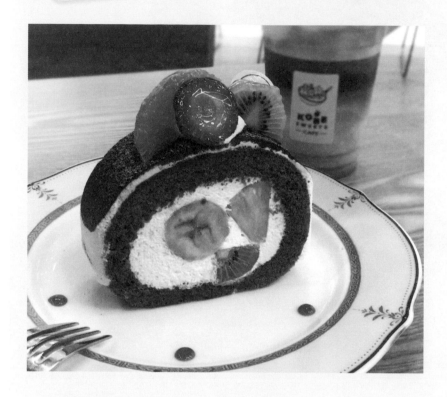

step 1

a 畫大元素的方框線，決定整個蛋糕捲和盤子的大小和位置。

b 再細部畫蛋糕、其他的水果元素。

c 接著把瓷盤完成。

d 確認整體鉛筆稿，比例和透視是否正確，再把不要的鉛筆線擦掉。

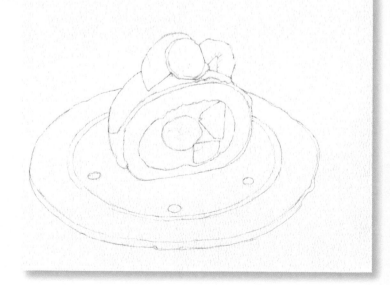

step2

a 先觀察光線是靠近右上方位置。

b 草莓底色：原色紅大量清水調淺，從中間區域開始上色，反光亮點自然留白。接著趁未乾，繼續以較濃郁的原色紅，加強草莓外圍。

草莓色調

695 原色紅
Primary red

淺色調　中間色調

step3

草莓：以洋紅加強草莓表皮的飽和度，增加層次感。

草莓色調

 635 洋紅
Carmine

step4

a **橘片**：鎘黃橙調淺整片畫底色，反光適度留白。

橘子色調

 547 鎘黃橙
Cadmium yellow orange

b **橘片**：鎘黃橙＋原色紅，趁第一層底色未乾，接著疊色增加層次。

橘子色調

 ＋ ＝

547
鎘黃橙
Cadmium yellow orange

695
原色紅
Primary red

中間色調

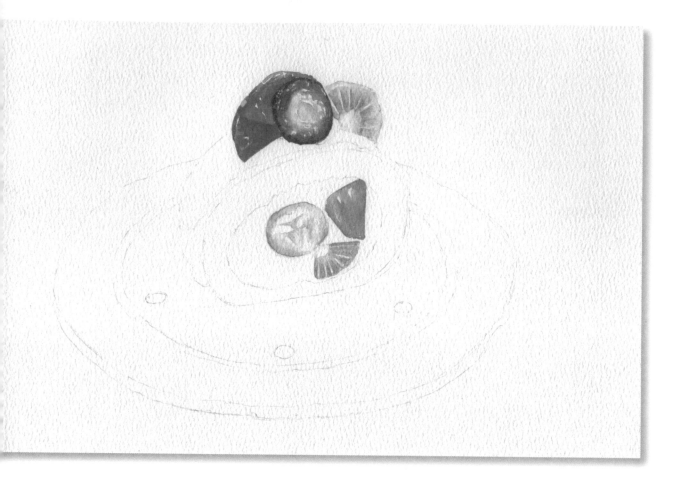

step5

a **鳳梨丁**：以申內利爾深黃畫底色。

鳳梨丁色調 579 申內利爾深黃
Yellow deep

b **香蕉片**
❶以原色黃＋少量土黃色，大量清水調淺鋪一
層底色。

香蕉片色調

 ＋ ＝

574
原色黃
Primary Yellow

252
土黃
Yellow ochre

淺色調

❷等底色半乾後，繼續以較濃郁的原色黃＋土
黃色加強香蕉片的外圍，及中間的紋路。小
面積即可，請保持色調乾淨。

香蕉片色調

 ＋ ＝

574
原色黃
Primary Yellow

252
土黃
Yellow ochre

中間色調

c **奇異果**
❶以原色黃＋樹綠調淺畫底色。

奇異果色調

 ＋ ＝

574
原色黃
Primary Yellow

819
樹綠
Sap green

淺色調

❷原色黃＋樹綠繼續增加層次，紋路位置留
下。

奇異果色調

 ＋ ＝

574
原色黃
Primary Yellow

819
樹綠
Sap green

中間色調

step6

巧克力蛋糕：以凡戴克棕上底色，先忽略白糖粉，但是糖粉的位置棕色調淺一點，才有明確的明暗變化。

巧克力蛋糕色調

407 凡戴克棕
Van dyck brown
=
　　　　淺色調　中間色調　深色調

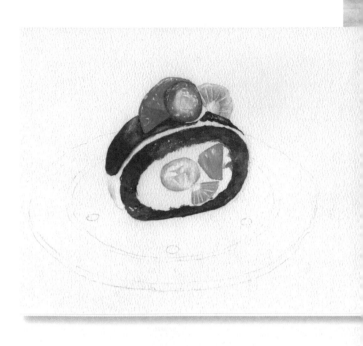

step7

a **蛋糕捲陰影**：佩尼灰＋凡戴克棕先調淺畫一層，局部暈開。趁半乾再深一層。

陰影色調

 + =　淺色調　中間色調

703　　　407
佩尼灰　凡戴克棕
Payne's grey　Van dyck brown

b **瓷盤**：佩尼灰大量清水調淺，局部鋪色，重點放在最暗處。

瓷盤色調 703 佩尼灰
Payne's grey

TIP 瓷盤是白色，第一層色調不要太深，色調保持乾淨。

c **瓷盤紋路**：凡戴克棕先調淺畫一層，趁半乾以濃郁色調增加層次。

瓷盤紋路色調 407 凡戴克棕
Van dyck brown

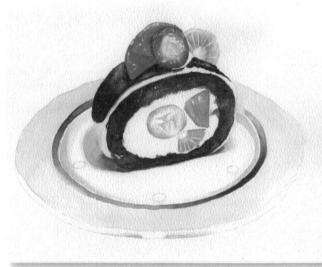

step8

a **瓷盤紋路**：佩尼灰鋪色，稍有深淺變化，較不死板。凡戴克棕調淺，畫花紋。

瓷盤紋路色調 703 佩尼灰
Payne's grey

瓷盤紋路色調 407 凡戴克棕
Van dyck brown

b **瓷盤的陰影**：佩尼灰先調淺鋪一層，再以另一支沾清水的水彩筆暈開。

陰影色調 703 佩尼灰
Payne's grey

c **瓷盤上果醬**：以洋紅上色，反光亮點留白。

果醬色調 635 洋紅
Carmine

step9

a **鮮奶油**：以凡戴克棕大量清水調淺，畫暗面即可。

鮮奶油色調 407 凡戴克棕
Van dyck brown

b 先觀察左下角的鮮奶油和陰影是否色調太接近？為了突顯奶油的形狀，把陰影加深。

c **香蕉**：土黃色＋凡戴克棕加強紋路，小面積即可。

香蕉片色調

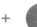 + =

252
土黃
Yellow ochre

407
凡戴克棕
Van dyck brown

d **鳳梨丁**：以申內利爾深黃＋土黃色加強。

鳳梨丁色調

 + =

579
申內利爾深黃
Yellow deep

252
土黃
Yellow ochre

中間色調

e **草莓**：以更濃郁的洋紅加強草莓表皮。乾掉之後以洋紅＋凡戴克棕畫籽。

草莓籽色調

 + =

635
洋紅
Carmine

407
凡戴克棕
Van dyck brown

f **奇異果**：佩尼灰或是佩尼灰＋凡戴克棕畫籽。

奇異果籽色調

 + =

703
佩尼灰
Payne's grey

407
凡戴克棕
Van dyck brown

g 若巧克力蛋糕立體感不夠，繼續以濃郁的凡戴克棕加深。

巧克力蛋糕色調 407 凡戴克棕
Van dyck brown

深色調

h **瓷盤的陰影**：佩尼灰加深陰影，再以另一支沾清水的水彩筆暈開。

陰影色調 703 佩尼灰
Payne's grey

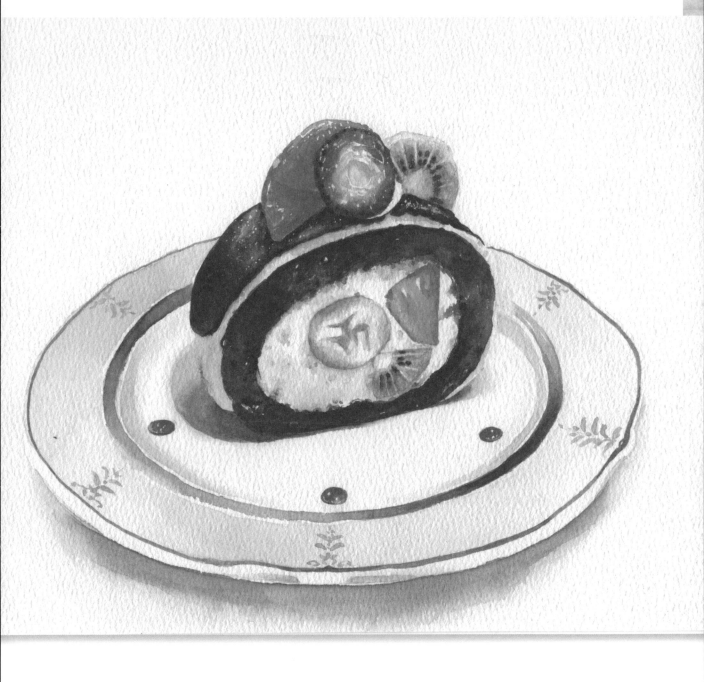

step10

以牛奶筆（或白色廣告顏料）加強反光
亮點，少量與小面積使用就好。

草莓慕斯蛋糕杯

示範顏料：SENNELIER/ 申內利爾學生級，軟管狀水彩

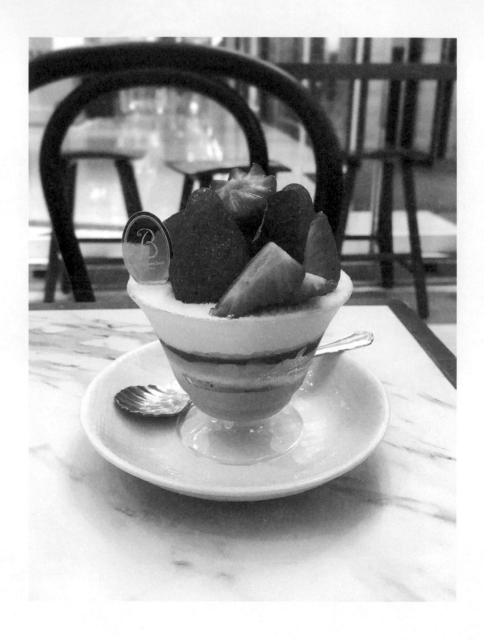

step1

a 畫大元素的方框線、十字線，決定整個頂部的草莓、蛋糕杯子、盤子的大小和位置。

b 再細部畫每顆草莓、杯子、盤子、湯匙細節，注意杯盤的左右對稱。

c 確認整體鉛筆稿，比例和透視是否正確，再把不要的鉛筆線擦掉。

step2

a 先觀察光線是靠近左上方位置。

b 畫上留白膠。

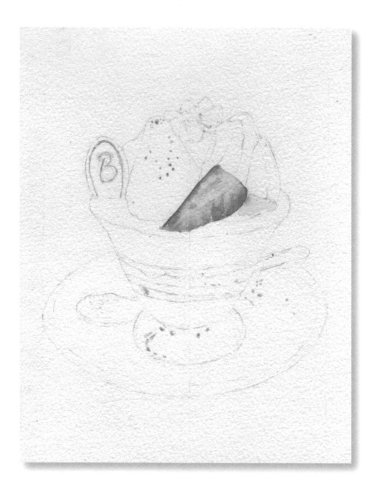

step3

剖面草莓底色：原色黃＋原色紅（少量，避免偏太紅），橙色調並調淺整顆上底色，接著馬上以原色黃＋原色紅（比例可以多一點）疊色自然暈染，但是記得水分不要太多。

剖面草莓底色色調

 + =

574
原色黃
Primary Yellow

695
原色紅
Primary red
（少量）

剖面草莓底色色調

 + =

574
原色黃
Primary Yellow

695
原色紅
Primary red
（偏多）

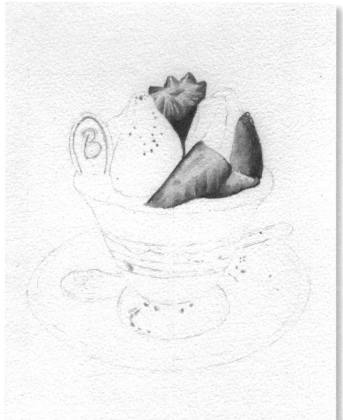

step4

a 再接著處理下一顆剖面草莓。
b **草莓表面**：以原色黃＋ 原色紅（比例偏多）上色，頂端可以適度留白，表示反光。

TIP

1 可以以小號數的水彩筆，水分少處理層次細節。

2 剖面別為了增加層次，而越畫越紅，要保留底色的明亮與偏黃的橙色調。

草莓色調

 + =

574
原色黃
Primary Yellow

695
原色紅
Primary red
（偏多）

step5

a 整顆草莓

❶底色以原色黃＋ 原色紅（比例偏多），接著趁未乾以濃郁的原色紅，水分少量疊第二層，自然暈染（若乾掉速度太快，可準備另外一支乾筆輔助把筆觸推開）。

草莓色調

574	695	
原色黃	原色紅	
Primary Yellow	Primary red（少量）	

❷趁未乾，接著以濃郁的原色紅，以及原色紅＋更深的洋紅，加強右半部、底部的層次。

b 其餘的草莓上色（先保持色調乾淨，還不需急於增加每顆草莓之間的暗面層次）。

草莓色調

695	695	635	
原色紅	原色紅	洋紅	
Primary red	Primary red	Carmine	

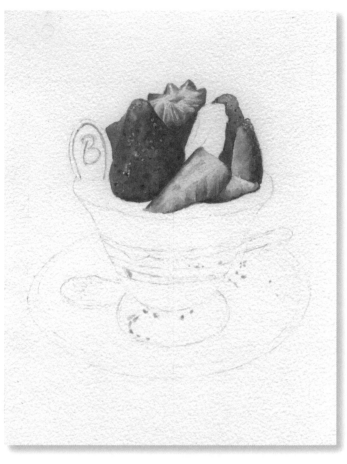

step6

a 可先把草莓上的留白膠去除。

b **綠葉**：以橄欖綠畫底色，再以樹綠色直接疊色加強暗面。

綠葉色調

813 橄欖綠	819 樹綠
Olive green	Sap green

c **金色小牌子**

❶土黃色大量水分調淺，畫底色

金牌色調

 252 土黃
Yellow ochre

❷土黃色＋焦茶（偏黃的棕色調），畫右處的次暗面。

金牌色調

 ＋ 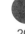 ＝

252	202	
土黃	焦茶	
Yellow ochre	Burnt umber	

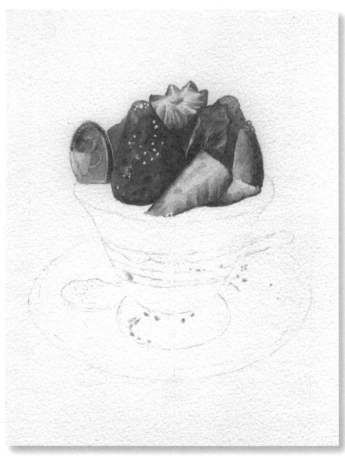

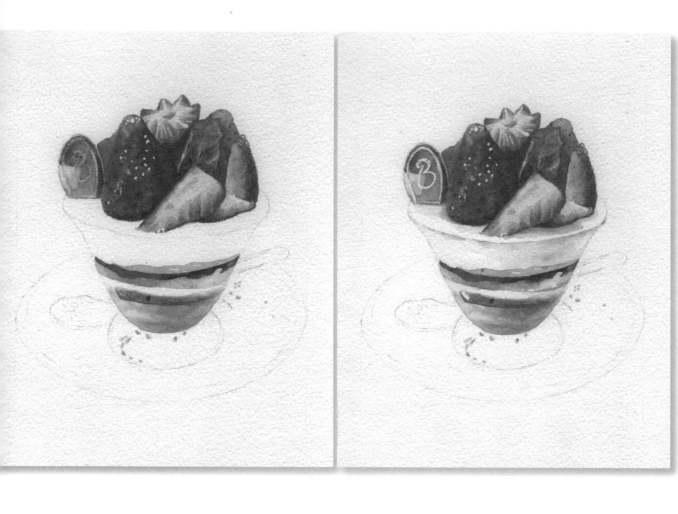

step7

a **草莓慕斯**：以洋紅大量水分調淺鋪色。

草莓慕斯色調 635 洋紅
Carmine

b **下層草莓果醬**：洋紅＋普魯士藍（深藍色調，比例稍多），偏深紫藍色。

草莓果醬色調

 ＋ ＝

635
洋紅
Carmine

318
普魯士藍
Prussian blue

c **上層草莓果醬**：洋紅（比例稍多）＋普魯士藍，偏深紫紅色。

草莓果醬色調

 ＋ ＝

635
洋紅
Carmine

318
普魯士藍
Prussian blue

step8

a **白色慕斯**：土黃色＋焦茶＋佩尼灰的濁色，大量清水調淺，畫於暗面。重點畫於右半部。

白色慕斯色調

 ＋ ＋ ＝

252
土黃
Yellow ochre

202
焦茶
Burnt umber

703
佩尼灰
Payne's grey

b **草莓在慕斯上的陰影**：洋紅＋普魯士藍，大量水分調淺鋪色。

白色慕斯色調

 ＋ ＝

635
洋紅
Carmine

318
普魯士藍
Prussian blue

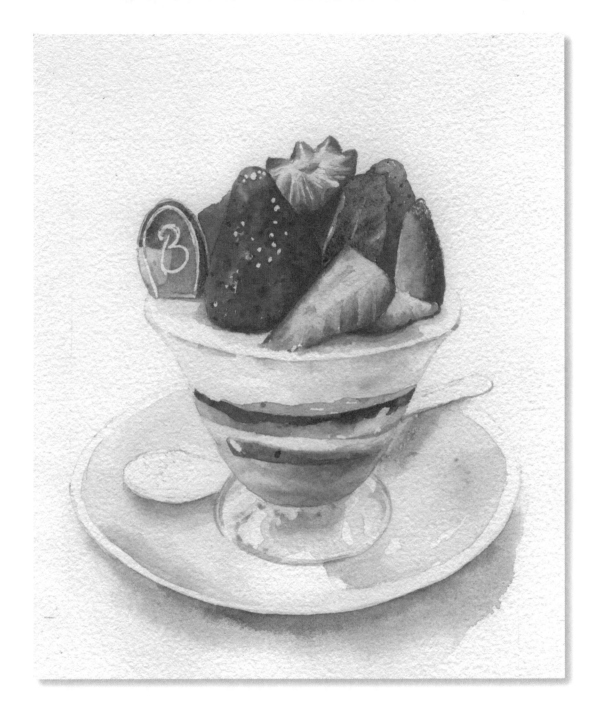

step9

a **杯底、白盤**：土黃色＋焦茶＋佩尼灰 的濁色，記得保持整體色調乾淨。

杯底、白盤色調

 ＋ ＋ ＝

252
土黃
Yellow ochre

202
焦茶
Burnt umber

703
佩尼灰
Payne's grey

b **白盤下的陰影**：佩尼灰先大量清水調淺鋪 第一層，等待半乾之後再繼續加強。

陰影色調

703 佩尼灰 ＝
Payne's grey

淺色調　中間色調　深色調

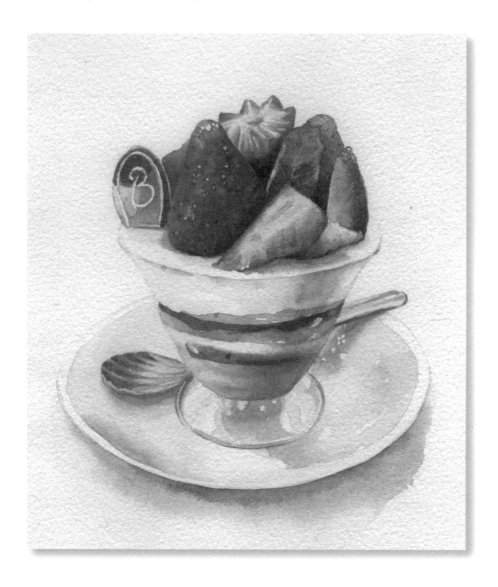

step 10

a 去除剩下的留白膠。

b **金湯匙**

　❶ 先以土黃色調淺鋪底色。

　❷ 土黃色＋焦茶加強層次和紋路。

　❸ 以更濃郁的土黃色＋焦茶，加強紋路處
　　暗面，以及右邊把手輪廓。

金湯匙色調

 ＋ ＝

| 252
土黃
Yellow ochre | 202
焦茶
Burnt umber | 淺色調 | 中間色調 | 深色調 |

c **草莓**

　❶ 若反光的亮點偏多、太大顆變得太強眼
　　時，可以以淺的黃色調作修飾。

　❷ 洋紅＋凡戴克棕加強草莓的飽和度、暗
　　面，增加立體感。

草莓色調

 ＋ ＝

| 635
洋紅
Carmine | 407
凡戴克棕
Van dyck brown | 淺色調 | 中間色調 | 深色調 |

d **杯子**：整杯以原本慕斯的濁色加強右半
　部，增加立體感。

e **白盤**：加強最暗處。

f **綠葉**：加強最暗處。

g **小金牌**：以焦茶加強最暗處。

金牌色調 202 焦茶
Burnt umber

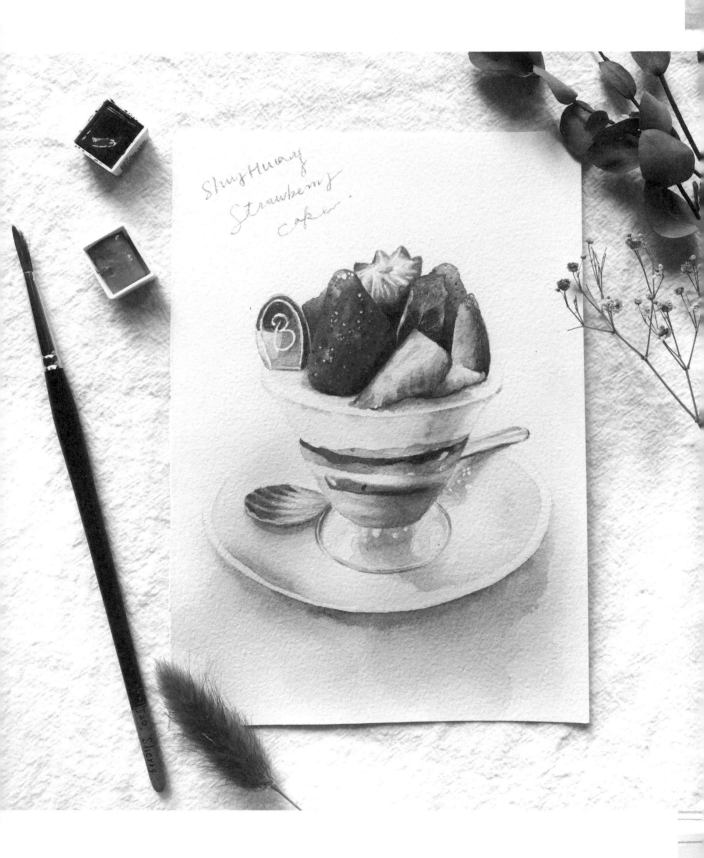

ShuyHuang
Strawberry
Cake.

午后的輕食水彩課
Light food
Watercolor class

忙碌日子裡墊墊肚子的輕食料理，
跟著雪莉學會了，
美食間重疊明暗的變化、
調製飽和又濃郁的色調、
器物的透明感及紋路表現……

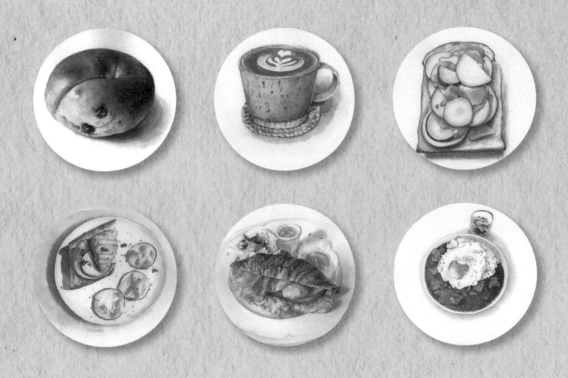

貝果

示範顏料：SENNELIER/ 申內利爾學生級，軟管狀水彩

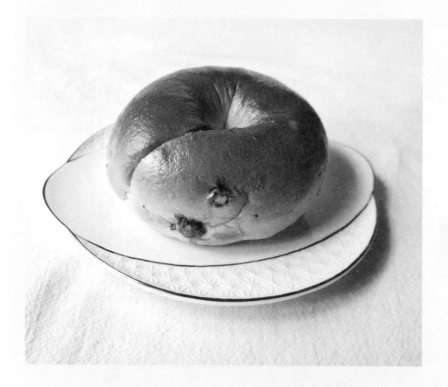

step 1

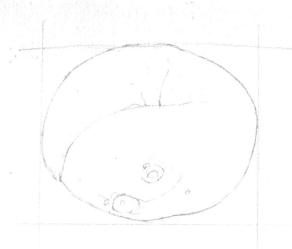

a 畫方框線，先大略決定主題的大小和位置。

b 畫出貝果橢圓外型，再畫出中心凹陷的紋路，莓果位置。

c 確認整體鉛筆稿，比例和透視是否正確，再把不要的鉛筆線擦掉。

step2

a 上色前先確定光線、暗處位置。

b **貝果兩種底色色調**：檸檬黃＋深黃＋土
黃，大量水分調淡整個貝果鋪底色，趁底
色未乾，接著以土黃＋威尼斯紅（偏紅的
咖啡色調）疊色，自然暈染。

貝果色調（淺色）

 + + = 淺色調　中間色調

501	579	252
檸檬黃	申內利爾深黃	土黃
Lemon yellow	Yellow deep	Yellow ochre

貝果色調（深色）

 + =

252	623
土黃	威尼斯紅
Yellow ochre	Venetian red

TIP 兩種色調都先調好顏色預備，淺色先鋪一層底
色，接著鋪深色，避免手忙腳亂。

step3

緊接著土黃＋威尼斯紅加強莓果處的凹陷、
底部層次、紋路，

TIP 疊色記得水分減少，顏料比例較多，小面積也
可以使用小筆較好控制水分。

step4

a 使用小筆加強凹洞處及周圍的紋路，亮面處繼續留白。

b 莓果以威尼斯紅＋深藍色調或灰黑色調上色，反光面記得留白。

莓果色調

 ＋ ＝

623
威尼斯紅
Venetian red

703
佩尼灰
Payne's grey

淺色調　深色調

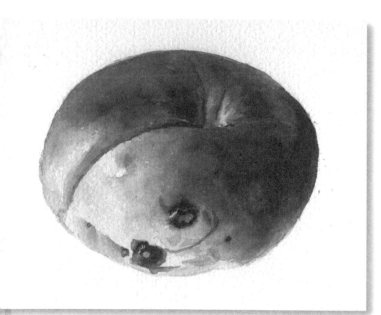

step5

a 土黃色＋威尼斯紅＋凡戴克棕畫右半部暗面。

b 威尼斯紅＋凡戴克棕加強更暗面，記得調色的水分遞減，避免上色時洗到下面的底色。

 ＋ ＋ ＝

252
土黃
Yellow ochre

623
威尼斯紅
Venetian red

407
凡戴克棕
Van dyck brown

 ＋ ＝

623
威尼斯紅
Venetian red

407
凡戴克棕
Van dyck brown

step6

a 以威尼斯紅＋佩尼灰疊上陰影。

陰影色調

 + =

623　　　703　　　淺色調　深色調
威尼斯紅　佩尼灰
Venetian red　Payne's grey

b 以小號數水彩筆加強凹陷的紋路暗面，右處
　的最暗面。

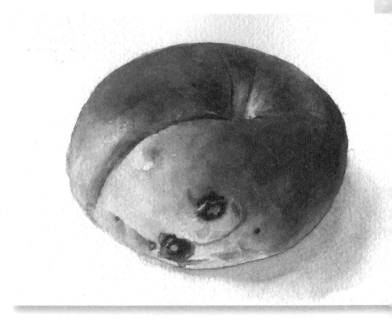

step7

觀察整體的立體感，同時參考原圖照片。
再繼續加強右半部的暗面，陰影也小範圍
加深，整體會更有立體感。

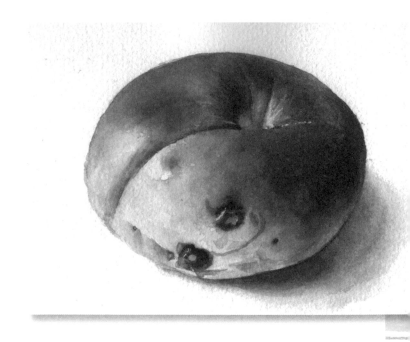

熱拿鐵

示範顏料：SENNELIER/ 申內利爾學生級，軟管狀水彩

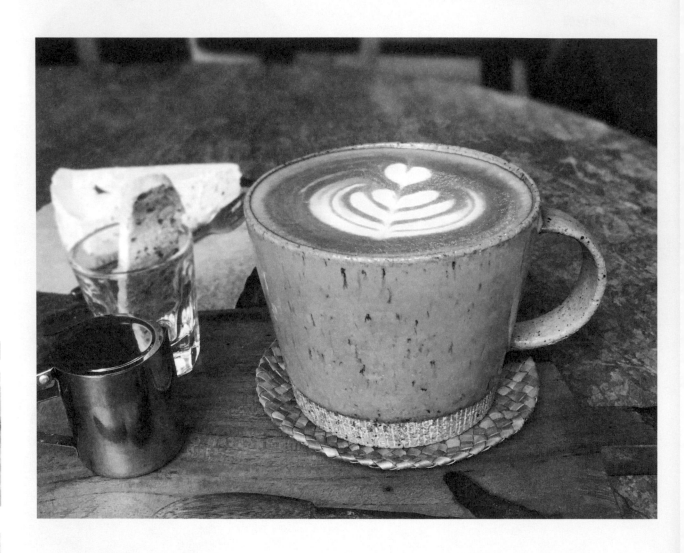

step1

a 先畫方框線決定整個咖啡杯和杯墊的大小及位置。

b 再開始畫咖啡杯細部，注意咖啡杯上下、左右對稱。接著把手、拉花、杯墊完成。

c 確認整體鉛筆稿，比例和透視是否正確，再把不要的鉛筆線擦掉。

step2

a 先觀察光線是靠近左上方位置。

b 咖啡拉花：申內利爾深黃＋土黃色先大量水分調淺，從最外圈順著圓形往裡面畫，留下的筆觸也不會雜亂。

咖啡拉花色調

 ＋ ＝

579 申內利爾深黃 Yellow deep	252 土黃 Yellow ochre	淺色調	中間色調	深色調

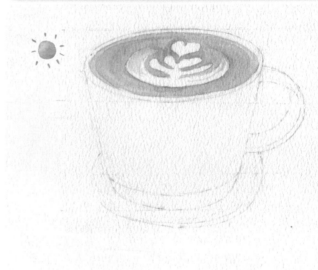

step3

咖啡拉花：土黃色＋少量的凡戴克棕，也是順著圓形從中心往外一圈一圈畫，速度加快，以免乾掉留下過多筆觸。

咖啡拉花色調

 ＋ ＝

252 土黃 Yellow ochre	407 凡戴克棕 Van dyck brown （少量）	淺色調	中間色調	深色調

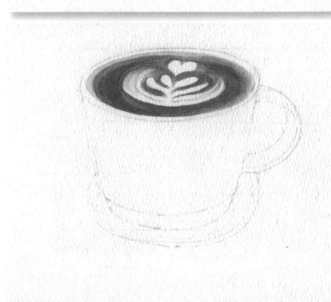

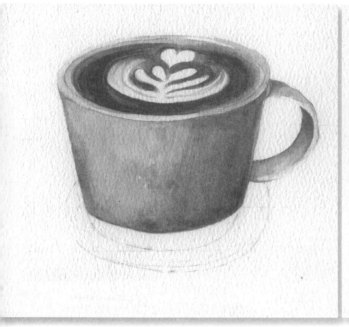

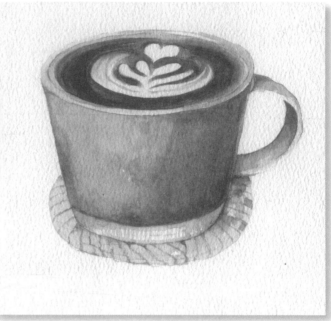

step4

a **咖啡杯**：先以鈷藍＋深綠畫底色，趁未
乾繼續加深綠，以濃郁的色調加強右
半部暗面，略留有水漬筆觸沒有關係。
（咖啡杯是有手工感的陶藝杯，表面質
感非平滑平整的瓷杯）

咖啡杯色調

 ＋ ＝

307	807	淺色調	中間色調
鈷藍	深綠		
Cobalt Blue	Phthalo. Green Deep		

b **咖啡杯把手**：土黃＋橄欖綠調淺畫底
色，再以濃郁色調疊色於暗面。

咖啡杯把手色調

 ＋ ＝

252	813	淺色調	中間色調
土黃	橄欖綠		
Yellow ochre	Olive Green		

c **咖啡杯杯緣**：以a、b上述兩種色調交疊
於杯緣。

step5

a **咖啡杯杯底**：同step4-b咖啡杯把手的色
調，土黃＋橄欖綠以淺色調局部鋪色。

b **編織杯墊**：同step2-b咖啡拉花的色調，
深黃＋土黃以淺色調整個鋪色，再以淺
色調畫紋路，大略即可，不需要全部細
畫。

咖啡杯杯底色調

 ＋ ＝

252	813	淺色調
土黃	橄欖綠	
Yellow ochre	Olive Green	

杯墊色調

 ＋ ＝

579	252	淺色調
申內利爾深黃	土黃	
Yellow deep	Yellow ochre	

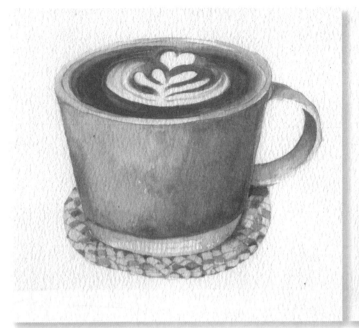

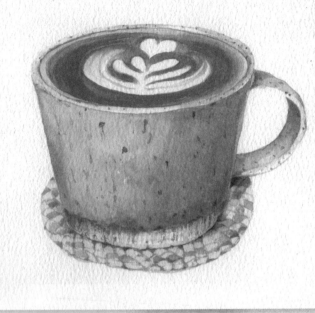

step6

杯墊：紋路完成之後，以淺色調、中間色調加強層次。

杯墊色調

 + =

579
申內利爾深黃
Yellow deep

252
土黃
Yellow ochre

中間色調　深色調

step7

a **咖啡杯杯底**：以小號數水彩筆，使用凡戴克棕調淺加強局部斑駁的紋路，再以稍微濃郁的凡戴克棕加強底部最暗面。

b **咖啡杯表面紋路、手把、杯緣的紋路**：以小號數筆，凡戴克棕的淺色調、中間色調上色。

咖啡杯杯底色調

 =

407
凡戴克棕
Van dyck brown

淺色調　中間色調

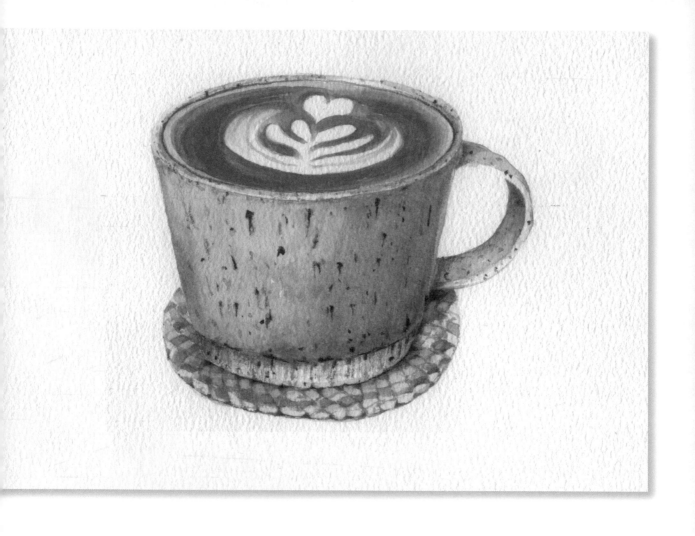

step8

a 以濃郁的凡戴克棕加強咖啡杯的最深紋
　路，以及同時加強杯緣、杯底。

咖啡杯杯底色調　　407 凡戴克棕
Van dyck brown
深色調

b 加強杯墊暗面。

杯墊色調

 + =

252　　　407　　　中間色調　深色調
土黃　　凡戴克棕
Yellow ochre　Van dyck brown

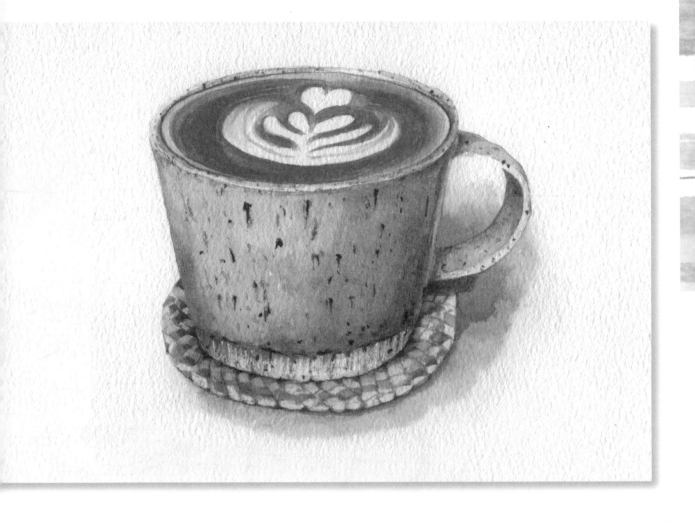

step9

a **陰影**：以土黃色＋佩尼灰，偏暖的濁色
調，分兩層層次疊色

杯墊色調

 ＋ =

252	703	中間色調	深色調
土黃	佩尼灰		
Yellow ochre	Payne's grey		

b **咖啡杯**：以陰丹士林藍＋深綠的濃郁色
調加強右處最暗面，增加立體感。

咖啡杯色調

 ＋ =

395	807	淺色調	中間色調
陰丹士林藍	深綠		
Blue indanthrene	Phthalo. Green Deep		

櫛瓜起司吐司

示範顏料：SENNELIER ／申內利爾專家級，軟管狀水彩

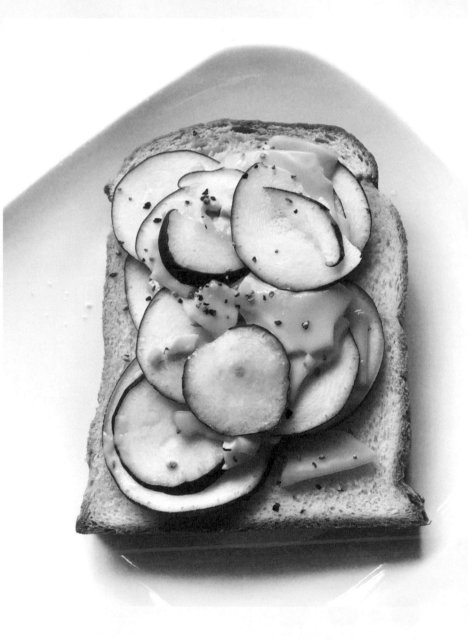

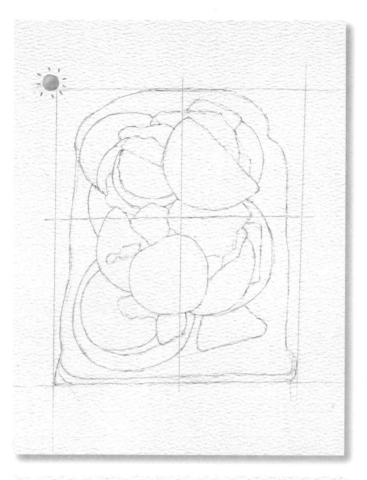

step1

a 方框線決定主題的大小，再畫十字線輔助。

b 先畫整片吐司，再分配每片櫛瓜、起司的位置、大小，再細部修改每個元素輪廓。

c 準備上色前，盡量把鉛筆線擦淡。

d 此主題光線較平均，但是還是要先決定光線、陰影的位置。此主題光線在偏左邊的位置。

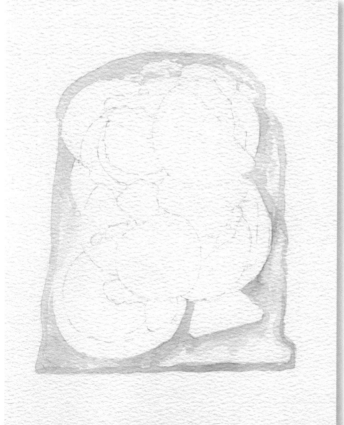

step2

a **吐司**：原色黃＋申內利爾深黃＋土黃色大量水分調淡上底色，底色的重點鋪色在靠近起司、櫛瓜的區域，其他部分可自然留白帶過。

吐司色調

 ＋ ＋ ＝ 淺色調

| 574
原色黃
Primary Yellow | 579
申內利爾深黃
Yellow deep | 252
土黃
Yellow ochre | |

b **吐司邊**：原色黃＋深黃＋土黃色，色調可以濃郁一些。

吐司邊色調

 ＋ ＋ ＝ 深色調

| 574
原色黃
Primary Yellow | 579
申內利爾深黃
Yellow deep | 252
土黃
Yellow ochre | |

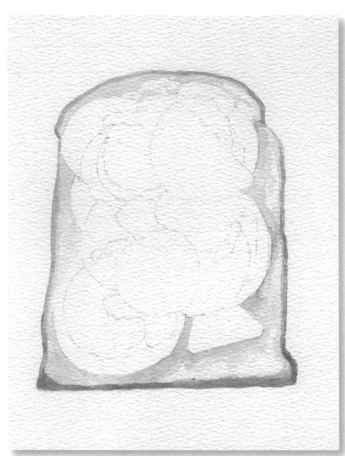

step3

加強吐司邊。

吐司邊色調

 + + =

574
原色黃
Primary Yellow

579
申內利爾深黃
Yellow deep

252
土黃
Yellow ochre

深色調

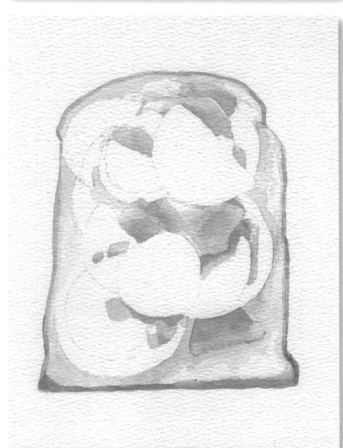

step4

起司：申內利爾深黃上底色，自然暈染，筆觸乾淨，保有起司表面平滑的質感。記得還是有深淺變化。

起司色調 579 申內利爾深黃
Yellow deep

step5

櫛瓜：橄欖綠（或樹綠）先大量水分調淡，主要外圍上色即可，中間區域以清水推開，筆觸要乾淨。

櫛瓜色調

813 橄欖綠
Olive Green（偏黃綠色調）

819 樹綠
Sap green（偏藍綠色調）

兩種原色都非常漂亮，都可以試試。

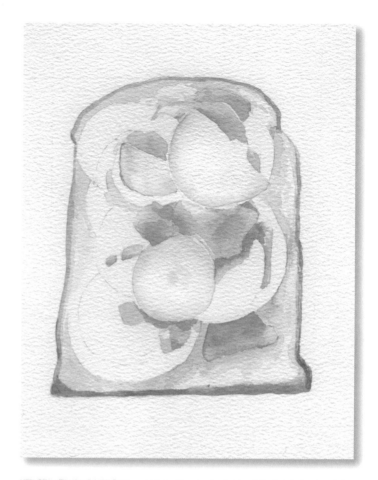

step6

櫛瓜：剩下的櫛瓜都上底色，記得還是有深淺變化較不死板。

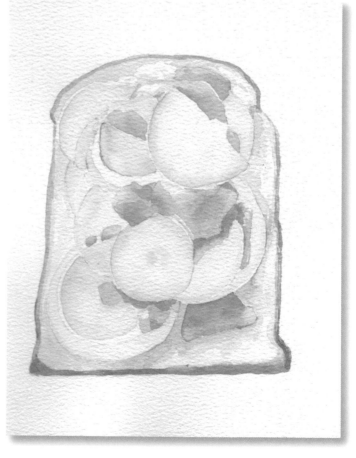

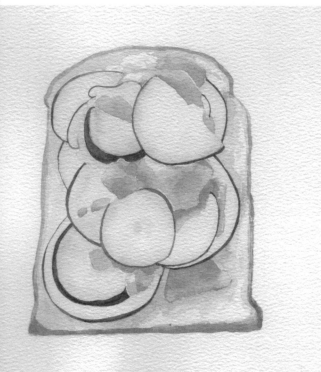

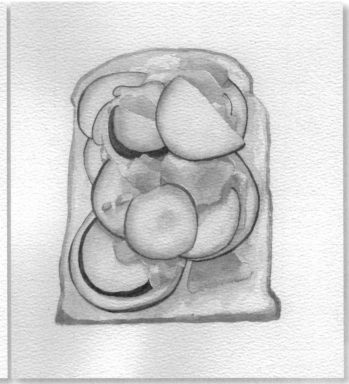

step7

櫛瓜皮：橄欖綠＋普魯士藍，以小號數水彩筆（或圭筆），水分少量，色調濃郁慢慢描繪。

櫛瓜皮色調

 + =

813	318
橄欖綠	普魯士藍
Olive Green	Prussian blue

step8

a **櫛瓜**：橄欖綠調淡，增加靠近外圍層次，還有較底下的櫛瓜片。可以幾片加強即可，色調會呈現較豐富的變化。

b 樹綠＋土黃，畫於櫛瓜片間的重疊暗面、起司下的陰影暗面。

陰影色調

 + =

819	252
樹綠	土黃
Sap green	Yellow ochre

step9

a **吐司**：土黃＋焦茶大量水分調淡，加強局部層次和暗面。

吐司邊色調

252
土黃
Yellow ochre
＋
202
焦茶
Burnt umber
＝

b **吐司邊**：土黃＋焦茶加強紋路和層次。

吐司色調

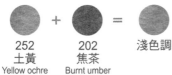

252
土黃
Yellow ochre
＋
202
焦茶
Burnt umber
＝
淺色調

c **起司**：以更濃郁的申內利爾深黃加強層次。申內利爾深黃＋少量土黃，畫起司之間的陰影。

陰影色調

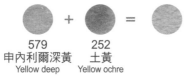

579
申內利爾深黃
Yellow deep
＋
252
土黃
Yellow ochre
＝

TIP 起司色調飽和濃郁，記得水分少，保持顏色乾淨。

step10

a 以土黃加強起司的暗面，重點於交接處的陰影、靠近右下的陰影，增加對比和立體感。

起司色調

252 土黃
Yellow ochre

b **櫛瓜**：繼續以樹綠＋土黃，加強櫛瓜的陰影。

陰影色調

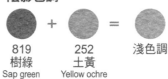

819
樹綠
Sap green
＋
252
土黃
Yellow ochre
＝
淺色調

c **吐司**：加強吐司表面的紋路、小坑洞的細節。

吐司色調

574
原色黃
Primary Yellow
＋
579
申內利爾深黃
Yellow deep
＋
252
土黃
Yellow ochre
＝
深色調

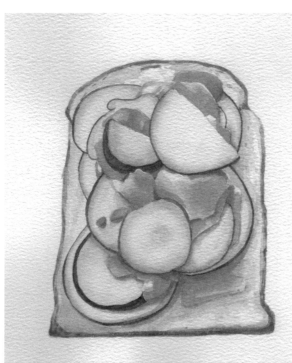

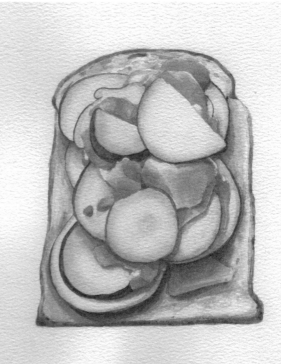

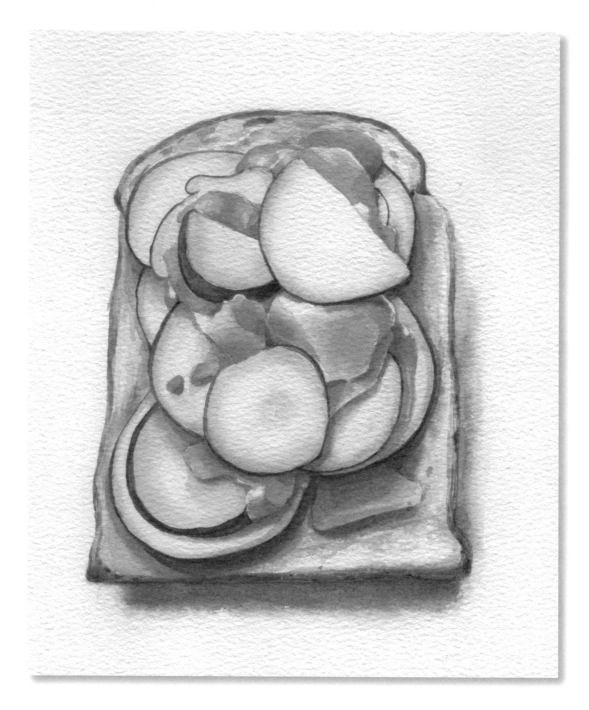

step11

陰影：佩尼灰（灰黑色調，偏冷色系）
畫陰影，分2～3次疊層次。

陰影色調

703 佩尼灰 =
Payne's grey

淺色調　中間色調　深色調

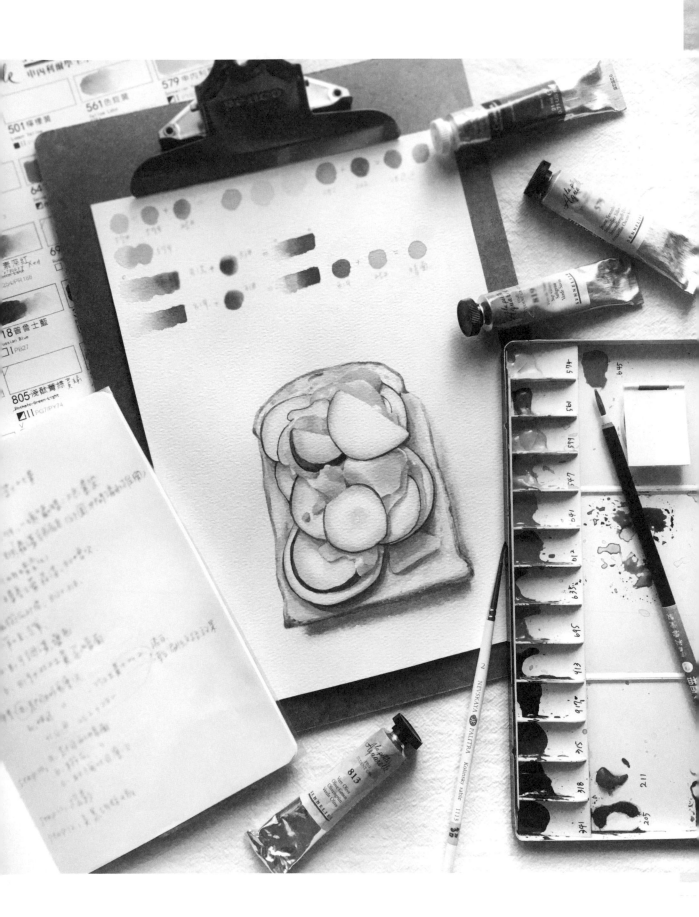

炙燒鮭魚櫛瓜三明治

示範顏料：SENNELIER/ 申內利爾學生級，軟管狀水彩

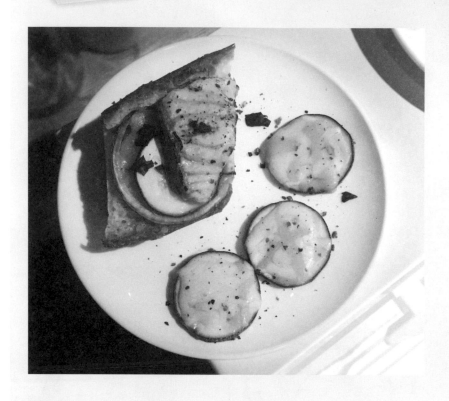

step 1

a 畫方框線，先大略決定主題的大小
　和位置。先畫正圓的圓盤。

b 圓盤輪廓確認之後，接著畫麵包、
　櫛瓜外輪廓，再畫麵包裡面其他食
　材，以及櫛瓜表面的融化起司。

c 確認整體鉛筆稿，比例和透視是否
　正確，再把不要的鉛筆線擦掉。

TIP 元素3～4樣以上時，先畫大元素，再
畫小元素。

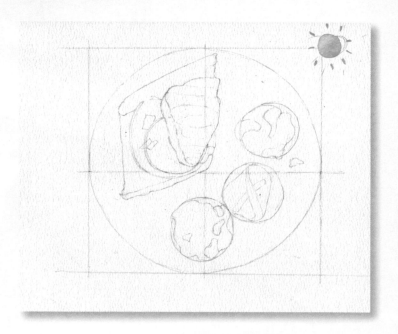

step2

a 上色前先確定光線、暗處位置。此主題光線在偏右邊的位置。

b 炙燒鮭魚的底色以原色紅＋原色黃，大量清水調淡，呈現淡淡的粉紅肉色。底色色調繼續加原色紅，趁底色未乾加強於紋路處。

鮭魚底色色調 ＋ ＝

695 原色紅 Primary red　　574 原色黃 Primary Yellow　　淺色調

鮭魚色調 ＋ ＝

695 原色紅 Primary red　　574 原色黃 Primary Yellow　　中間色調

c 櫛瓜上的融化起司有兩種，淺黃與深黃。先以原色黃＋土黃色，大量水分調淺畫底色，趁未乾接著沾取申內利爾深黃直接疊色，記得水分要很少，避免水分過多而失控。

淺黃起司色調 ＋ ＝

574 原色黃 Primary Yellow　　252 土黃 Yellow ochre　　淺色調　中間色調

深黃起司色調 579 申內利爾深黃 Yellow deep

TIP 深黃的起司建議使用小號數水彩筆或圭筆。

step3

第一片櫛瓜上的起司處理好之後，接著以同樣方式畫第二片、第三片。

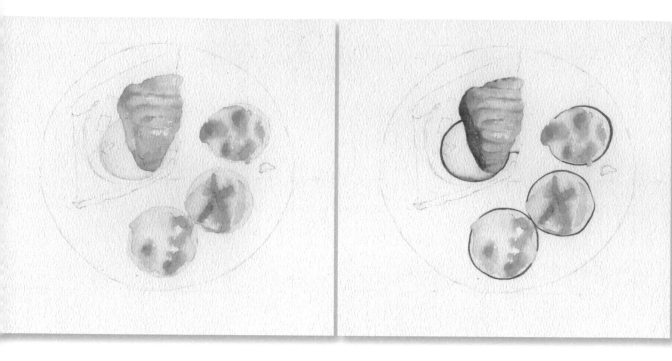

step4

櫛瓜：以橄欖綠＋原色黃大量清水調淺，每片櫛瓜畫一層底色。

櫛瓜色調

 ＋ ＝

813
橄欖綠
Olive green

574
原色黃
Primary Yellow

淺色調

step5

a **櫛瓜外皮**：橄欖綠＋普魯士藍，以小號數或圭筆，色調濃郁、水分少一次完成。

櫛瓜外皮色調

 ＋ ＝ 淺色調　中間色調

813
橄欖綠
Olive green

318
普魯士藍
Prussian blu

b **鮭魚肉**：原色紅＋原色黃（比例多一點），加強魚肉紋路、左側暗面。

鮭魚肉色調

 ＋ ＝

695
原色紅
Primary red

574
原色黃
Primary Yellow

c **鮭魚皮**：焦茶調淺上色。

鮭魚皮色調

 ＝

202
焦茶
Burnt umber

淺色調

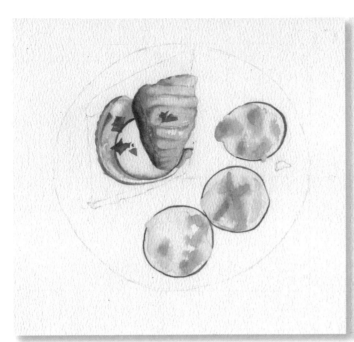

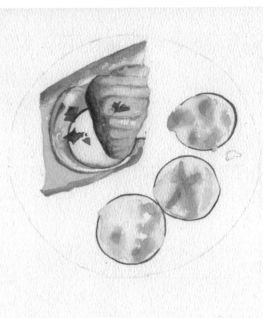

step6

a 鮭魚肉紋路繼續局部加深，適時暈染，避免線條銳利或僵硬。鮭魚皮底部以原本色調再加深。

鮭魚皮色調 202 焦茶
Burnt umber
深色調

b **麵包內的起司**：原色黃＋土黃色，調淺先上一層底色，半乾後接著以中間色調增加層次與暗面。

淺黃起司色調 + = 淺色調 中間色調
574 252
原色黃 土黃
Primary Yellow Yellow ochre

c **紫洋蔥圈**：深鈷紫以小號數或圭筆上色。

紫洋蔥色調 913 深鈷紫
Cobalt violet deep hue

d **九層塔香料**：橄欖綠＋普魯士藍，以小號數或圭筆上色。

九層塔色香料調 + = 深色調
813 318
橄欖綠 普魯士藍
Olive green Prussian blu

step7

麵包：原色黃＋深黃＋土黃色，調淺畫底色，再直接以土黃色加強麵包邊。

麵包色調
 + + =
574 579 252 淺色調 中間色調
原色黃 申內利爾深黃 土黃
Primary Yellow Yellow deep Yellow ochre

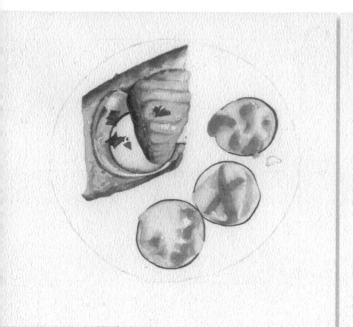

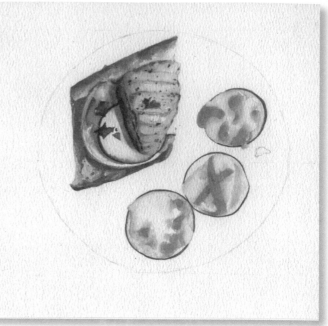

step8

a **麵包邊**：以土黃色＋凡戴克棕加強。

麵包邊色調

 ＋ ＝

252
土黃
Yellow ochre

407
凡戴克棕
Van dyck brown

中間色調　深色調

b **麵包**：深黃＋土黃色，以小號數或圭筆畫凹洞層次、小氣孔。

麵包色調

 ＋ ＝

579
申內利爾深黃
Yellow deep

252
土黃
Yellow ochre

淺色調　中間色調

c **起司**

❶ 以深黃加強櫛瓜上的起司。

❷ 群青藍＋原色黃調淺，畫於起司和櫛瓜的交界暗面。

起司暗面色調

 ＋ ＝

315
群青藍
Ultramarine deep

574
原色黃
Primary Yellow

淺色調　中間色調

step9

a **麵包**：以土黃色＋普魯士藍，加強洋蔥圈左側的麵包暗面。

麵包色調

 ＋ ＝

252
土黃
Yellow ochre

318
普魯士藍
Prussian blu

中間色調

b **起司**：麵包內的起司暗面，以申內利爾深黃＋土黃色加強暗面。

起司色調

＋ ＝

579
申內利爾深黃
Yellow deep

252
土黃
Yellow ochre

中間色調

c **鮭魚**：左側陰影以凡戴克棕＋佩尼灰直接刷一層，不要來回上色，避免洗掉下面的顏料。

鮭魚陰影色調

 ＋ ＝

407
凡戴克棕
Van dyck brown

703
佩尼灰
Payne's grey

中間色調

d 以凡戴克棕（比例多）＋佩尼灰，加強鮭魚片表面烤痕。

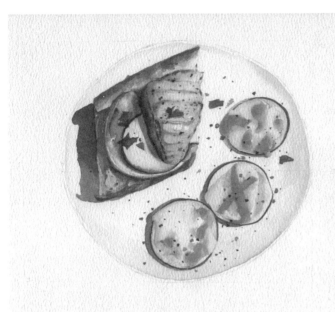
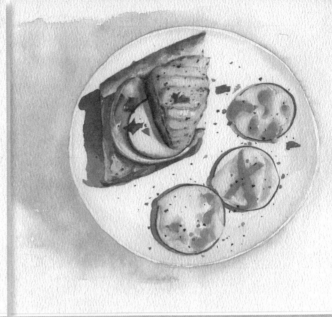

step10

a **陰影**：凡戴克棕＋佩尼灰的濁色調，畫麵
　包、櫛瓜的左側陰影。
b **白盤內陰影**：上色的區域偏一層薄薄清
　水，以凡戴克棕＋佩尼灰大量清水調淡上
　色，自然暈染。
c 以濁色調，偏灰、偏綠、偏紅都可以，畫
　上細碎的香料。

陰影色調

 + =

　407　　　　703
凡戴克棕　　佩尼灰　　　淺色調　中間色調　深色調
Van dyck brown　Payne's grey

step11

圓盤陰影：白色圓盤外，先刷一層清水，快
速以濁色鋪一層。

陰影色調

 + =

　407　　　　703
凡戴克棕　　佩尼灰　　　淺色調　中間色調　深色調
Van dyck brown　Payne's grey

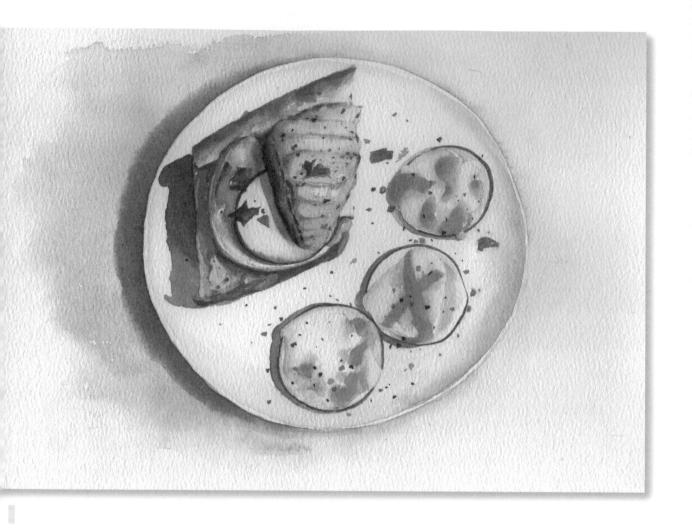

step12

此步驟請斟酌，若白圓盤整體的濁色調已經偏深或髒掉，可以省略此步驟。

a **圓盤陰影**：step11趁半乾時，以凡戴克棕＋佩尼灰濃郁的色調，以稍大號數的5號水彩筆，俐落的畫左區域的陰影暗面，避免來回上色，接著顏色會慢慢自然暈開。

b **白圓盤**：盤內的暗面，再加強一層。

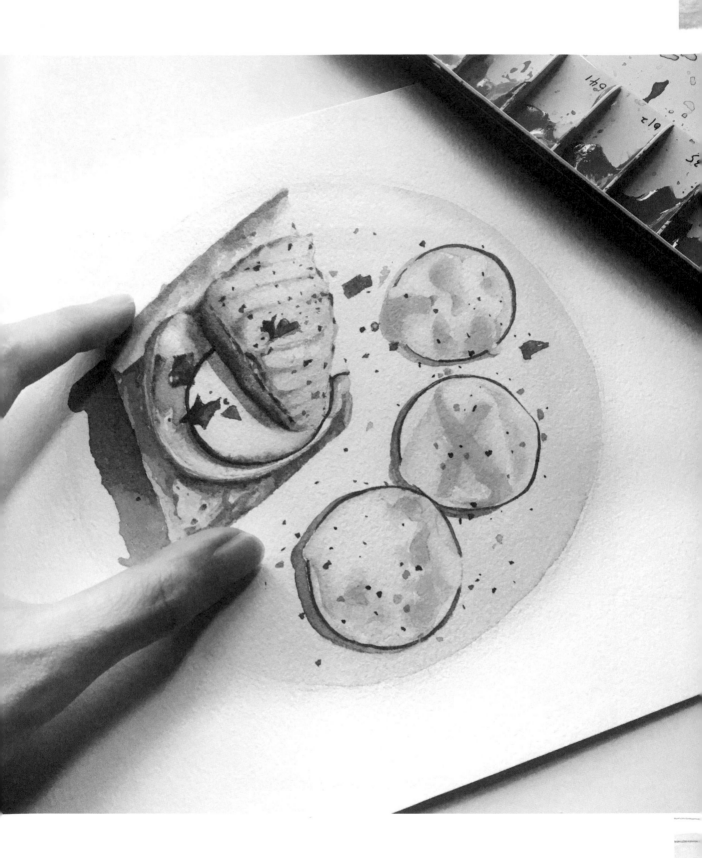

鮭魚可頌早午餐

示範顏料：SENNELIER/ 申內利爾專家級，軟管狀水彩

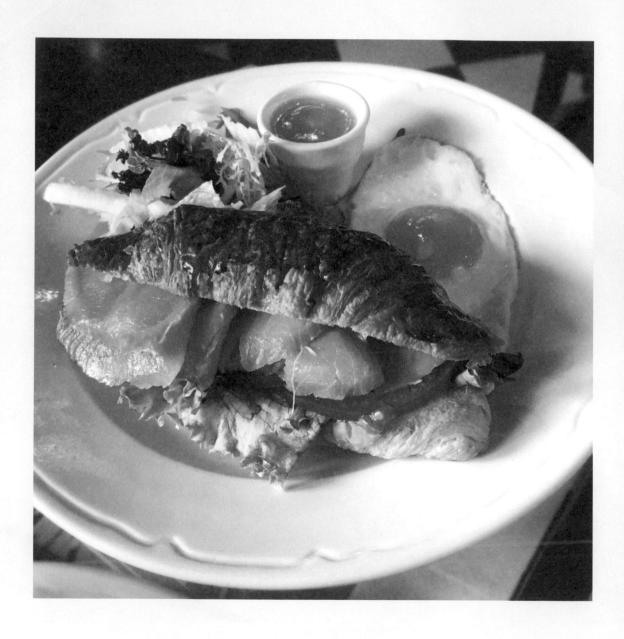

step 1

a 畫方框線，先大略決定主題的大小（包含盤子面積）和位置。

b 接著決定可頌大小，太陽蛋、生菜、醬料杯的外輪廓，再細畫可頌裡面其他食材。最後再畫盤子。

c 確認整體鉛筆稿，比例和透視是否正確。

d 確定光線、陰影的位置。此主題光線在偏左邊的位置。

TIP 元素3～4樣以上時，先畫大元素，再畫小元素。

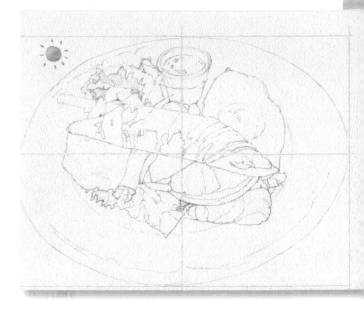

step 2

畫上留白膠。

TIP 留白膠不是非用不可，先觀察原圖照片，自己決定何處需要畫上留白膠作輔助。

step 3

可頌底色：以索菲黃＋土黃色，大量水分調淺鋪底色，趁半乾之後，直接以土黃色增加層次，順著紋路上色。

可頌色調

 ＋ ＝

587
索菲黃
Yellow sophie

252
土黃
Yellow ochre

淺色調

step4

a **橙醬汁**：以亮申內利爾黃（近明亮的黃色或檸檬黃）先畫底色，趁未乾時以深那不勒斯黃（近深黃＋橙色，偏黃橙色）疊色。

橙醬汁底色色調 578 亮申內利爾黃
SENNELIER yellow light

橙醬汁色調 566 深那不勒斯黃
Naples yellow deep

橙醬汁色調 ＋ ＝
578　　　　566
亮申內利爾黃　深那不勒斯黃
SENNELIER yellow light　Naples yellow deep

b **蛋黃**：以亮申內利爾黃（近亮黃色或檸檬黃）畫底色，馬上以亮申內利爾黃＋紅橙疊色，自然暈染。

蛋黃色調 ＋ ＝
578　　　　　　640
亮申內利爾黃　　　紅橙
SENNELIER yellow light　Red orange

TIP 紅橙比例不要太多，避免色調偏紅。

c **蛋白**：生褐＋土黃（偏黃的濁色調）先調淺，然後蛋白區域先鋪一層清水，再局部上色，自然暈染。

TIP 避免蛋白整體髒掉，底色色調不要太深、鋪色面積不要畫太大，減少失控機率。

蛋白底色色調 ＋ ＝
205　　　　252　　　　淺色調
生褐　　　　土黃
Raw umber　Yellow ochre

step5

醬汁的白瓷杯：同蛋白底色，生褐＋土黃色畫杯緣、瓷杯右半部。

白瓷杯色調

205
生褐
Raw umber
＋
252
土黃
Yellow ochre
＝
淺色調

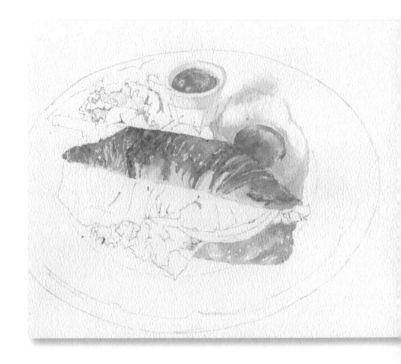

step6

a **醬汁的白瓷杯**：生褐＋土黃＋靛青畫左半
部。以生褐＋土黃（比例稍多）色調調
濃，加強杯緣處。

白瓷杯左邊色調

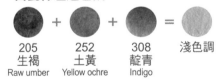

205
生褐
Raw umber
＋
252
土黃
Yellow ochre
＋
308
靛青
Indigo
＝
淺色調

白瓷杯右邊色調

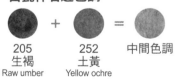

205
生褐
Raw umber
＋
252
土黃
Yellow ochre
＝
中間色調

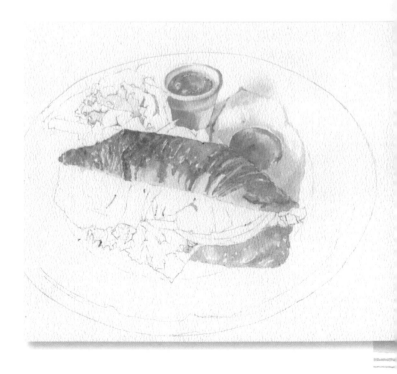

b 生褐＋土黃同時也加強蛋白的邊緣。

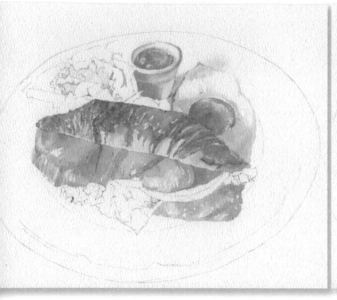
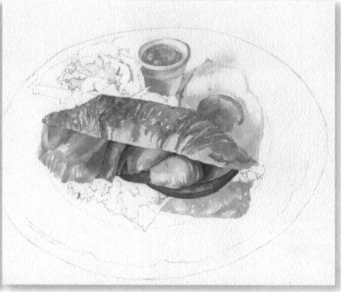

step7

a **生鮭魚**：索菲黃＋法式朱紅（偏黃的暖紅色），清水調淺，一片片鋪底色。鮭魚片末端的刀痕痕跡反光處，先沾取底色，水彩筆不需吸滿顏料，筆拿側，利用筆肚位置，輕輕上色，自然留白。

TIP 技法可參考基本技法入門→乾刷：飛白技法。

生鮭魚色調

| 587
索菲黃
Yellow sophie | ＋ | 675
法式朱紅
French Vermilion | ＝ | 淺色調
（偏黃） |

b 接著以同色調，索菲黃＋法式朱紅（紅色比例可以偏多一點），趁底色未乾時，加強層次。

生鮭魚色調

| 587
索菲黃
Yellow sophie | ＋ | 675
法式朱紅
French Vermilion | ＝ | 淺色調
（偏紅） |

c 以同色調繼續＋法式朱紅（整體更偏紅），加強重疊處、靠近可頌下的暗面。

生鮭魚色調

| 587
索菲黃
Yellow sophie | ＋ | 675
法式朱紅
French Vermilion | ＝ | 淺色調
（偏紅） |

step8

a **生鮭魚**

❶ 索菲黃＋法式朱紅＋鮮紅，少分減少、色調濃郁，加強暗面與重疊處。

生鮭魚色調

| 587
索菲黃
Yellow sophie | ＋ | 675
法式朱紅
French Vermilion | ＋ | 619
鮮紅
Bright Red | ＝ |

❷ 鮮紅＋焦赭加強深處。

生鮭魚色調

| 619
鮮紅
Bright Red | ＋ | 211
焦赭
Burnt sienna | ＝ |

b **番茄片**：以鮮紅色直接上色。

番茄片色調 619 鮮紅
Bright Red

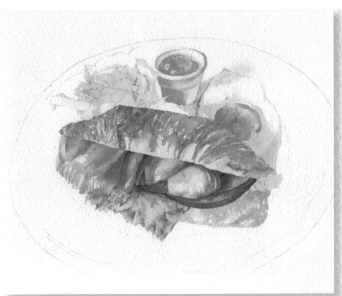

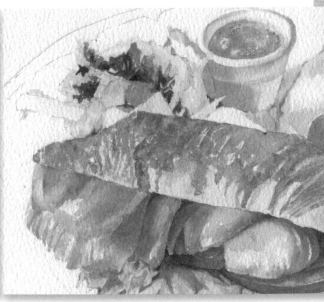

step9

a **生菜**：亮申內利爾黃＋森林綠少量，全部生菜鋪底色。

生菜底色色調

 + = 淺色調

578
亮申內利爾黃
Sennelier yellow light

899
森林綠
Forest green

b **可頌下的生菜**：上底色之後，繼續再加一點森林綠調深，增加層次，同時多拿一支乾淨的筆，輔助暈染。

生菜色調

 + = 中間色調

578
亮申內利爾黃
Sennelier yellow light

899
森林綠
Forest green

step10

上方區域的生菜：使用小號數水彩筆，以森林綠畫最深的暗處，接著森林綠＋亮申內利爾黃（少量），畫次暗面。

生菜色調

 + = 深色調

578
亮申內利爾黃
Sennelier yellow light

899
森林綠
Forest green

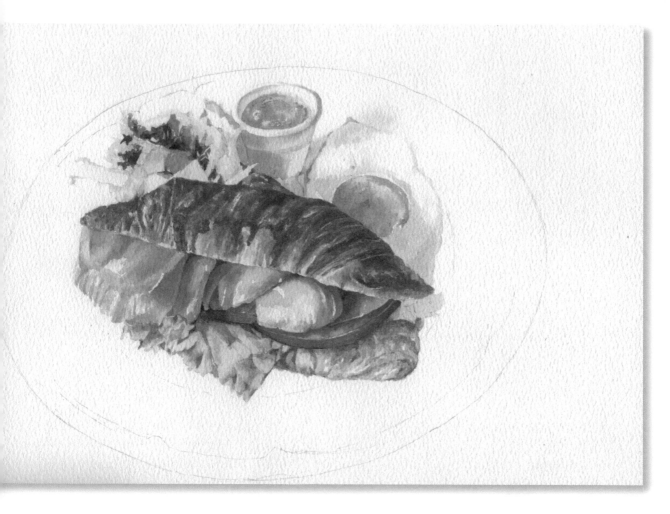

step11

a **下層可頌**：以索菲黃＋土黃色（比例較多），加強層次與紋路。

可頌色調

 ＋ ＝

| 587
索菲黃
Yellow sophie | 252
土黃
Yellow ochre | 淺 ------> 深 |

b **上層可頌**：淺色處以土黃增加層次。土黃色＋威尼斯紅加強紋路暗面。

可頌色調

 ＋ ＝

| 252
土黃
Yellow ochre | 623
威尼斯紅
Venetian red | 中間色調 深色調 |

TIP

1　細部多時，建議使用2、3號水彩筆。

2　色調飽和＝顏料比例多，水分減少。

3　紋路很多時，筆觸容易造成凌亂，上色盡量順可頌的紋路畫。

step 12

a 全乾之後，可先去除留白膠。（建議使用豬皮膠擦拭，比較好清除。）

b **陰影**

❶ **白盤**：盤內區域先鋪一層清水，以靛青＋土黃鋪色及暈染（白盤的左處、右處）。接著加深在太陽蛋、可頌的右處陰影。

❷ **白盤紋路**：使用淺色調，加強白盤上的紋路，局部加強即可。

❸ **白盤輪廓**：使用細筆以濁色的淺色調，畫白盤的輪廓外框。

❹ **白盤的陰影**：以大號數的水彩筆，在白盤的外圍，俐落一筆畫過，邊緣處用清水暈染開。

陰影色調

308
靛青
Indigo

252
土黃
Yellow ochre

淺 - - - - - - - - - -> 深

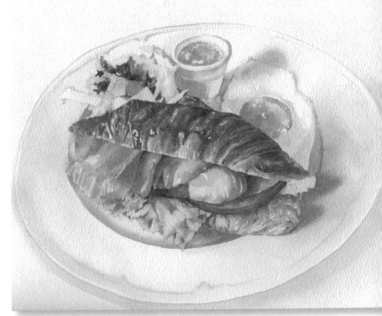

step 13

整體都上色之後，觀察各元素需加強的暗面（加強蛋白、蛋黃、生菜、可頌立體感）。

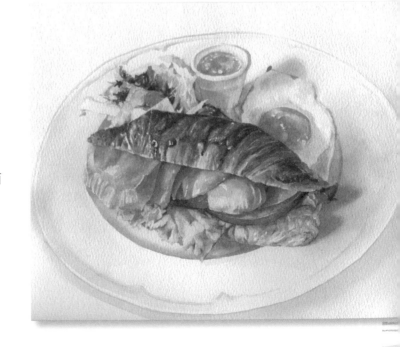

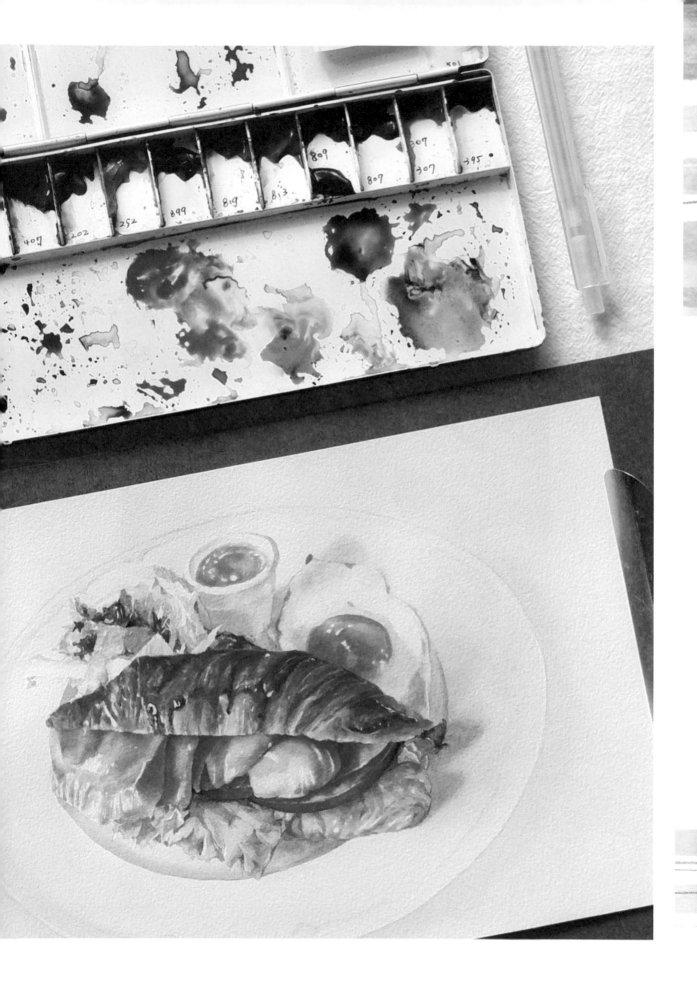

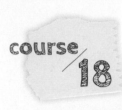

咖哩飯

示範顏料：德國 Schmincke HORADAM AQUARELL / 貓頭鷹專家級，塊狀水彩

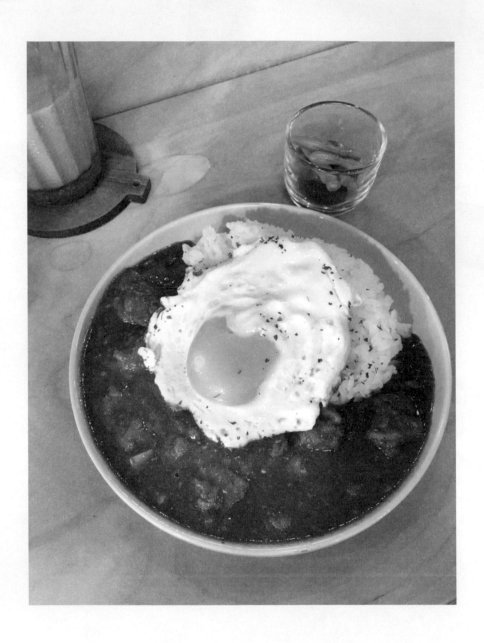

course / 18

step 1

a 畫方框線，先大略決定主題的大小和位置。

b 畫出圓盤的輪廓，再畫旁邊的小玻璃杯，比例、形狀確認之後，再畫內容物。

c 確認整體鉛筆稿，比例和透視再檢查一次是否正確，再把不要的鉛筆線擦掉。

step 2

a 上色前先確定光線、暗處位置。

b 留白膠畫上反光亮點，膠都乾透之後，再準備上色（此步驟請參考原圖照片，畫反光位置會比較清楚。）

step 3

以明亮的淺鎘黃＋土黃色，一點水分調淡，整個咖哩醬鋪底色。

咖哩色調

 ＋ ＝

224
淺鎘黃
Cadmium yellow light

655
土黃
Yellow ochre

step4

a 肉塊、馬鈴薯的部分不需再疊色，
　咖哩醬繼續堆疊層次。

咖哩色調（中間色調）

252	611	649	
土黃	焦赭	威尼斯紅	中間色調
Yellow ochre	Burnt sienna	English venetian red	

b 咖哩醬的右半部、靠近太陽蛋、米
　飯的交接位置的咖哩醬都能繼續加
　深。

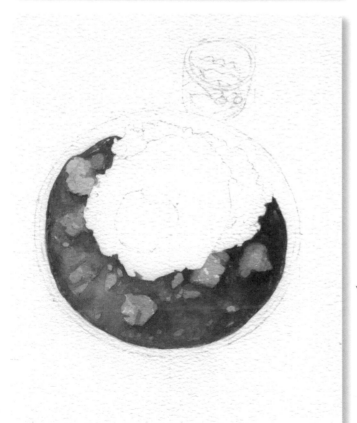

step5

繼續以原本的咖哩色調＋深褐色，右
半部繼續加深。記得水分減少、顏料
濃郁。

咖哩色調（深色調）

252	661	649	663	
土黃	焦赭	威尼斯紅	深褐色	深色調
Yellow ochre	Burnt sienna	English venetian red	Sepia brown	

TIP 貓頭鷹的深褐色非常深，若自己的色
盤深褐色不夠深，再加一點黑色或灰黑色
調也可以。

step6

a 顏料都乾掉之後，就能以豬皮膠輕
輕去除留白膠。

b 以原本的咖哩醬色調，也幫肉塊、
馬鈴薯加強一點層次。

step7

a 蛋黃底色以淺鎘黃打底，中間處可
以留白或是更淺的淡黃色。

b 趁未乾，馬上以淺鎘黃＋深鎘黃加
強立體感。（因為第一層水分未
乾，淺鎘黃＋深鎘黃的色調，顏料
比例多、水分少，避免疊色水分過
多。）

c 繼續以深鎘黃加強邊緣處。

蛋黃色調

 / + = /

| 224 淺鎘黃 Cadmium yellow light | 224 淺鎘黃 Cadmium yellow light | 213 深鎘黃 Chromium yellow hue deep | | 213 深鎘黃 Chromium yellow hue deep |

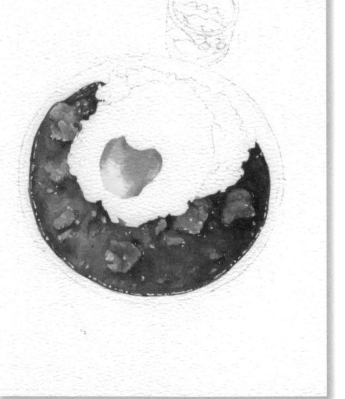

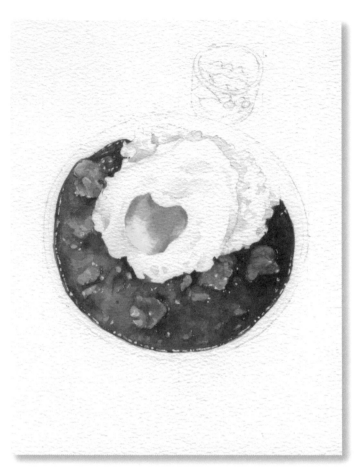

step8

a 蛋白以群青＋深褐色的濁色，大量清水調淡畫於暗面，邊緣以乾淨的筆，推開邊緣，就有自然的暈染效果。

b 白米飯以同樣的濁色畫於暗面。

蛋白、白米飯色調

 + =

494
群青
Ultramarine finest

663
深褐色
Sepia brown

淺色調

TIP 陰影色調以濁色為主，不侷限以群青＋深褐色調色。

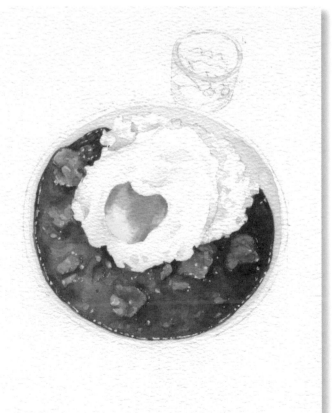

step9

a 選任一淺藍色大量水分調淡，圓盤裡面上色，圓盤的邊緣厚度留白。

b 右上方的小玻璃杯，也以同樣的淺藍色上底色。

圓盤、小玻璃杯底色色調

 494 群青
Ultramarine finest

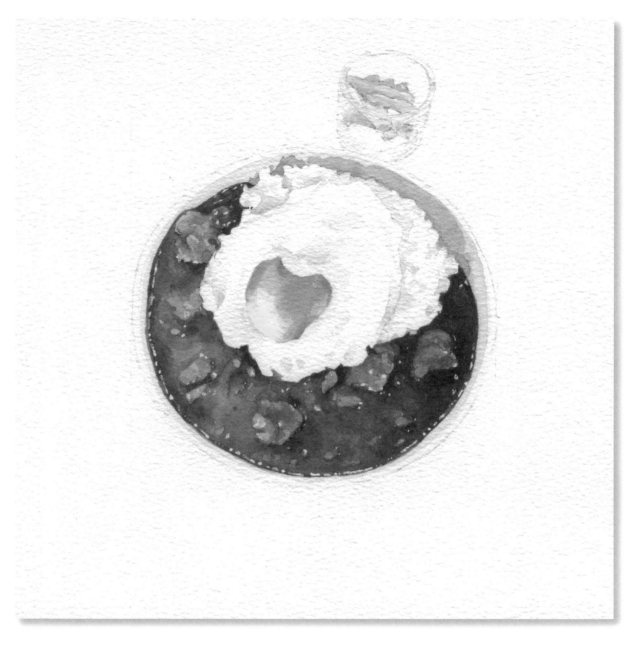

step 10

a **蛋白**：深黃大量清水調淡，一點點
　鋪色於蛋黃上方的蛋白處。微微露
　出蛋黃色的效果。

b **圓盤**：原本的群青＋深褐色（一點
　點深藍或黑色也可以），加強白米
　飯的陰影。

圓盤色調

 ＋ ＝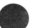

494　　　663　　　淺色調
群青　　深褐色
Ultramarine finest　Sepia brown

c **四季豆**：淺鍋黃＋橄欖綠大量水分
　上底色，等半乾時再疊一次層次。

四季豆色調

 ＋ ＝

224　　　　　534　　　淺色調 中間色調
淺鍋黃　　　永固橄欖綠
Cadmium yellow light　Permanent green olive

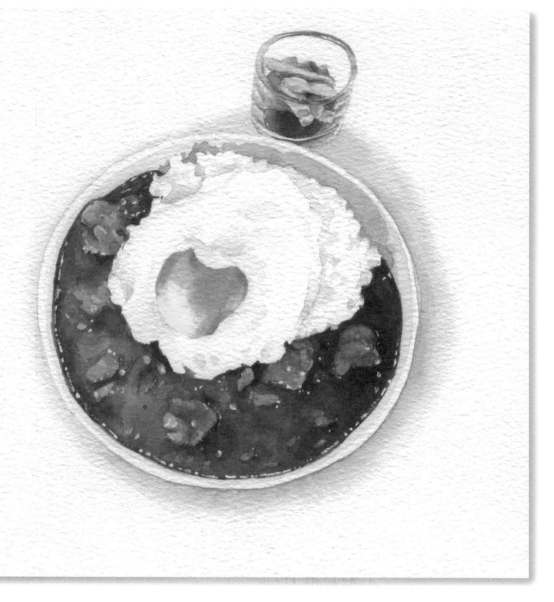

step11

a 濁色畫圓盤的陰影，第一層大量清水調
 淡再上色。
 圓盤陰影

 + =

 655 663 淺色調 中間色調
 土黃 深褐色
 Yellow ochre Sepia brown

b **小玻璃杯**：以群青＋深褐色加強暗面。
 玻璃杯色調

 + =

 494 663 淺色調
 群青 深褐色
 Ultramarine finest Sepia brown

c **小玻璃杯內醬油**：威尼斯紅＋深褐色。
 醬油色調

 + =

 649 663 淺色調 中間色調
 威尼斯紅 深褐色
 English Sepia brown
 venetian red

d **四季豆**：淺鎘黃＋橄欖綠加水調淺，避
 免顏色太重，加強立體感。
 四季豆色調

 + =

 224 534 淺色調 中間色調
 淺鎘黃 永固橄欖綠
 Cadmium yellow light Permanent green olive

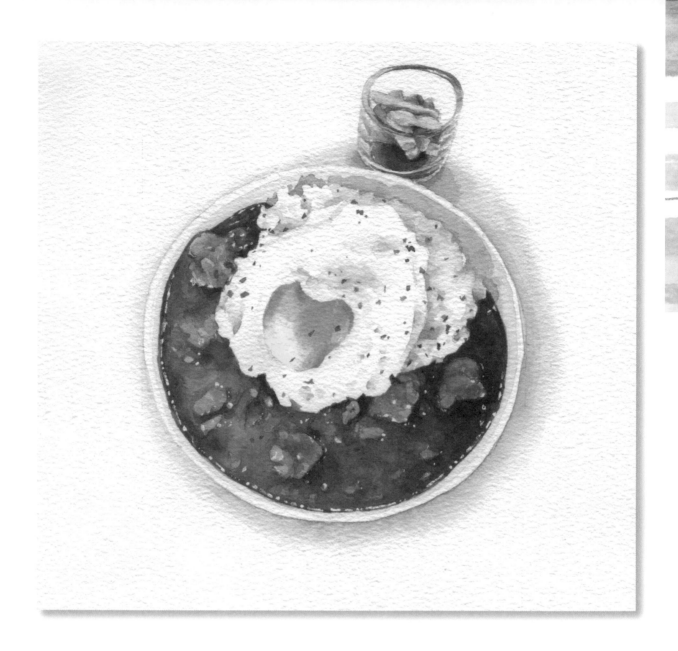

step12

觀察整體，補足立體感。
a 加強白米飯、蛋白暗面。但是還是
　以整體乾淨為主。
b 加強玻璃杯的暗面、陰影。
c 最後以綠色加上香料粉。

午后的植物水彩課

plant
Watercolor class

有時摘了幾朵花草植物、要放小插瓶，還是紮花園？
理好了花花草草，拿起筆練習一下，
氣質優雅的調色、
乾淨又富層次感的疊色、
襯托主角立體感的陰影……

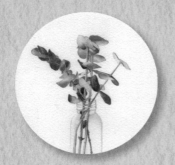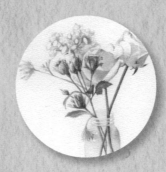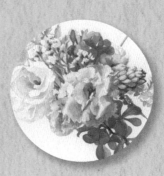

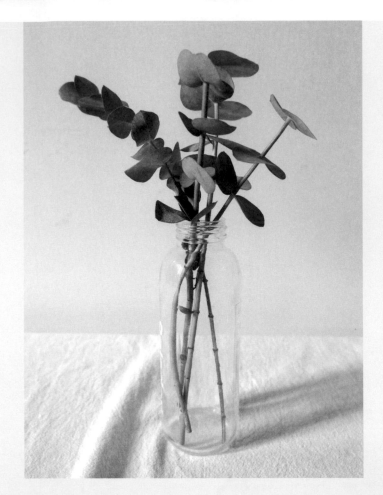

course / 19

尤加利葉
小花瓶

示範顏料：
SENNELIER／
申內利爾學生級，
軟管狀水彩

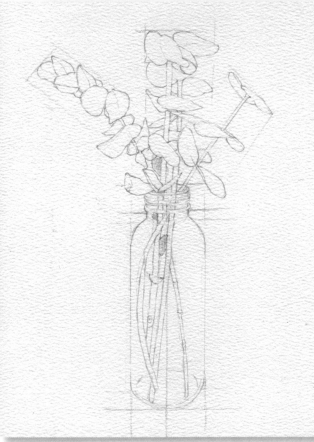

step1

a 先畫大元素的方框線，花瓶、尤
　加利葉的大小和位置。

b 再細部畫每一支尤加利葉，小花
　瓶留意對稱。

c 確認整體鉛筆稿，比例和透視是
　否正確，再把不要的鉛筆線擦
　掉。

step2

a 先觀察光線是靠近左上方位置。

b **花柄**：檸檬黃＋樹綠呈現黃綠色調上
色，需特別注意瓶口的螺旋紋路，記
得留白（也可以先上留白膠）。

花柄色調

 + = 偏黃色調　偏綠色調

501
檸檬黃
Lemon yellow

819
樹綠
Sap green

step3

a **尤加利葉**（中間、最右邊的尤加
利）：先從最淺的葉子開始上色，森
林綠＋佩尼灰＋少量的普魯士藍，加
水調淡先畫第一層。

尤加利葉色調

 + + = 淺色調　中間色調

899
森林綠
Forest green

703
佩尼灰
Payne's grey

318
普魯士藍
Prussian blue

b **尤加利葉**（最左邊的尤加利）：森林
綠＋佩尼灰先鋪第一層。

尤加利葉色調

 + = 淺色調　中間色調

899
森林綠
Forest green

703
佩尼灰
Payne's grey

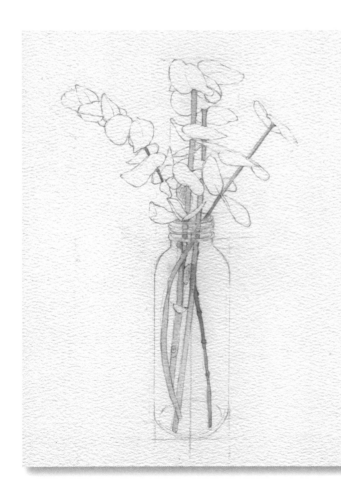

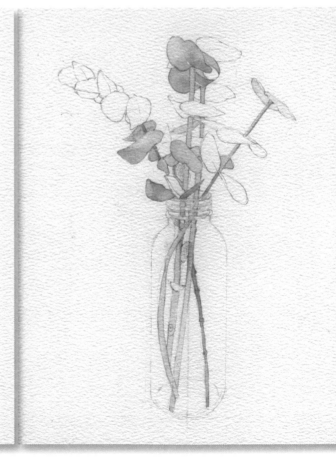

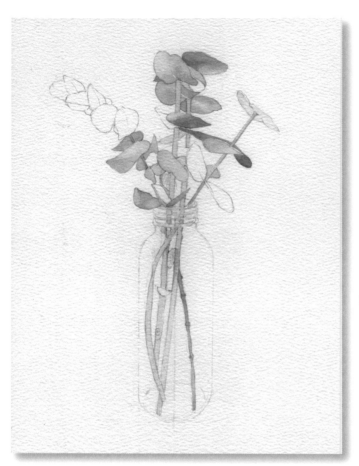

step4

尤加利葉：森林綠＋佩尼灰略加深，畫中間、右邊的葉子。需注意整片葉子，仍需要有深淺變化。

尤加利葉色調

 + **=**

899
森林綠
Forest green

703
佩尼灰
Payne's grey

中間色調

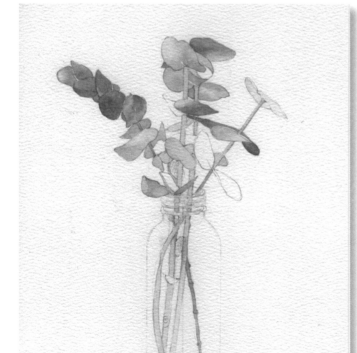

step5

尤加利葉（最左邊的尤加利）：較偏黃綠色調，以森林綠＋佩尼灰，再加一點點偏黃綠的樹綠色。

尤加利葉色調

 + **+**

899
森林綠
Forest green

703
佩尼灰
Payne's grey

819
樹綠
Sap green

=

淺色調　中間色調

step6

尤加利葉：把剩下的深色葉子，以森林綠上色。

尤加利葉色調 899 森林綠
Forest green

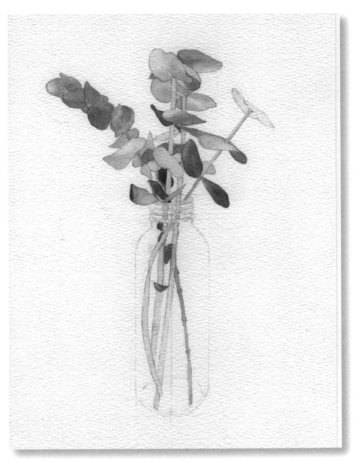

step7

尤加利葉：葉子都完成第一層，開始增加第二層層次。但是先從最深的葉子，以森林綠開始畫。

尤加利葉色調

 899 森林綠
Forest green
深色調

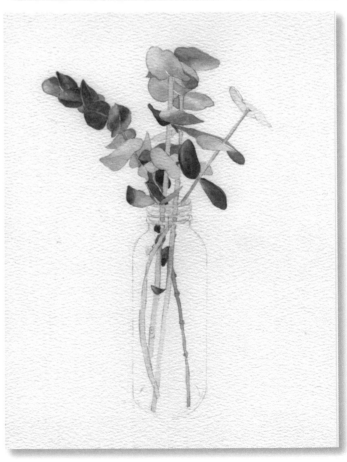

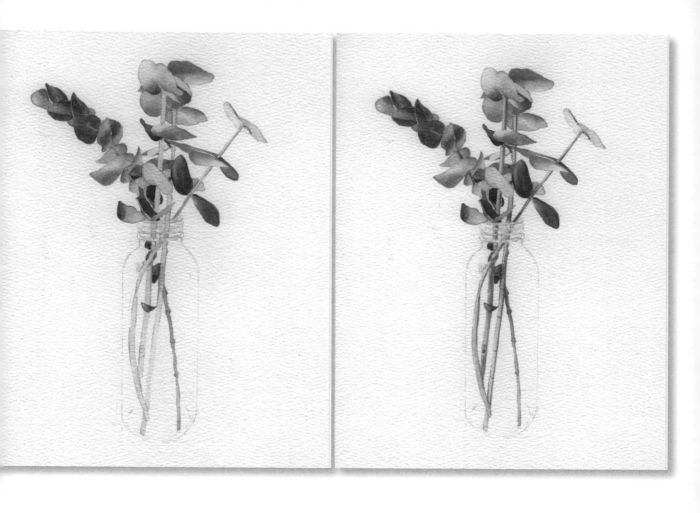

step8

尤加利葉：以森林綠加強剩下葉子的暗面。

尤加利葉色調

 =

899
森林綠
Forest green

淺色調　中間色調

step9

花柄：花柄的右邊，以樹綠色加強暗面。

花柄色調

 =

819
樹綠
Sap green

中間色調　深色調

step10

玻璃瓶：以佩尼灰＋土黃色，大量清水調淺，勾勒瓶身、瓶口輪廓，以及瓶內底部局部鋪色暈染，需注意深淺變化，不要太深。

玻璃瓶色調

 + =

703	252	
佩尼灰	土黃	淺色調
Payne's grey	Yellow ochre	

step11

a **玻璃瓶**：繼續以同色調加強暗面，記得乾淨暈染，以及瓶內底部樹枝的陰影。

b **陰影**：以佩尼灰＋土黃色畫瓶外的陰影。

玻璃瓶色調

 + =

703	252	
佩尼灰	土黃	淺色調
Payne's grey	Yellow ochre	

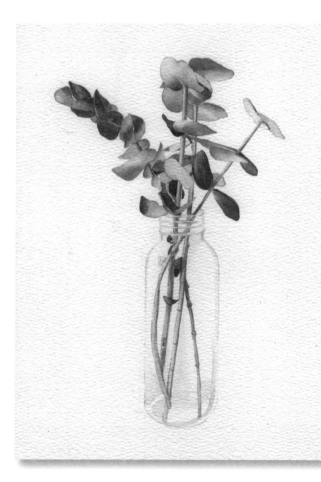

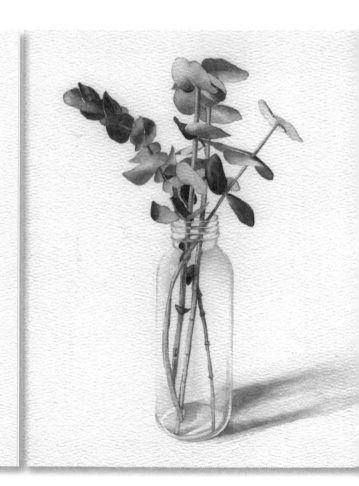

course / 20 玫瑰小花瓶

示範顏料：SENNELIER/ 申內利爾學生級，軟管狀水彩。

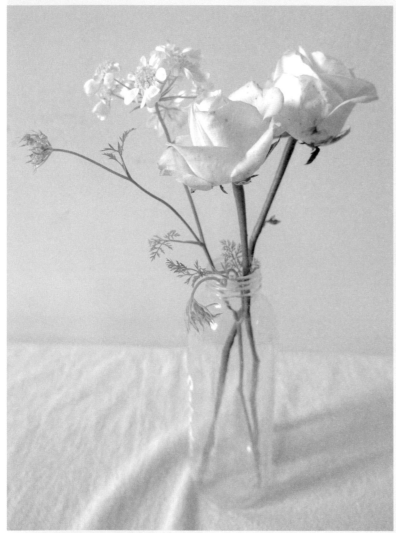

銀翅花＋白玫瑰

粉紅小玫瑰

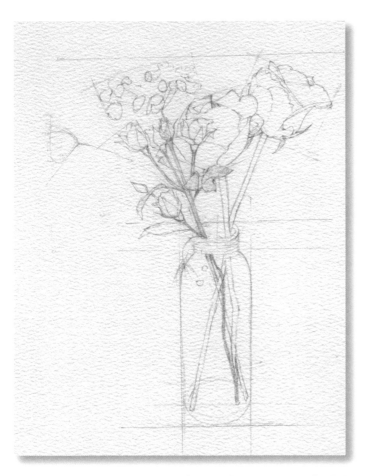

step1

a 先畫各元素的框線，決定位置和大小。先畫主角、大面積元素，白玫瑰、粉紅小玫瑰、花瓶、銀翅花。

b 各元素位置、大小確定之後，再細部畫輪廓。

c 確認整體鉛筆稿，比例和透視是否正確，再把不要的鉛筆線擦掉。

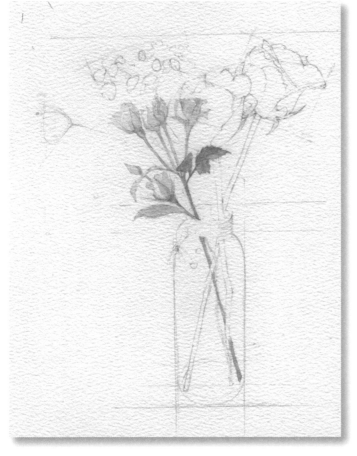

step2

a 先觀察光線是靠近左上方位置。

b **粉紅小玫瑰**：少量的檸檬黃＋原色紅，大量清水調淺，呈現暖色調的粉紅色上色。

粉紅小玫瑰色調

 ＋ ＝

501
檸檬黃
Lemon yellow

695
原色紅
Primary red

淺色調

c **粉紅小玫瑰的花萼、花柄**：檸檬黃＋樹綠色，先調淺畫底色。

花萼、花柄色調

 ＋ ＝ 淺色調

501
檸檬黃
Lemon yellow

819
樹綠
Sap green

淺色調

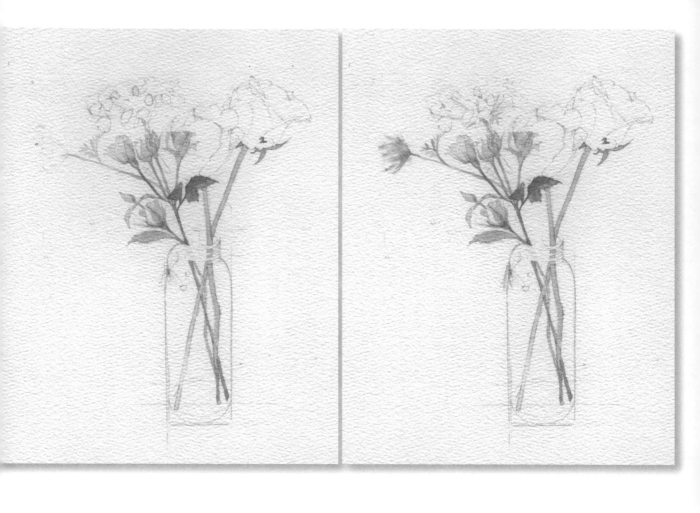

step3

白玫瑰、銀翅花的花萼、花柄：檸檬黃
＋樹綠色，先調淺畫底色。

TIP 留意瓶口的螺旋紋路，記得留白（也可以
先上留白膠）。

花萼、花柄色調

 + =

501
檸檬黃
Lemon yellow

819
樹綠
Sap green

淺色調

step4

銀翅花：最左邊的綠葉，以暈染虛化呈
現，先鋪一層清水，再以小號數水彩筆
或圭筆使用樹綠色畫葉子。

TIP 因為先鋪一層清水，樹綠色水分不需要太
多，才不會造成水太多。
小白花部分直接留白，先以檸檬黃＋樹綠
色畫花柄。

綠葉、花柄色調

 + =

501
檸檬黃
Lemon yellow

819
樹綠
Sap green

淺色調

step5

白玫瑰：以佩尼灰＋原色紅，大量清水調淺，濁色調畫暗面。

白玫瑰色調

 + 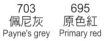 = 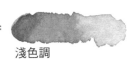 淺色調

703	695
佩尼灰	原色紅
Payne's grey	Primary red

step6

白玫瑰：檸檬黃局部上色。再以佩尼灰+原色紅上色。

白玫瑰色調

● + ● = 淺色調

703	695
佩尼灰	原色紅
Payne's grey	Primary red

白玫瑰色調 ● 501 檸檬黃
Lemon yellow

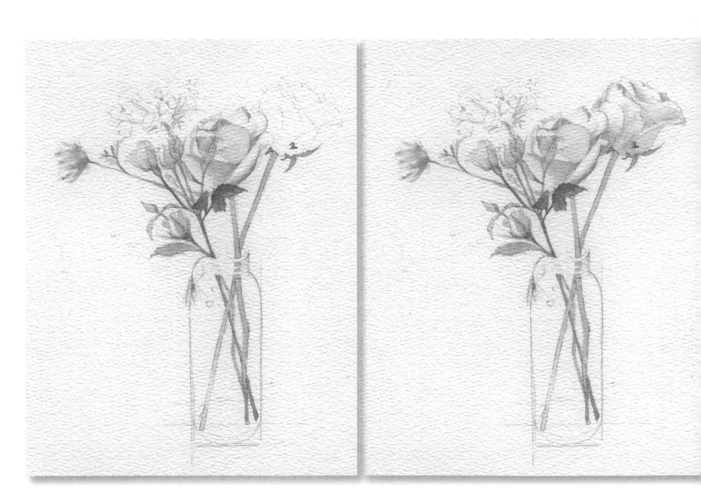
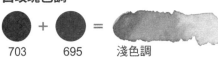

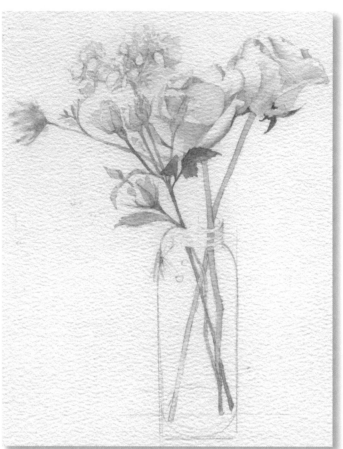

step7

銀翅花：最亮的小白花直接留白，以樹綠色＋佩尼灰的濁色調，大量清水調淺，畫於暗面。

銀翅花色調

 + =

| 819
樹綠
Sap green | 703
佩尼灰
Payne's grey | 淺色調 |

step8

玻璃瓶：以樹綠色＋佩尼灰，大量清水調淺，勾勒瓶身、瓶口輪廓，以及瓶內局部鋪色暈染、花柄的陰影。需注意深淺變化，不要太深。

玻璃瓶色調

 + =

| 819
樹綠
Sap green | 703
佩尼灰
Payne's grey | 淺色調 |

step9

a **玻璃瓶的陰影**：以佩尼灰畫瓶外
的陰影。

陰影色調

 = +

703　　　淺色調　　中間色調
佩尼灰
Payne's grey

b **粉紅小玫瑰**：少量的檸檬黃＋原
色紅，加強層次暗面。

粉紅小玫瑰色調

 + =

501　　　695　　　中間色調　深色調
檸檬黃　　原色紅
Lemon yellow　Primary red

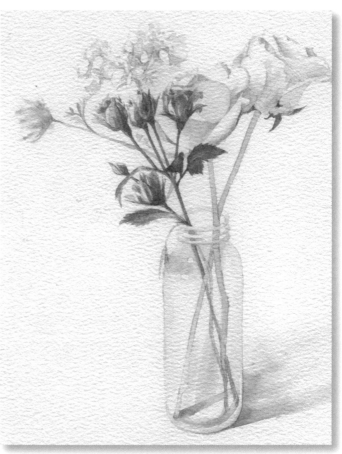

step10

a **全部花柄**：以較濃郁的樹綠色加強
暗面。

花柄色調　　819樹綠
　　　　　　　　　Sap green

b **銀翅花**：以佩尼灰加強暗面，然後
以檸檬黃＋樹綠色，加強花柄。

陰影色調

 =

703　　　淺色調　中間色調
佩尼灰
Payne's grey

花柄色調

501　　　819　　　中間色調
檸檬黃　　樹綠
Lemon yellow　Sap green

c **銀翅花**：玻璃瓶左側上的綠葉，使
用小號樹水彩筆以樹綠色上色。

花柄色調　　819樹綠
　　　　　　　　　Sap green

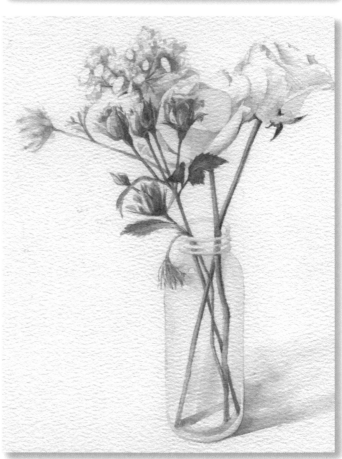

step11

a **白玫瑰**：濁色調暗面加強，集中於右處範圍。

b 玫瑰全部花柄繼續以樹綠色加深，增加立體感。

c **粉紅小玫瑰**：少量的檸檬黃＋原色紅，以小號樹水彩筆加強暗面。

粉紅小玫瑰色調

501	695	
檸檬黃	原色紅	深色調
Lemon yellow	Primary red	

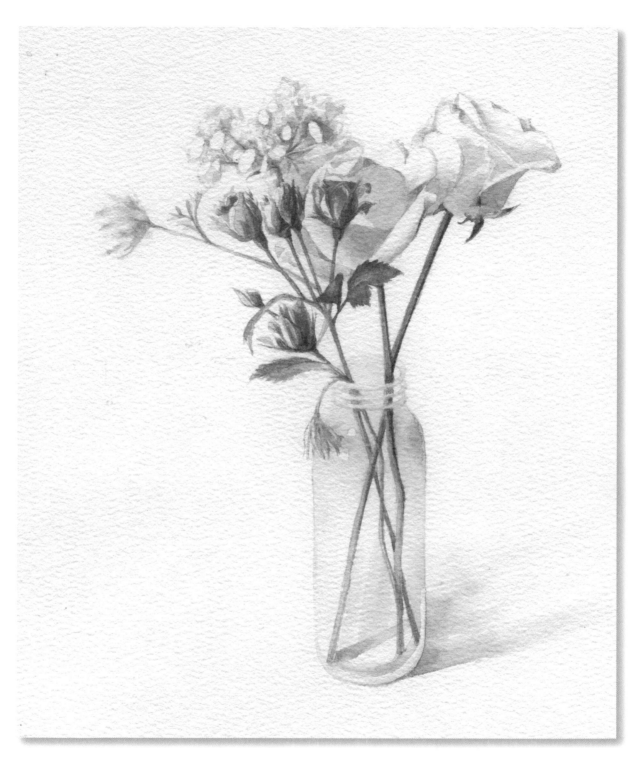

step12

玻璃瓶：以佩尼灰加強暗面。

玻璃瓶色調 703 佩尼灰
Payne's grey

中間色調

桔梗花束

示範顏料：SENNELIER/ 申內利爾學生級，軟管狀水彩

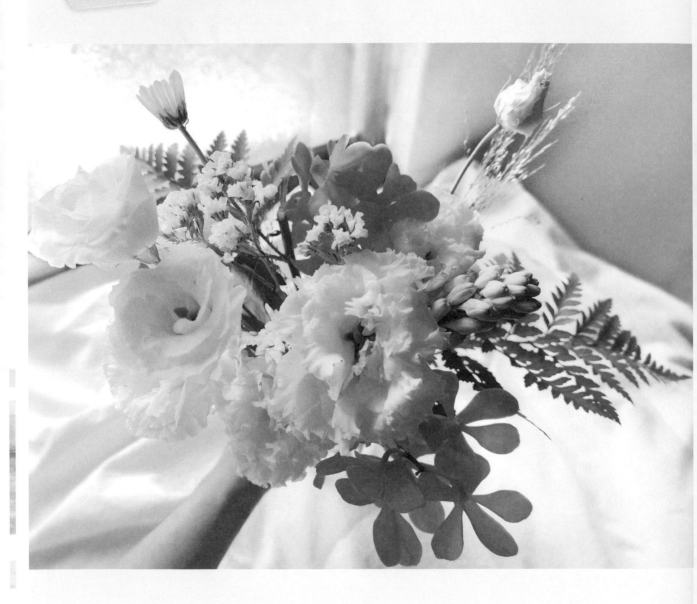

step 1

a 先畫各元素的框線，決定位置和大小。先畫主角、大面積元素，鵝黃桔梗、白桔梗、橙色的千代蘭，接著再框出其他元素。

b 各元素位置、大小確定之後，再細部畫輪廓。

c 確認整體鉛筆稿，比例和透視是否正確，再把不要的鉛筆線擦掉。

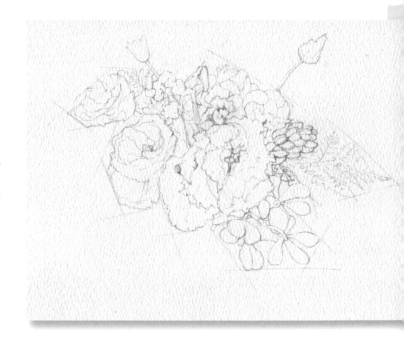

step 2

先觀察光線是靠近左上方位置。

a **鵝黃順風桔梗**：以檸檬黃＋深黃，大量清水調淺，整片鋪色，最亮的地方適度留白，色調較濃郁的加強於暗處。

鵝黃順風桔梗色調

 + =

501	579	淺色調
檸檬黃	申內利爾深黃	
Lemon yellow	Yellow deep	

b **未開花的夜來香**（最右處淺綠，一整串的小花苞）：較亮處以檸檬黃（比例多）＋樹綠的黃綠色上底色。繼續再加樹綠，色調更綠之後，畫重疊處、下半部較暗的位置。

夜來香色調

 + =

501	819	偏黃色調	偏綠色調
檸檬黃	樹綠		
Lemon yellow	Sap green		

step3

a **綠葉、花柄**：以檸檬黃（少量）＋樹綠，
清水調淺，先畫綠色的部分。葉子、花柄
重疊很多，這部分較辛苦，需要多花些耐
性。

綠葉色調 819 樹綠
Sap green

b **綠桔梗**（最右邊）：也是以檸檬黃（比例
多）＋樹綠，大量清水調淺，整片鋪色。

綠桔梗色調

 ＋ ＝

501 檸檬黃　　819 樹綠　　淺色調
Lemon yellow　　Sap green

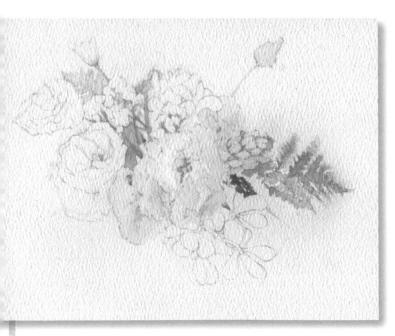

step4

高山羊齒：配角可以讓它虛化，先鋪一層薄
薄清水，再以樹綠色畫葉子形狀。

高山羊齒色調 819 樹綠
Sap green

step5

橘黃千代蘭：最亮處以深黃色上色。

橘黃千代蘭色調

 579 申內利爾深黃
Yellow deep

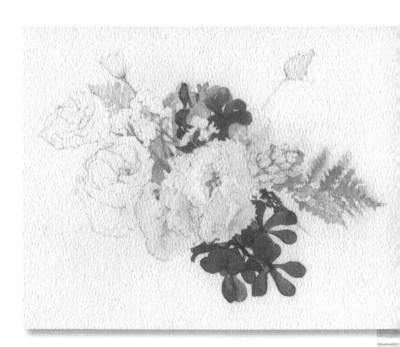

step6

橘黃千代蘭：深黃色＋猩紅色為每片花瓣鋪色。

橘黃千代蘭色調

 ＋ ＝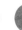

579	612
申內利爾深黃	猩紅
Yellow deep	Scarlet laquer

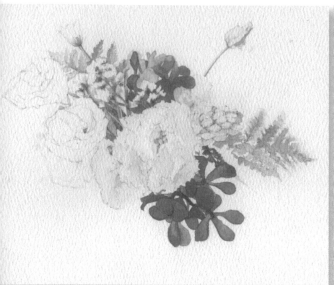
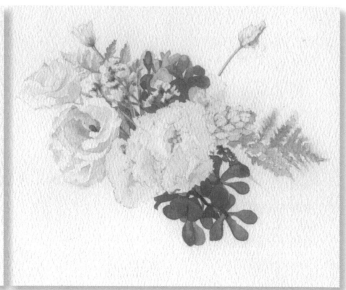

step7

a 以較濃郁的樹綠色，加強綠葉、花柄，同時也是整理、勾勒出小白花的外輪廓。

綠葉色調 819 樹綠
Sap green

b **小白花的花萼**：以土黃色，調淺鋪色於花萼處，小面積即可。

小白花花萼色調

 252 土黃
Yellow ochre

step8

白桔梗

a 花的中心以土黃色＋佩尼灰的灰黃色調，大量清水調淺鋪色，最亮部直接留白。

白桔梗色調

 ＋ ＝

252
土黃
Yellow ochre　　703
佩尼灰
Payne's grey　　淺色調

b 往外的花瓣色調，佩尼灰比例高一點，以冷調的灰色調鋪色，亮部直接留白。

白桔梗色調

 ＋ ＝

252
土黃
Yellow ochre　　703
佩尼灰
Payne's grey　　淺色調

TIP 此步驟重點是勾勒出花瓣的形狀，所以色調越淺越好，避免白花變成灰色。

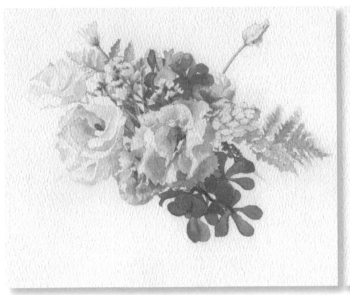
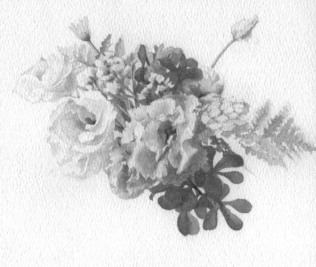

step9

鵝黃順風桔梗

a 中間桔梗，靠左上，最亮面：以檸檬黃＋深黃＋土黃色（少量），調淺上色並暈染，增加層次。

鵝黃順風桔梗色調

 + + = 淺色調

501
檸檬黃
Lemon yellow

579
申內利爾深黃
Yellow deep

252
土黃
Yellow ochre

b **最左邊，下方的這朵桔梗**：因為位置在後方，色調更濃郁。同a.檸檬黃＋深黃＋土黃色色調，土黃色比例稍增加，增加層次。

鵝黃順風桔梗色調

 + + = 淺色調

501
檸檬黃
Lemon yellow

579
申內利爾深黃
Yellow deep

252
土黃
Yellow ochre

c **中間桔梗的右邊、最右這朵桔梗**：以深黃＋猩紅色＋土黃色，加強右邊暗面。

鵝黃順風桔梗色調

 + + = 淺色調

579
申內利爾深黃
Yellow deep

612
猩紅
Scarlet laquer

252
土黃
Yellow ochre

step10

a **鵝黃順風桔梗**：以深黃＋猩紅色＋土黃色，加強右邊暗面以及中心花蕊的暗面。

鵝黃順風桔梗色調

 + + = 深色調

579
申內利爾深黃
Yellow deep

612
猩紅
Scarlet laquer

252
土黃
Yellow ochre

b **橘黃千代蘭**：猩紅色＋土黃色加強層次。

橘黃千代蘭色調

 + =

612
猩紅
Scarlet laquer

252
土黃
Yellow ochre

c **白桔梗**：以土黃色＋佩尼灰繼續加強暗面。

白桔梗色調

 + = 淺色調

252
土黃
Yellow ochre

703
佩尼灰
Payne's grey

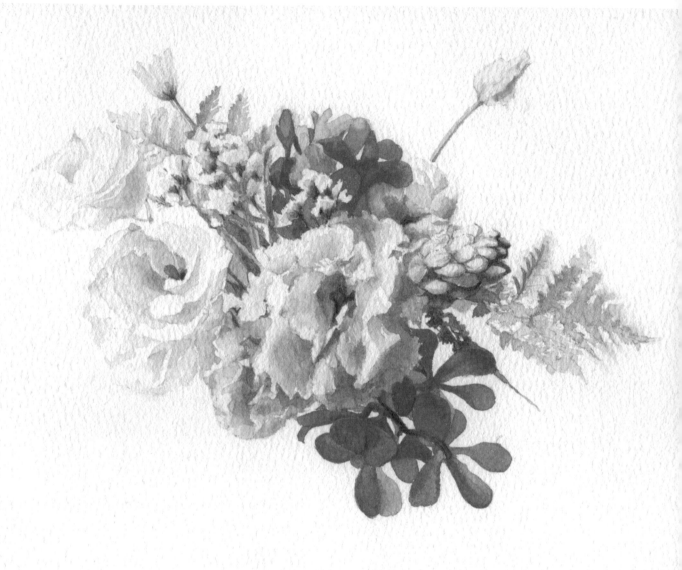

step11

夜來香：以猩紅色調淺，畫每一顆小花苞的頂端處。再以猩紅色＋焦茶畫下方的暗面區域。

夜來香色調

612
猩紅
Scarlet laquer

／

612
猩紅
Scarlet laquer

＋

202
焦茶
Burnt umber

＝

中間色調　深色調

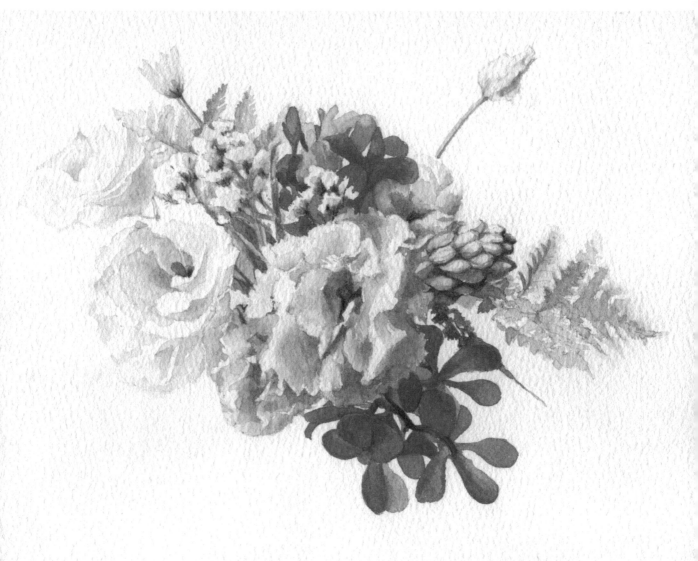

step12

夜來香：先以樹綠的淺色調勾勒輪廓，
再沾取濃郁的樹綠色，直接加強暗面。

夜來香色調 819 樹綠
Sap green

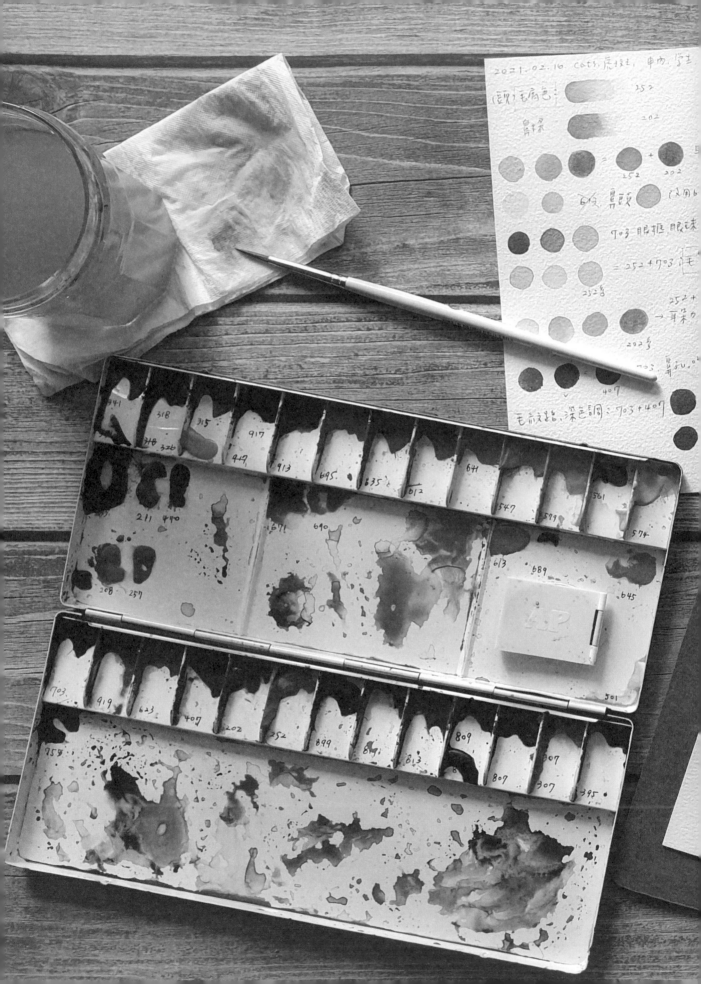

午后的毛寶貝水彩課

Watercolor class

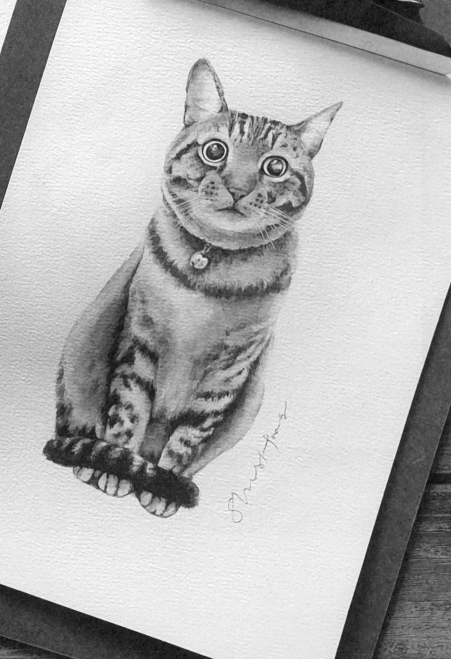

course /22

紅貴賓狗

示範顏料：SENNELIER 申內利爾 學生級，軟管狀水彩

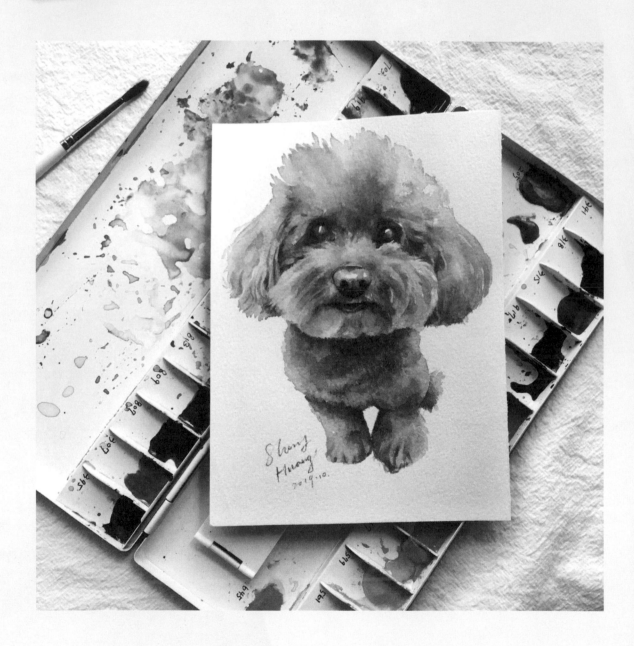

step1

a **紅色虛線**：畫方框線、十字線，決定整隻貴賓狗在紙張上的大小和位置。接著分割頭部、身體的面積。

b **綠色虛線**：再線條畫耳朵、頭部的位置。

c **藍色虛線**：以圓圈畫出眼睛、鼻子位置與大小。

d 檢視頭與身體的整體比例，眼睛位置對稱，再細畫每個部位輪廓、五官。

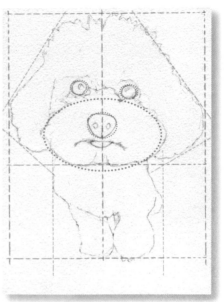

step2

構圖完成後，再把多餘的鉛筆線擦掉。此篇眼球的反光處直接留白，也可以使用留白膠作輔助。

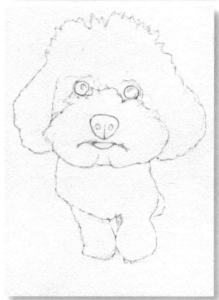

step3

a 以土黃色（比例較多）＋凡戴克棕，大量水分色調調淺，頭部打底色。趁未乾，原本的土黃色＋凡戴克棕色調，再繼續加濃郁的凡戴克棕，疊色於眼睛附近、耳朵毛的末端，增加層次感。

b **鼻子、嘴巴**：以毛髮的同色系上色，鼻頭反光直接留白。

狗毛、鼻子、嘴巴色調

 ＋ ＝

252
土黃
Yellow ochre

407
凡戴克棕
Van dyck brown

淺色調 中間色調

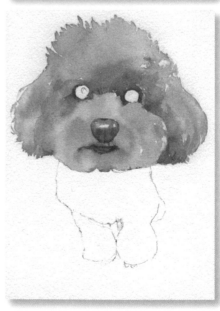

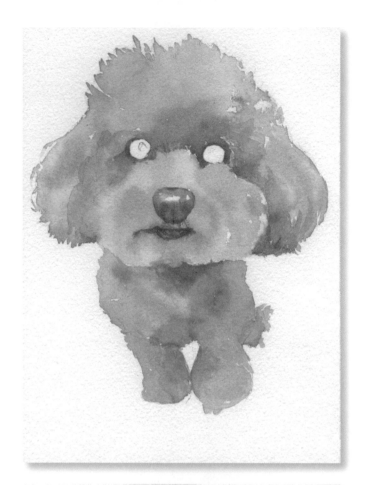

step4

接著身體、腳、尾巴也上底色。上色同時，另一支乾淨水彩筆作輔助，把銳利、多餘的筆觸暈開。

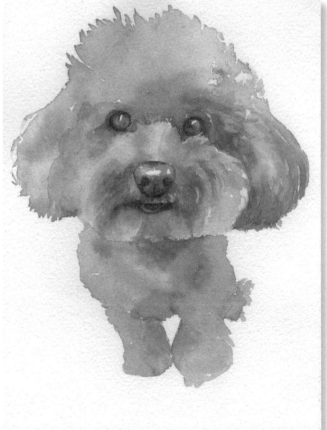

step5

a **鼻子、嘴巴**：小號數的水彩筆，使用土黃色＋凡戴克棕（比例增加），以更飽和濃郁的色調勾勒鼻孔、嘴巴。

b 鼻、嘴旁邊的毛也疊色加強。

狗毛、鼻子、嘴巴色調

 ＋ ＝

252 土黃 Yellow ochre	407 凡戴克棕 Van dyck brown	淺色調 中間色調

c **眼睛**：以凡戴克棕＋佩尼灰（比例多）上色，反光直接留白。

眼睛色調

 ＋ ＝

407 凡戴克棕 Van dyck brown	703 佩尼灰 Payne's grey	淺色調 中間色調 深色調

step6

土黃色＋凡戴克棕（比例增加），開始增加毛的層次感，同時以另一支乾淨水彩筆作輔助，把較為銳利、多餘的筆觸適時暈開。毛髮勾勒重點放於眼睛、鼻子、嘴巴附近的區域，以及耳朵的末端。

TIP 為了增加層次繼續疊色時，調色的水分要更少，顏料比例要提高，上色時才不會有水分過多暈開的問題。

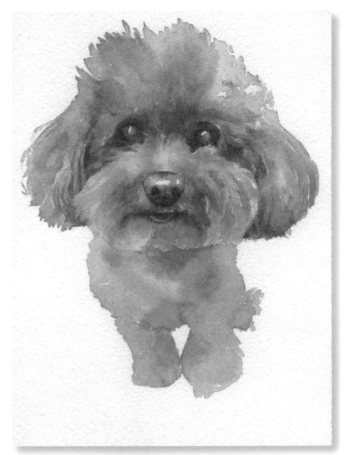

step7

a **身體、腳、尾巴**：土黃色（少量）＋凡戴克棕（比例再增加），加強立體感。

狗毛色調

 ＋ ＝

| 252
土黃
Yellow ochre | 407
凡戴克棕
Van dyck brown | 深色調 |

b **頭部**：以小號數水彩筆，繼續加強毛髮細節。

TIP 毛髮順著毛流上色勾勒，就不會有凌亂感。

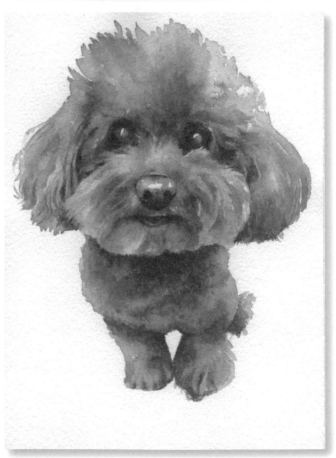

柴犬

示範顏料：SENNELIER 申內利爾 學生級，軟管狀水彩

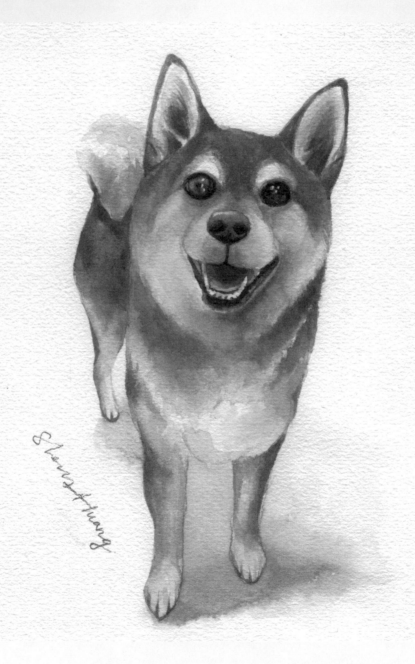

step 1

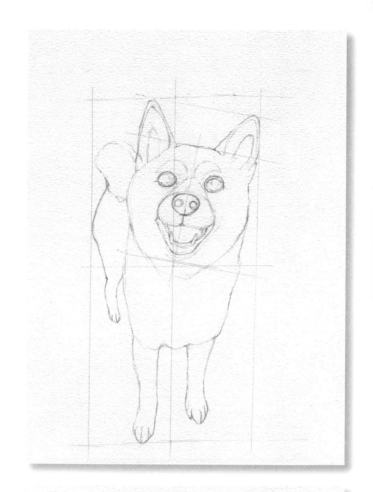

a 畫方框線決定整隻柴犬在紙張上的大小和位置。再畫十字線，分配頭部、身體、腳的面積。

b **臉部構圖**：大略畫中心線，分配眼睛、鼻子、嘴、耳朵的位置。

c 再細畫每個部位輪廓、五官。

step 2

a 先觀察光線是靠近左方位置。

b **毛色**：土黃＋焦茶，大量水分色調調非常淺，然後臉部整片打底色，局部自然留白（以乾淨清水先鋪一層也可以）。接著趁未乾，以同色系而較濃郁的色調，疊色於臉部的上半部與耳朵。

柴犬毛色調

 ＋ ＝

252
土黃
Yellow ochre
（比例較多）

202
焦茶
Burnt umber
（少量）

淺色調　中間色調

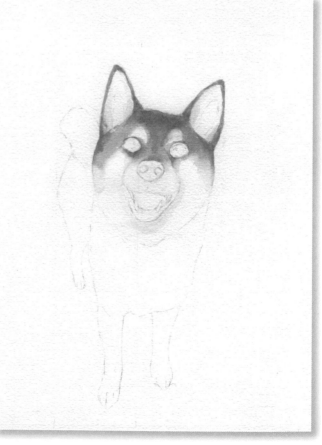

...
TIP 速度上若來不及，可以分區上色。

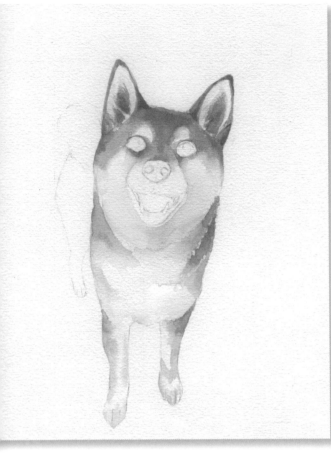

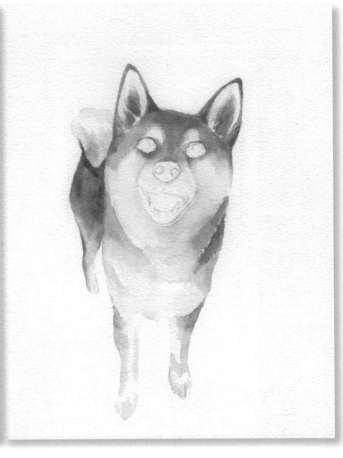

step3

a 接著以頭部同色調，畫身體、腳部。

b **耳朵**：以洋紅＋凡戴克棕，大量水分
色調調淺上色。

耳朵色調

 + = 淺色調 中間色調 深色調

635
洋紅
Carmine

407
凡戴克棕
Van dyck brown

c **淺色毛**：以陰丹士林藍＋土黃，大量
水分色調調非常淺，畫白毛的區域暗
面。

淺色毛色調

 + =

395
陰丹士林藍
Blue indanthrene

252
土黃
Yellow ochre

step4

繼續以土黃＋焦茶，再加少量威尼斯
紅，以淺色調畫尾巴，中間色調畫身
體。

柴犬毛色調

 + + = 中間色調 深色調

252
土黃
Yellow ochre

202
焦茶
Burnt umber

623
威尼斯紅
Venetian red

step5

a **眼睛、鼻子、嘴巴**：以小號數水彩筆，使用佩尼灰上色。

眼睛、鼻子、嘴巴色調

 =

703
佩尼灰
Payne's grey

淺色調　中間色調　深色調

TIP 眼珠第一層以淺色或中間色調打底，後續再疊深色調加強，避免整個眼珠厚重的死灰黑色調。

b **舌頭**：以洋紅＋凡戴克棕（少量）上色。

舌頭色調

 + =

635
洋紅
Carmine

407
凡戴克棕
Van dyck brown

淺色調　中間色調　深色調

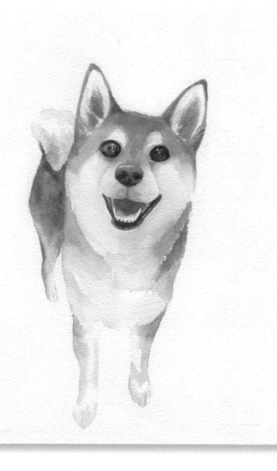

step6

a 繼續以土黃色＋焦茶（比例增加）＋威尼斯紅（少量，避免毛色偏紅）加強層次，增加濃郁色調。疊色同時，另一支乾淨水彩筆輔助，把銳利、多餘的筆觸暈開。

TIP 為了增加層次繼續疊色時，調色的水分要更少，顏料比例要提高，上色時才不會有水分過多暈開的問題。

柴犬毛色調

 + + =

252
土黃
Yellow ochre

202
焦茶
Burnt umber

623
威尼斯紅
Venetian red

深色調

b **耳朵內**：以佩尼灰淺色調，加強陰影。

c **陰影**：以佩尼灰畫陰影。

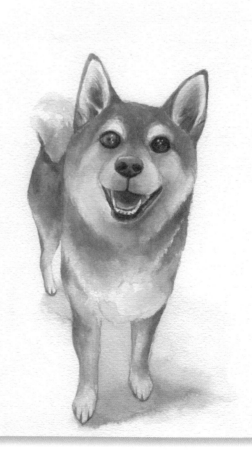

虎斑貓

示範顏料： SENNELIER 申內利爾 學生級，軟管狀水彩

step 1~1

畫方框線決定整隻虎斑貓的大小和位置。再畫十字線輔助，分配頭部、耳朵、身體的面積。

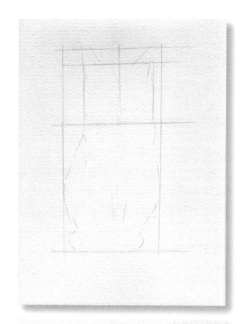

step 1~2

a **臉部構圖**：大略畫中心線，先畫臉和耳朵，再分配眼睛、鼻子、嘴的位置。

b 接著畫身體、腳、尾巴、腳指。

c 再細畫每個部位輪廓、五官、紋路。

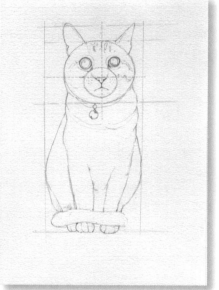

step 1~3

完整構圖。

step2

a 光線是貓的後方，所以受光比較平均。

b **毛色底色**：整個臉部（除了耳朵）先鋪一層清水，以土黃色大量水分調淺，重點鋪色於鼻子、鼻梁、嘴巴的區域，以及下顎，自然暈染，不須整片上色。

虎斑貓毛色調

252 土黃
Yellow Ochre

c 接著趁未乾，繼續沾取焦茶，疊色於鼻梁的區域。

虎斑貓毛色調

202 焦茶
Burnt umber

step3

耳朵：同step2色系與方式，先鋪一層清水，以土黃色、焦茶去混色，部分土黃色＋焦茶也可以，讓它自然暈染。

耳朵色調

 ＋ ＝

252
土黃
Yellow ochre

202
焦茶
Burnt umber

淺色調　中間色調　深色調

step4

身體：同樣方式，先鋪一層清水，以土黃色上底色，自然暈染。速度若來不及，可以分區上色。

 避免色調太黃、太深。

step5

a **鼻子**：以小號數水彩筆，使用猩紅大量清水調淺上色，上色區域可以往上延伸到鼻梁。

鼻子色調

612
猩紅
Scarlet laquer

淺色調　中間色調　深色調

b **眼眶**：以濃郁的佩尼灰直接上色。
c **眼球**：同以佩尼灰上色，反光直接留白。

 眼珠避免整個眼珠厚重的死灰黑色調。

眼眶、眼球色調

703
佩尼灰
Payne's grey

中間色調　深色調

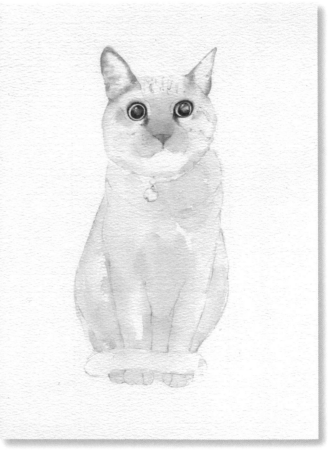

step6

以土黃色＋佩尼灰（比例多）調淺，先從鼻子、嘴巴區域開始上色暈染，接著畫左臉頰，紋路位置可以加深。疊色同時，另一支乾淨水彩筆輔助，把銳利、多餘的筆觸暈開。

TIP 為了增加層次繼續疊色時，調色的水分要更少，顏料比例要提高，上色時才不會有水分過多暈開的問題。

虎斑毛色調

252
土黃
Yellow ochre

＋

703
佩尼灰
Payne's grey

＝

淺色調

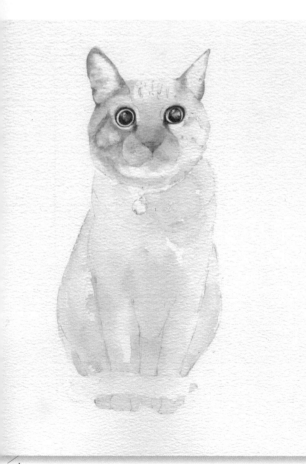

step7

a 以同樣的色調與技法，把臉部、身體完成。

b **尾巴**：以濃郁的佩尼灰上色。

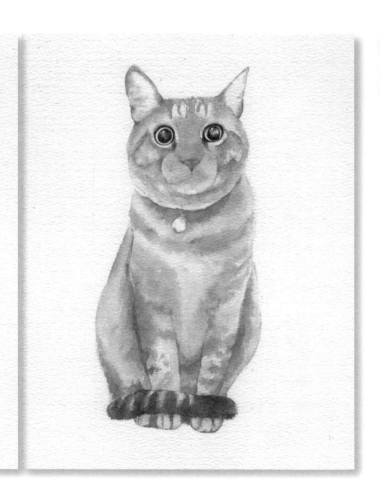

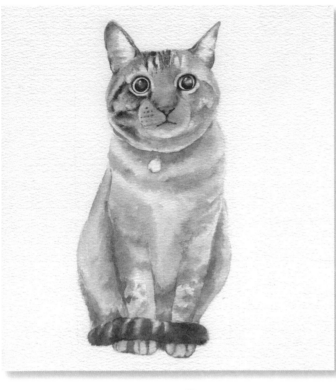

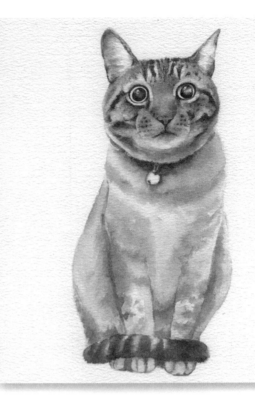

step8

a **耳朵**：土黃＋焦茶加強輪廓區域。

耳朵色調 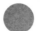 ＋ ＝

　252 土黃　　202 焦茶　　中間色調　深色調
　Yellow ochre　Burnt umber
　　　　　　　（比例增加）

b **鼻子、鼻梁**：以較濃郁的猩紅色加強。

鼻子色調 ＝

　612 猩紅　　淺色調　中間色調　深色調
　Scarlet laquer

c **鼻孔、嘴巴**：凡戴克棕（比例較多）＋佩尼灰以濃郁色調上色。

鼻孔、嘴巴色調 ＋ ＝

　407　　　　703　　　　中間色調　深色調
　凡戴克棕　佩尼灰
　Van dyck brown　Payne's grey

d **左臉頰、額頭**：以凡戴克棕＋佩尼灰（比例較多）加強紋路，以及使用淺色調、中間色調畫毛囊。

紋路色調 ＋ ＝

　407　　　　703　　　　淺色調　中間色調　深色調
　凡戴克棕　佩尼灰
　Van dyck brown　Payne's grey
　　　　　　　（比例較多）

TIP 最深的紋路在眼下、淚溝、臉頰上的三條紋路、額頭的小紋路。

step9

a 右臉、額頭紋路完成。

b **鼻梁、下巴的毛、毛囊區域、嘴巴附近**：以土黃色＋佩尼灰加強明暗。

虎斑毛色調 ＋ ＝

　252　　　　703　　　　深色調　深色調
　土黃　　　佩尼灰
　Yellow ochre　Payne's grey

c **脖子區域**：以凡戴克棕＋佩尼灰以深色調畫紋路，小鈴鐺先留白。

紋路色調 ＋ ＝

　407　　　　703　　　　淺色調　中間色調　深色調
　凡戴克棕　佩尼灰
　Van dyck brown　Payne's grey

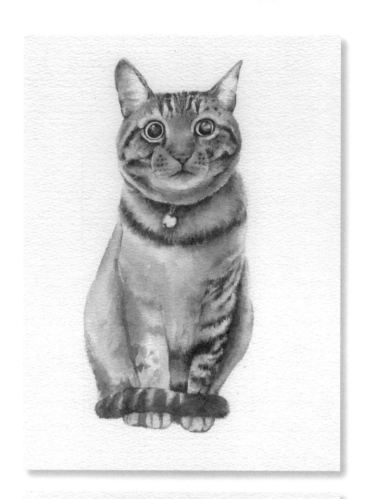

step10

同以凡戴克棕＋佩尼灰，畫胸前、右腳、肚子的紋路。

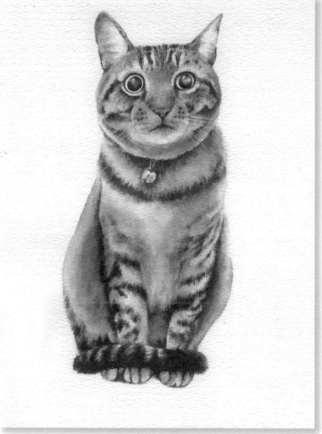

step11

a 左腳、身體、腳趾完成。紋路的重點放在兩隻腳，身體的部分呈現出層次即可。

b **尾巴**：以更濃郁的凡戴克棕（比例多）＋佩尼灰加深尾巴。

尾巴色調

 + =

407
凡戴克棕
Van dyck brown
（比例多）

703
佩尼灰
Payne's grey
（比例較多）

淺色調　中間色調　深色調

c 小鈴鐺以佩尼灰加強層次。

d 等全乾之後，以白色中性筆（或白色廣告顏料）畫鬍鬚。

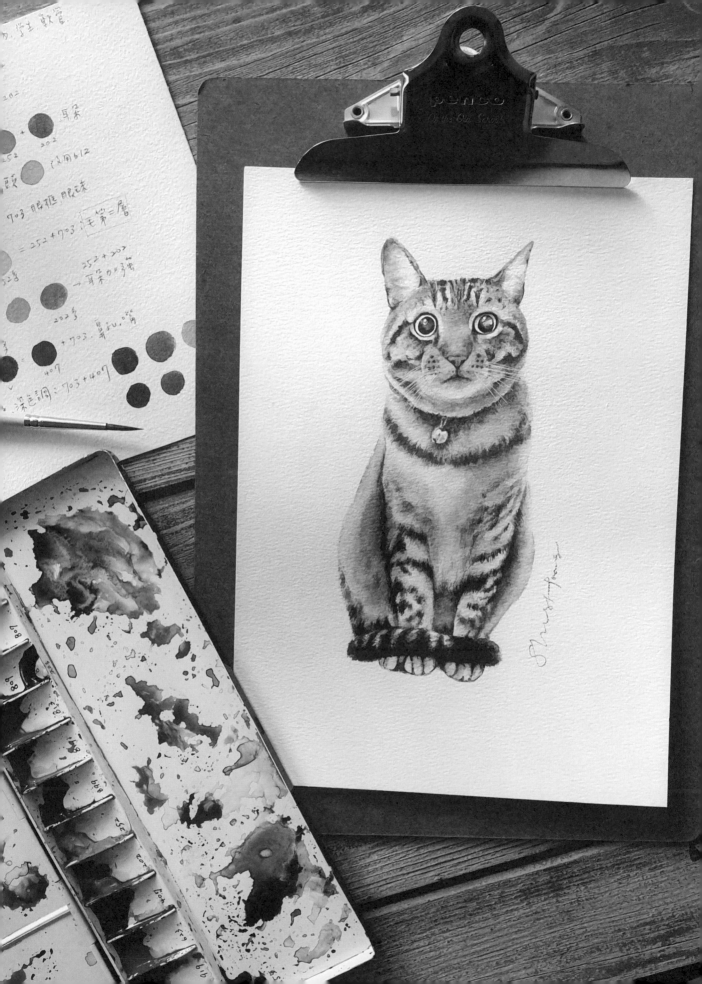

橘貓

示範顏料：SENNELIER 申內利爾 學生級，軟管狀水彩

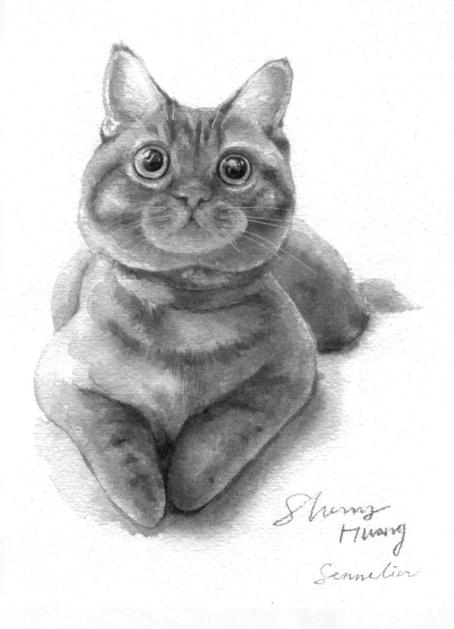

step 1 ~ 1

a **紅色虛線**：畫方框線決定整隻橘貓在紙張上的大小和位置。再分割頭部、身體的面積。

b **藍色虛線**：以圓圈畫出頭部、鼻子、眼睛位置與大小。

c **綠色虛線**：再線條畫耳朵、身體、腳的位置。

d 檢視頭與身體的整體比例，眼睛位置對稱，再細畫每個部位輪廓、五官。

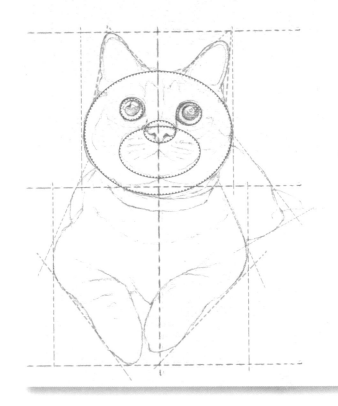

step 1 ~ 2

構圖完成後，再把多餘的鉛筆線擦掉。此篇眼球的反光處直接留白，也可以使用留白膠作輔助。

step2

a 先觀察光線是靠近左方位置。

b 該主題橘貓稍偏奶油色，非亮黃、
明亮橘的毛色，主色以深黃＋土黃
色為主，奶油色色調會更為柔和。

先於貓毛區域鋪一層清水，以深黃＋
土黃，大量水分色調調淺，然後整片
打底色，局部自然留白。趁未乾可繼
續於胸前暗面、身體與腳的暗處，疊
上濃郁色調，增加層次感。

TIP 速度上若來不及，可以分區上色，先
處理頭部，完成後再畫身體。

貓毛底色色調

 ＝

579　　　　252　　　淺色調　中間色調　深色調
申內利爾深黃　土黃
Yellow deep　Yellow ochre

step3

a 身體也完成。

b **項圈**：以群青藍上色。

項圈色調 315 群青藍
Ultramarine deep

c **陰影**：以佩尼灰＋生褐，偏冷的灰
黑色調，先以淺色調上一到兩層。

陰影色調

 ＋ ＝

703　　　　205
佩尼灰　　　生褐
Payne's grey　Raw umber

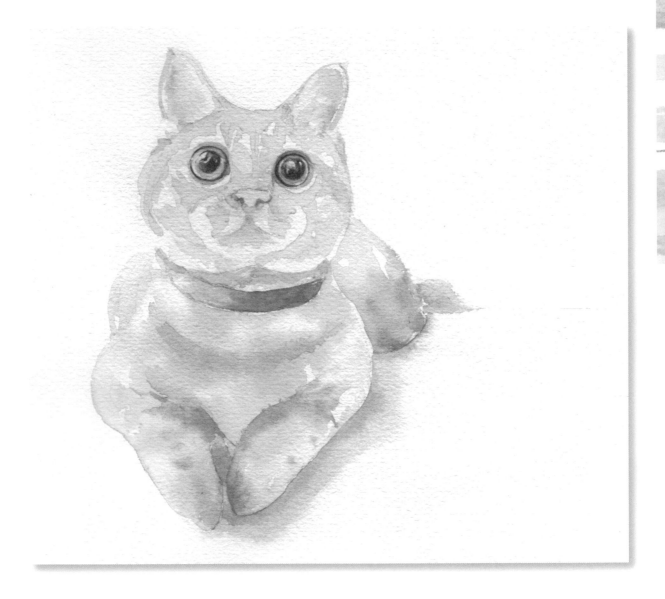

step4

a **鼻子、耳朵、嘴巴**：以猩紅色大量水分調淺
 畫底色。

 鼻子、耳朵、嘴巴色調

 =

 612
 猩紅 淺色調 深色調
 Scarlet laquer

b **眼眶**：以小號數水彩筆，使用佩尼灰＋凡戴
 克棕（比例多），偏棕色色調上色。眼眶的
 外圍也以同色調調淺，增加眼窩層次。

 眼眶色調

 ＋ =

 703 407 淺色調 深色調
 佩尼灰 凡戴克棕
 Payne's grey Van dyck brown

c **眼珠**：同以佩尼灰（比例多）＋凡戴克棕，
 灰黑色調上色。反光亮點直接留白。

 眼珠色調

 ＋ =

 703 407 中間色調 深色調
 佩尼灰 凡戴克棕
 Payne's grey Van dyck brown

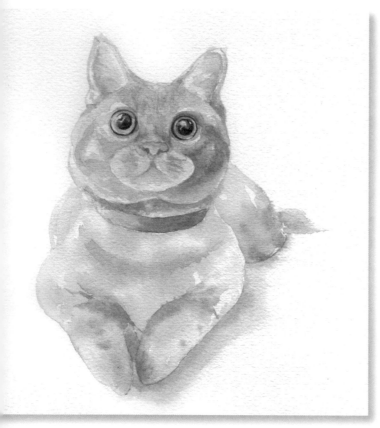

step5

繼續以深黃＋土黃色（比例增加）加強臉部層次，增加濃郁色調。疊色同時，另一支乾淨水彩筆輔助，把銳利、多餘的筆觸暈開。

貓毛色調

 + =

| 579
申內利爾深黃
Yellow deep | 252
土黃
Yellow ochre
（比例較多） | 深色調 |

TIP 為了增加層次繼續疊色時，調色的水分要更少，顏料比例要提高，上色時才不會有水分過多暈開的問題。

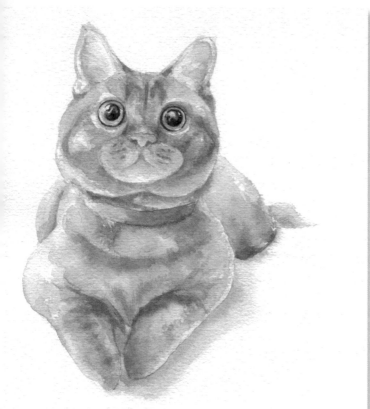

step6

a 繼續以深黃＋土黃色把臉部、身體完成。

b 前腳、後腿暗面，以土黃色＋焦茶色加強，避免面積太多，以至於貓整體色調偏深。

貓毛色調

 + =

| 252
土黃
Yellow ochre
（比例較多） | 202
焦茶
Burnt umber | 淺色調 深色調 |

step7

a 以土黃（比例較多）＋焦茶加強紋
　路、最暗面。

貓毛色調

 ＋ ＝

252 土黃　202 焦茶　淺色調　深色調
Yellow ochre　Burnt umber
（比例較多）

b **鼻子、耳朵、嘴巴**：猩紅色加強。

鼻子、耳朵色調

 ＝

612 猩紅　淺色調　深色調
Scarlet laquer

c **項圈**：以濃郁的群青藍，加強右區
　域，增加立體感。

項圈色調　　315 群青藍
　　　　　　　　　　Ultramarine deep

d **陰影**：加強陰影層次。

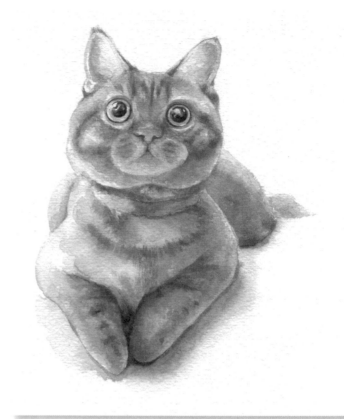

step8

以白色中性筆，或是白色廣告顏料，
加強眼珠反光亮點、鬍鬚、耳朵裡的
白毛。

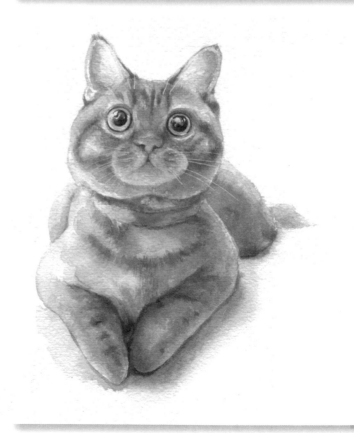

chapter \7

午后的手帳時光

在我重拾畫筆時，
也對繪手帳很有興趣和感到新奇，
開始嘗試各牌的手帳本，
紀錄日常生活、餐廳、咖啡店等等，
甚至旅行就會帶著手帳。
TRAVELER'S notebook 是活頁本設計，
它的空白本純白、薄透、平滑，
看似與一般手帳一樣，
扛水性卻比一般手帳還要好，
推薦給想要手帳畫水彩入門的人。
TRAVELER'S notebook 因為封面是皮革，售價不便宜，
建議可以先入手活頁本試試看是否適合自己。

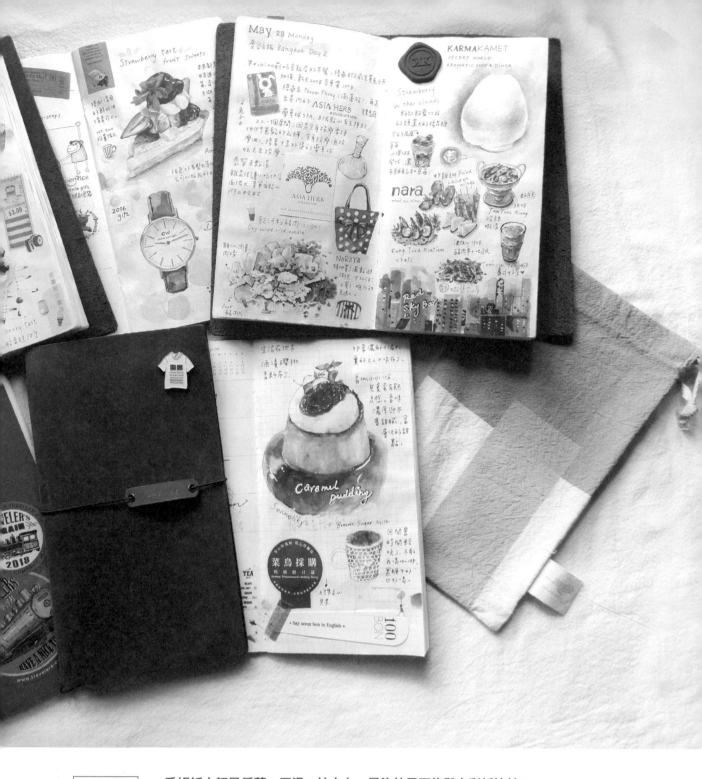

手帳紙大都是偏薄、平滑，抗水力、暈染效果不能與水彩紙比較，所以上色水分越少越好。

a 剛開始練習可以先以黑框線稿完成輪廓，建議使用防水的代針筆，接著再以水彩上色。

b 上色兩～三層就結束，過度堆疊，水分很容易透到後面頁面。

c 畢竟不是水彩紙，對於暈染效果不要過度期待，較容易留下水痕筆觸。水分乾掉之後，紙張表面會有微微皺摺，這是無法避免的。

d 手帳插畫是紀錄、隨手練習、創意發想…等等的用途，水彩的基礎技法練習，還是要用水彩紙練習喔！

四維咖啡商號・咖啡店

示範顏料：Winsor & Newton cotman/ 牛頓學生級，軟管狀水彩
示範手帳品牌：TRAVELER'S notebook /003 空白本
代針筆：uni pin ／黑色／ 0.05、0.3mm。
特性：防水、防油

step 1

a 先決定整篇要畫幾個主題，先
分配位置與大小。需要黏貼的
其他物件，也可以先決定位置
（譬如店家的名片、貼紙）。

b 再細畫熱拿鐵、提拉米蘇構
圖。咖啡吧台元素很多，重點
放在大型物件的架構，吧台
桌、牆上層架、黑板，其次是
吊燈、咖啡機，其他小物品適
當取捨，不需要把每個物件都
畫入。

c 確認整體鉛筆稿，比例和透視
是否正確，再把不要的鉛筆線
擦掉。

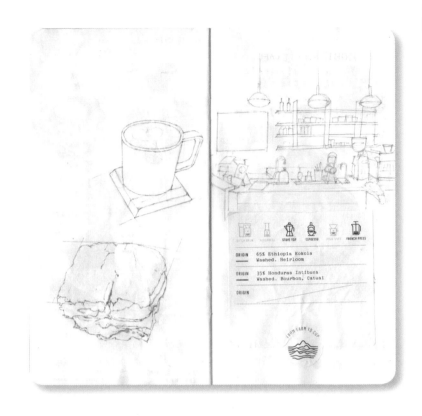

step 2

a **熱拿鐵、提拉米蘇**：以代針筆
畫輪廓線，暗面區域，線條可
以加粗。

TIP

1 代針筆筆芯粗細選擇，以自己順手喜
好選擇即可。

2 店家室內通常許多盞燈，主燈、小
燈、檯燈、吊燈……等等，一個物件
會發現好幾個影子，在使用代針筆畫
輪廓線時，先統一確認光源處，避免
後續上色造成錯亂。

b **咖啡吧台**：先畫大物件，線條
可以粗變化，增加層次感。黑
色或深色物件，可以直接代針
筆塗色或是後續直接水彩上色
加強皆可。

c 一般黑筆或代針筆補上文字。

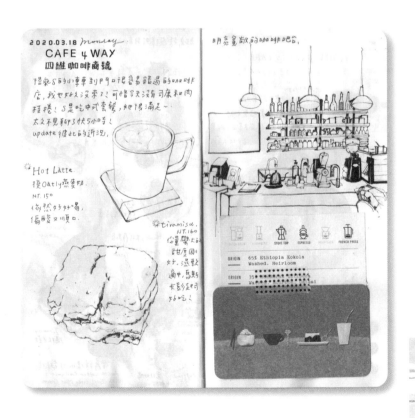

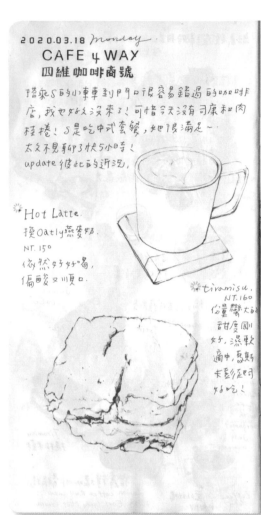

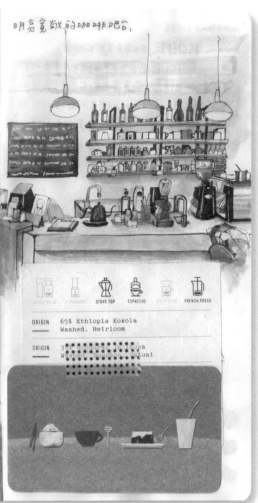

step3

a 咖啡吧台：主色調分別是土黃色調與淺灰黑色色調。

TIP

1. 線條輪廓已經很明確，上色可以淡彩即可。
2. 手帳紙張薄透，建議小號數水彩筆（或圭筆），避免水分過多而滲透。
3. 上色1~2筆即可，不要反覆疊色，避免水分過多、留下過多筆觸。
 a **土黃色、棕色**：層架、櫃檯木桌、吧台上的木盤、木頭杯。
 b **灰黑色**：黑板、層架上的瓶瓶罐罐、吧台桌、咖啡機。

b 整體都上色之後，以淺灰黑色調，加強層架下方暗面、吧台側邊暗面。

c 以淺土黃色加強天花板、右側牆面層次，色調保持乾淨即可。

744土黃色
Yellow ochre

 + =

322靛青　**744 土黃**
Indigo　Yellow ochre

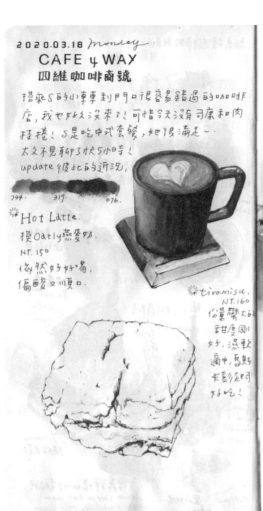

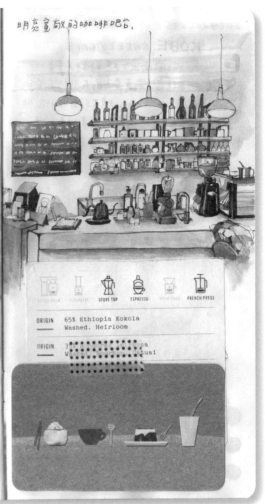

step4

a **咖啡拉花**：土黃色調淺上底色，接著以土黃色＋印地安紅增加層次。

b **咖啡杯**：底色以印地安紅鋪色，接著以濃郁的印地安紅＋焦茶增加層次。

c **杯墊**：也是以土黃色、印地安紅上色，為了與咖啡杯區隔，色調不需要太飽和。

744	317	076
土黃	印地安紅	焦茶
Yellow ochre	Indian red	Burnt umber

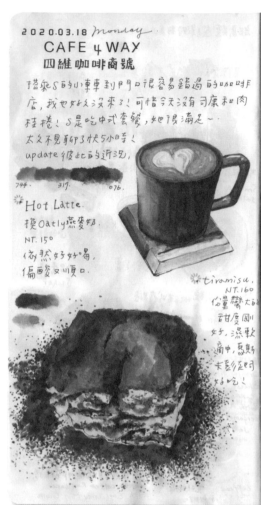

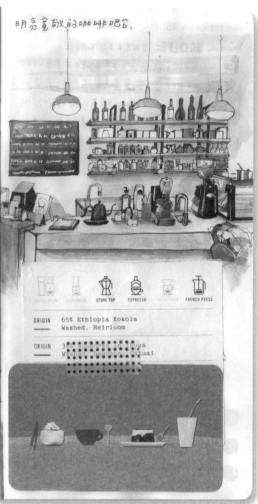

step5

a **提拉米蘇**：側邊卡士達、蛋糕先以淺黃色畫底色，
 接著印地安紅先調淺鋪色，趁未乾繼續以濃郁的印
 地安紅鋪色。

b 最後也是印地安紅畫外圍的巧克力粉，以小號數的
 水彩筆較容易控制水分。印地安紅＋焦茶加強暗
 面。

317印地安紅
Indian red

317 印地安紅　　076 焦茶
Indian red　　　Burnt umber

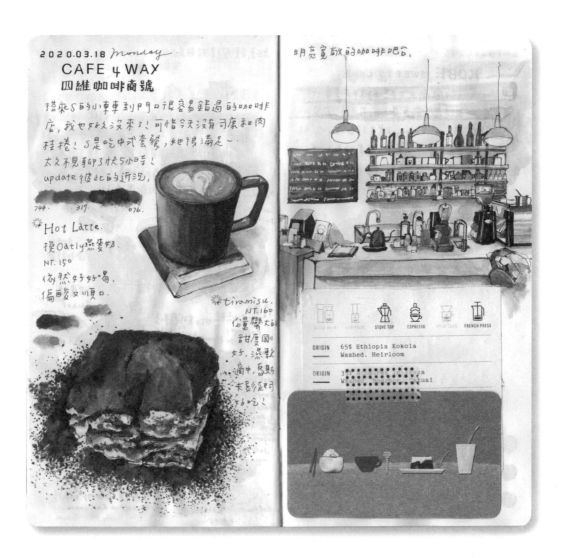

step6

到步驟step5已經很完整，若要繼續加強立體感，左頁可以以濃郁的焦赭，加強咖啡杯更暗面、提拉米蘇底部暗面。

TIP 小號數水彩筆局部加強，顏料濃郁、水分少，避免洗掉原本的顏色造成畫面混濁。

民生工寓・咖啡店

示範顏料：SENNELIER ／申內利爾學生級，軟管狀水彩
示範手帳品牌：TRAVELER'S notebook /003 空白本

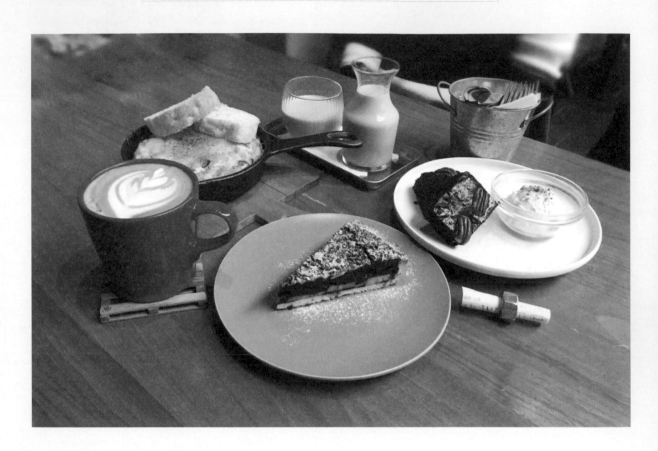

step 1

a 先分配主題位置與大小，
 預留文字的位置。

b 再細畫每個構圖，注意每
 個元素間的比例。

c 確認整體鉛筆稿，比例和
 透視是否正確，再把不要
 的鉛筆線擦掉。

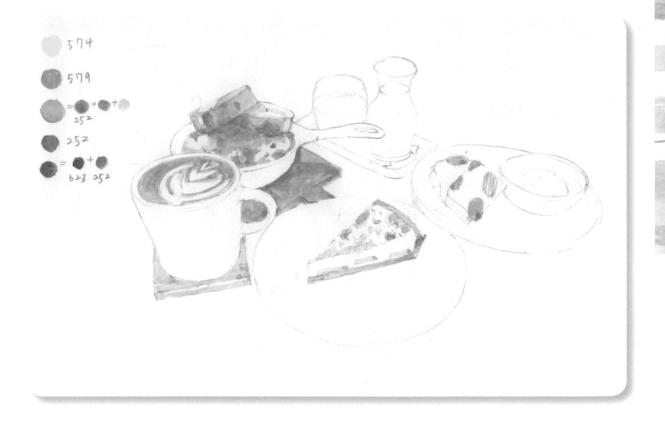

step2

通常在餐廳、咖啡店光源會兩三種以上，天花板的燈、氣氛燈、窗邊的自然光，甚至桌上的燈...等等，所以一個元素就會看到兩三個不同位置的陰影。

此照片就是典型光線有兩三個，在於上色之前先學習觀察，找出最明顯的光源位置於右上方，陰影於左區域，這樣後續上色就不會錯亂。

a **鐵鍋內起司**：先以原色黃畫底色，緊接著深黃疊層次。

起司色調

 574 原色黃
Primary yellow / 579 申內利爾深黃
Yellow deep

b **麵包、巧克力塔的塔皮、堅果粒**：以原色黃＋深黃色＋土黃色鋪色。

黃色系色調

574
原色黃
Primary yellow　579
申內利爾深黃
Yellow deep　252
土黃
Yellow ochre

c **咖啡拉花、木杯墊**：以土黃色稍微調淺鋪色。

土黃色調

 252 土黃
Yellow ochre

d **鐵鍋下木墊、布朗尼上的堅果**：威尼斯紅＋土黃色，偏紅的棕色調鋪色。

黃色系色調

623
威尼斯紅
Venetian red　252
土黃
Yellow ochre

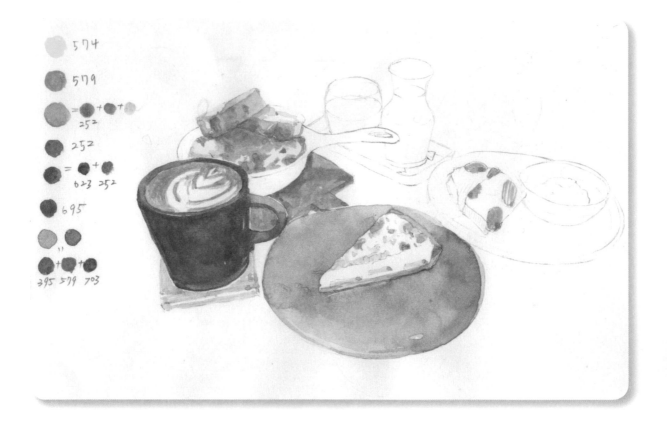

step3

a **咖啡杯**：上底色，再以同色濃郁的加左暗面。

咖啡杯色調 695 原色紅
Primary red

b **藍色盤**：以陰丹士林藍（比例稍多）＋深黃＋佩尼
灰，稍微調淺整個一次鋪色。

藍色瓷盤色調 ＋ ＋ ＝ ○ ○

395　　　　579　　　　703
陰丹士林藍　申內利爾深黃　佩尼灰
Blue indanthrene　Yellow deep　Payne's grey

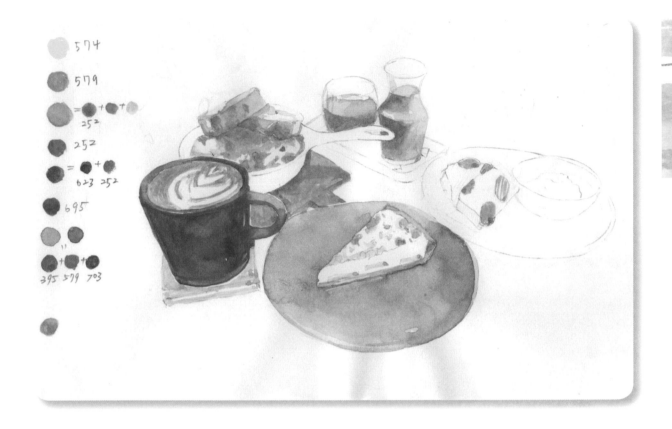

step4

奶茶：先以土黃＋深黃，先調淺畫上底色。再以同色調再加少量的原色紅，加強左處暗面，自然暈染。

奶茶色調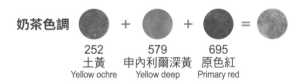

252	579	695
土黃	申內利爾深黃	原色紅
Yellow ochre	Yellow deep	Primary red

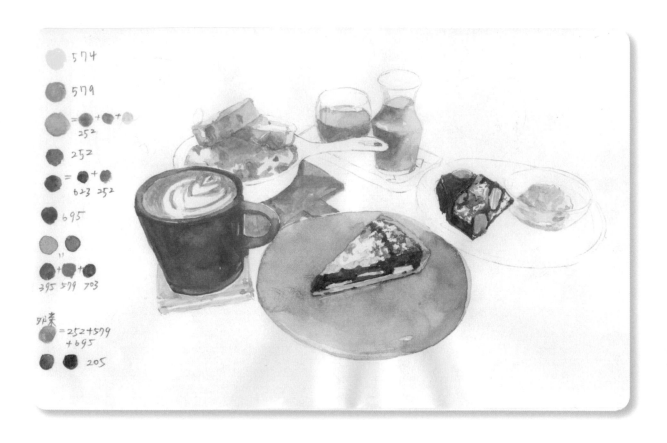

step5

a **香草冰淇淋**：原色黃＋深黃＋土黃色調
很淺上底色，等待略乾後，以原色調再
加一點點的綠色調，加強底部暗面。

冰淇淋色調

574	579	252	=
原色黃	申內利爾深黃	土黃	
Primary yellow	Yellow deep	Yellow ochre	

b **布朗尼**：第一塊反光較多的布朗尼，以
生褐先稍調淺畫底色，反光自然留白。
側面、後面的布朗尼，直接以濃郁的生
褐直接全上色。

布朗尼色調 205 生褐
Raw umber

c **巧克力塔**：同布朗尼方式，側邊以濃郁
的生褐上色，表面使用最小號數水彩筆
或圭筆以畫圓點方式，輕點表面，保留
留白的堅果粒、白糖粉。

布朗尼色調 205 生褐
Raw umber

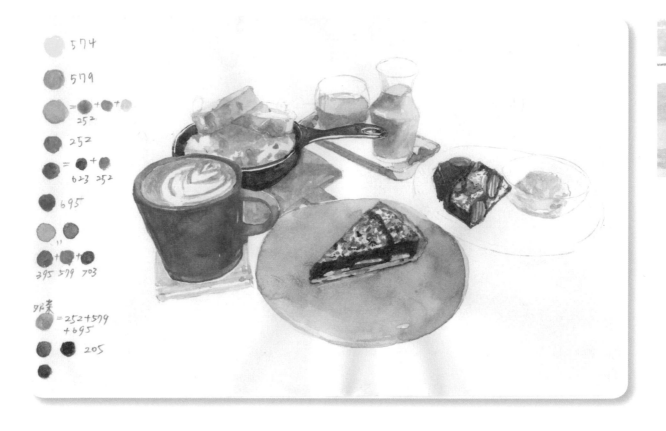

step6

a **布朗尼**：繼續以小筆用點的方式完成。

b **塔皮、堅果**：以威尼斯紅（少量）＋土
黃色，加強層次。

黃色系色調

623　　　　252
威尼斯紅　　土黃
Venetian red　Yellow ochre

c **黑鐵鍋**：生褐＋佩尼灰以濃郁色調直接
上色，邊緣反光處自然留白。

黑鐵鍋色調

205　　　　703
生褐　　　　佩尼灰
Raw umber　Payne's grey

d **奶茶的鐵盤**：佩尼灰＋任何藍色調。

鐵盤色調

703　　　任何
佩尼灰　　藍色調
Payne's grey

e **奶茶玻璃杯**：佩尼灰用小號數筆，以淺
灰色調畫外輪廓。

玻璃杯色調　　703 佩尼灰
Payne's grey

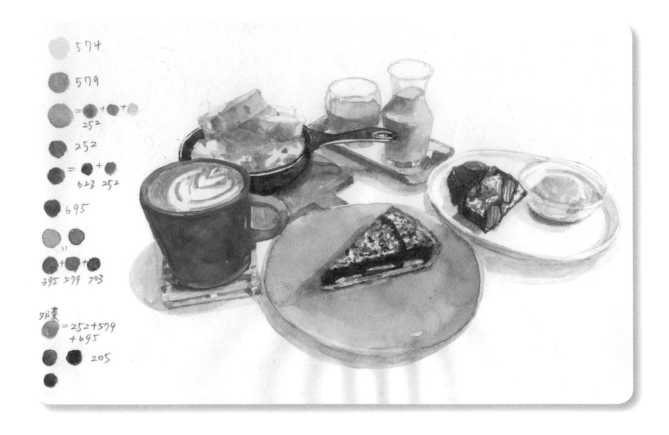

step7

全部盤子、鐵鍋、鐵盤的陰影：佩尼灰為主色調，加
任何藍色調（偏冷灰），先調淺畫第一層陰影。

陰影色調

 + =

703
佩尼灰
Payne's grey
任何
藍色調
淺色調　中間色調

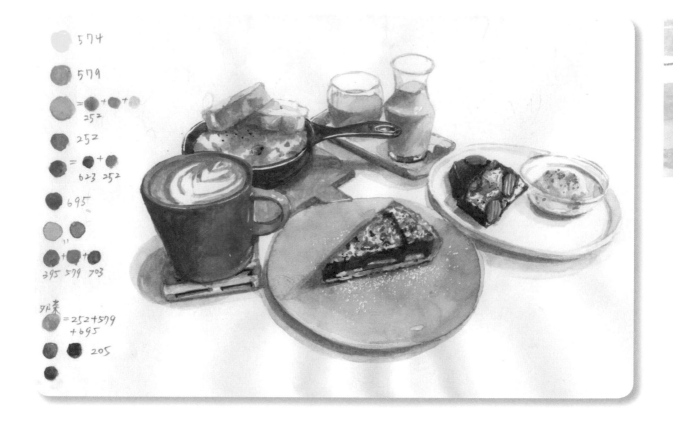

574

579

＝●＋●＋
252

252

＝●＋●
623 252

695

"

●＋●＋●
395 579 703

外桼

●＝252＋579
＋695

● ● 205

●

step8

a **陰影**：再加強一層陰影，會更有立體感。

b **細節處理**：加強飽和度（水減少）。

　❶ **咖啡杯**：原色紅＋凡戴克棕色加強左半處暗面細
　　節。

　❷ **白色中性筆（俗稱牛奶筆）或白色廣告顏料**：畫
　　透明玻璃的反光面、馬克杯杯緣和把手的反光。

> TIP 避免大面積使用白色顏料。

　❸ 以黃色調加強麵包與烘蛋間的暗面加強。待乾之
　　後，以黑色代針筆點上黑胡椒。

c 再補文字紀錄。

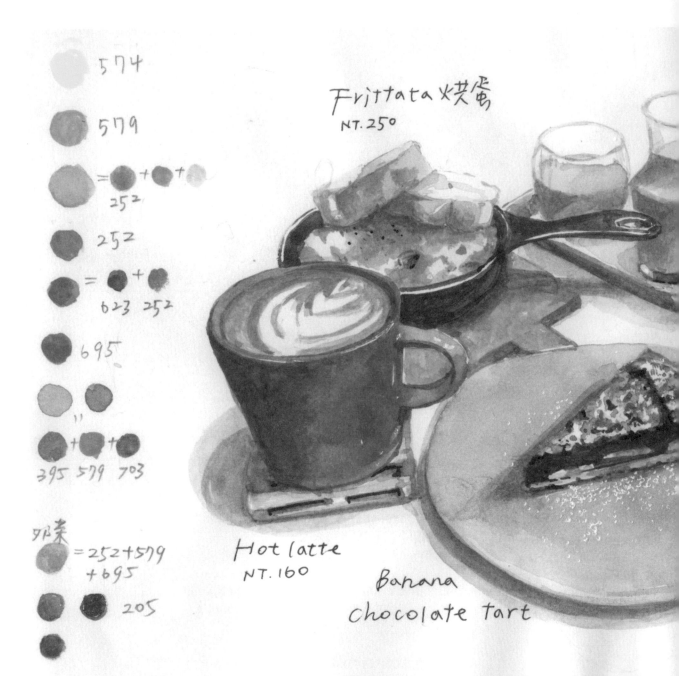

574

579

= ● + ● + ●
252

252

= ● + ●
623 252

695

'' ● ●

● + ● + ●
395 579 703

外茶
● = 252+579
+695

● ● 205

●

Frittata 烘蛋
NT.250

Hot latte
NT.160

Banana
chocolate tart

2020. 01. 16. thursday.
[民生工寓] coffee essential
位於民生社區的咖啡館,
空間好大,位置很多。
印象最深刻是烤電的鐵
鍋很燙!保溫非
常久,連甜點都
有加熱上桌!

拿鐵喜歡 ♥

與 W and C 許久不見,
已經不知該好好大聊還是專
心聊工作 ♥♥

冰奶茶
House milk tea
NT.200

Brownie NT.120.

前期孤軍奮戰的籌備內容階段，到後期交給出版社的內頁落版、編排風格討論、封面、反覆校稿…等等，看到整本書即將成型，才終於有「我要出版一本書了」的真實感。

同時謝謝閱讀本書的你、謝謝等待這本書這麼久的你，或許一開始會感到內容難度頗高、細節很多，質疑自己畫得出來嗎？但是只要願意動筆，都會是好的開始！我一直相信每個人都有無限可能，你的潛能超乎自己的想像，無論過程花費了多少時間、多少波折，這些演練都是你成長的印記進步的養分。

另外這本書，每個主題幾乎都有附上我拍攝的照片做為參考，可以先從「觀察」照片開始，寫實的顏色、顏色的層次、光影位置與變化…等等，在開始動筆構圖、上色時，會更理解明暗變化。

如果你還是不知道該如何開始，可以先從手帳篇著手，準備一本你喜歡的手帳本，記錄你的日常生活，譬如：飲食紀錄、餐廳食記、旅行…等等，起初可能畫得不夠好、不完整，當一篇一篇增加時，你一定會看到自己的進步。

水彩插畫這條路，我也不是一直這麼順遂，中間經歷了許多不同心境轉折，無論成功或失敗，都如同我們對水彩的水分控制一樣，依然又愛又恨，所以請好好享受這過程、享受學習與自我療癒吧！

最後，謹向協助與包容我的出版社、編輯表達謝意。

Sherry

PAINTING DIARY

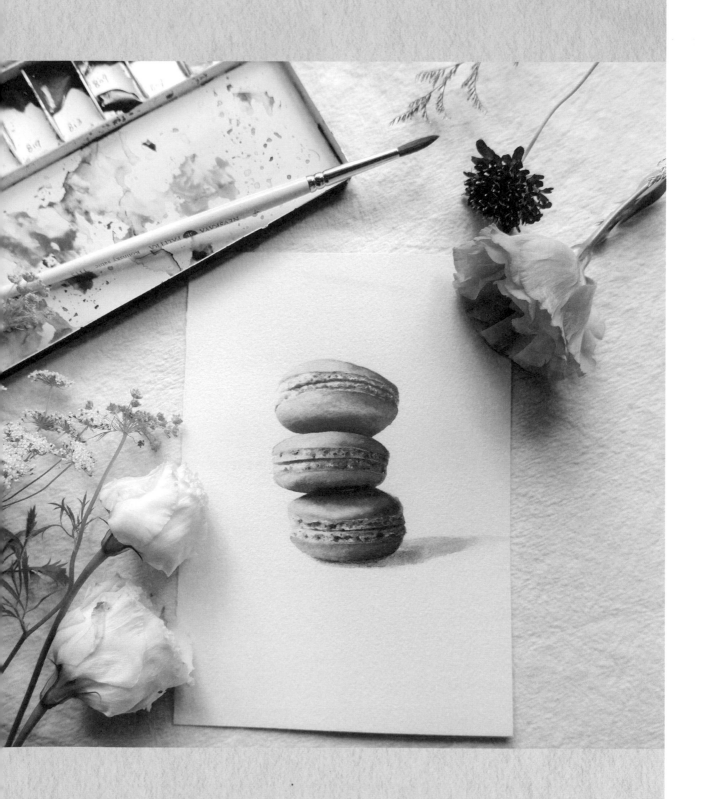

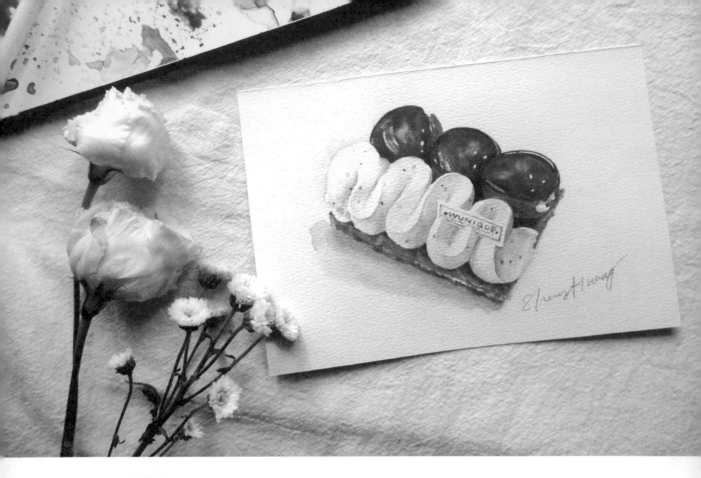

bon matin 135

雪莉的午后水彩時光

作　　　者	黃靚棋（Sherry 雪莉）
社　　　長	張瑩瑩
總 編 輯	蔡麗真
美術編輯	林佩樺
封面設計	謝佳穎
責任編輯	莊麗娜
行銷企畫	林麗紅
出　　　版	野人文化股份有限公司
發　　　行	遠足文化事業股份有限公司
	地址：231新北市新店區民權路108-2號9樓
	電話：（02）2218-1417
	傳真：（02）8667-1065
	電子信箱：service@bookrep.com.tw
	網址：www.bookreP.com.tw
	郵撥帳號：19504465遠足文化事業股份有限公司
	客服專線：0800-221-029

讀書共和國出版集團

社　　　　　　　長	郭重興
發行人兼出版總監	曾大福
業務平臺總經理	李雪麗
業務平臺副總經理	李復民
實體通路協理	林詩富
網路暨海外通路協理	張鑫峰
特販通路協理	陳綺瑩
印　　務	黃禮賢、李孟儒
法律顧問	華洋法律事務所　蘇文生律師
印　　製	凱林彩印股份有限公司
初　　版	2021年05月12日

有著作權　侵害必究
歡迎團體訂購，另有優惠，請洽業務部
（02）22181417分機1124、1135

特別聲明：有關本書的言論內容，不代表本公司／出版集團之立場與意見，文責由作者自行承擔。

國家圖書館出版品預行編目(CIP)資料

雪莉的午后水彩時光/Sherry（雪莉）著. -- 初版. -- 新北市：野人文化股份有限公司出版：遠足文化事業股份有限公司發行，2021.05　216面；19×26 公分
ISBN 978-986-384-508-9（平裝）　1.水彩畫　2.繪畫技法
948.4　　　　　　　　　　　　　　　　　　　　　　　　　　　　110005846

野人文化
讀者回函卡

感謝您購買《雪莉的午后水彩時光》

姓　名　　　　　　　□女 □男　年齡

地　址

電　話　　　　　　　手機

Email

學　歷　□國中(含以下) □高中職　□大專　　□研究所以上
職　業　□生產/製造　□金融/商業　□傳播/廣告　□軍警/公務員
　　　　□教育/文化　□旅遊/運輸　□醫療/保健　□仲介/服務
　　　　□學生　　　□自由/家管　□其他

◆你從何處知道此書？
　□書店　□書訊　□書評　□報紙　□廣播　□電視　□網路
　□廣告DM　□親友介紹　□其他

◆您在哪裡買到本書？
　□誠品書店　□誠品網路書店　□金石堂書店　□金石堂網路書店
　□博客來網路書店　□其他_____

◆你的閱讀習慣：
　□親子教養　□文學　□翻譯小說　□日文小說　□華文小說　□藝術設計
　□人文社科　□自然科學　□商業理財　□宗教哲學　□心理勵志
　□休閒生活（旅遊、瘦身、美容、園藝等）　□手工藝／DIY　□飲食／食譜
　□健康養生　□兩性　□圖文書／漫畫　□其他

◆你對本書的評價：（請填代號，1. 非常滿意　2. 滿意　3. 尚可　4. 待改進）
　書名_____封面設計_____版面編排_____印刷_____內容_____
　整體評價_____

◆希望我們為您增加什麼樣的內容：

◆你對本書的建議：

野人

23141
新北市新店區民權路108-2號9樓
野人文化股份有限公司 收

野人

書名：雪莉的午后水彩時光

書號：bon matin 135